7/2016

PORTRAITS
New Brunswick Painters | Peintres du Nouveau-Brunswick

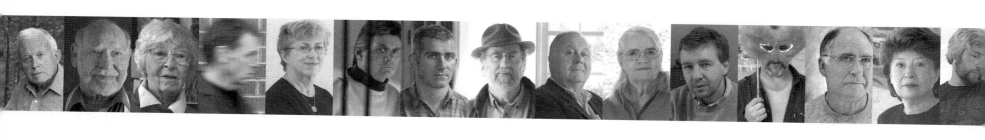

Portraits

New Brunswick Painters | Peintres du Nouveau-Brunswick

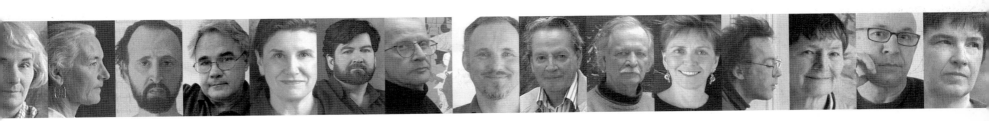

Photography by **JAMES WILSON** photographies

Peter J. Larocque & **Peter Buckland**

NEW BRUNSWICK MUSEUM
MUSÉE DU NOUVEAU-BRUNSWICK

Published in conjunction with the exhibition, *Portraits:
New Brunswick Painters | Peintres du Nouveau-Brunswick*
held 1 July – 25 October 2009 at the New Brunswick Museum,
Market Square, Saint John, New Brunswick

Publié pour accompagner l'exposition *Portraits:
New Brunswick Painters | Peintres du Nouveau-Brunswick*
se déroulant du 1er juillet au 25 octobre 2009 au
Musée du Nouveau-Brunswick à Market Square,
Saint John (Nouveau-Brunswick)

Foreword | Préface

Since the formation of the New Brunswick Museum, (NBM) art has been part of its mandate. Beginning with the efforts of early patrons such as Alice Lusk Webster, and curators such as Avery Shaw, and continuing throughout the twentieth century, the NBM has acquired a strong collection of fine and decorative art from regions around the globe, as well as works by artists and craftspeople in New Brunswick. Exhibitions and programmes have highlighted the creativity and excellence of New Brunswick artists. For some, the acquisition or exhibition of their work by the NBM has played a pivotal role in their own career. For all, over the decades, the NBM has continued to be a source for discovery, appreciation and inspiration through art.

Now, the NBM brings this tradition into the twenty-first century with the exhibition *Portraits: New Brunswick Painters* and this sumptuous publication. Rooted in a long-held dream by photographer James Wilson, and championed by gallery owner and arts supporter Peter Buckland, this project provides an overview of thirty of the province's most influential artists in recent years. Peter Larocque, Curator of New Brunswick Cultural History and Art at the New Brunswick Museum, worked with Peter Buckland and James Wilson in the conceptual development of this project, and its evolution into a major exhibition and publication. With this project, James Wilson has captured the "soul" of these thirty artists in magnificent photographic portraits, while Peter Buckland and Peter Larocque have provided critical insight into their careers. The works they have selected to accompany the biographical notes on each

Depuis la création du Musée du Nouveau-Brunswick (MNB), l'art fait partie de son mandat. À partir du travail des premiers mécènes, dont Alice Lusk Webster faisait partie, et des premiers conservateurs, comme Avery Shaw, le MNB a acquis une belle collection de beaux-arts et d'arts décoratifs de toutes les régions du monde ainsi que des œuvres d'artistes et d'artisans du Nouveau-Brunswick. Au XXIe siècle, le MNB poursuit son action. Ses expositions et ses programmes continuent à faire valoir la créativité et l'excellence des artistes néo-brunswickois. Pour certains d'entre eux, l'acquisition et l'exposition de leurs œuvres par le MNB a marqué un tournant dans leur carrière. Au fil des décennies, le MNB est demeuré un lieu où l'art se prête à la découverte, à l'appréciation et à l'inspiration.

En ce moment, le MNB remet cette tradition au goût du jour avec l'exposition *Portraits : Peintres du Nouveau-Brunswick* et cette superbe publication. Enraciné dans un rêve que caressait depuis longtemps le photographe James Wilson et parrainé par Peter Buckland, un propriétaire de galerie et mécène des arts, ce projet présente trente des artistes les plus influents des dernières années dans la province. Peter Larocque, conservateur de la section de l'histoire culturelle et de l'art au Musée du Nouveau-Brunswick, a collaboré avec eux pour en élaborer le concept et le faire évoluer en une exposition et une publication d'importance. Dans ce projet, James Wilson a capturé l'âme de ces artistes dans de magnifiques portraits photographiques tandis que Peter Buckland et Peter Larocque ont jeté un regard critique sur leur carrière. Les œuvres choisies

artist are only drops from the well of extraordinary talent, skill, and vigorous artistic expression that colour this place we call home.

I would like to thank James Wilson and Peter Buckland for sharing their vision with the New Brunswick Museum. I would also like to thank the artists, whose talent, inspiration and effort have provided New Brunswick with such cultural treasures. The creativity and wisdom of Julie Scriver, Goose Lane Editions, has been invaluable to the entire project. Finally, I would like to thank Peter Larocque for his many contributions to this publication and the accompanying exhibition.

I invite you now to share with the New Brunswick Museum this celebration of New Brunswick painters.

JANE FULLERTON
Director & CEO
New Brunswick Museum

pour accompagner les notes biographiques de chaque artiste ne sont qu'un infime aperçu de leur extraordinaire talent, de leur formidable habileté et de leur vigoureuse expression artistique. Leur esprit créateur teinte de couleurs cet endroit que nous appelons « chez nous ».

Je remercie James Wilson et Peter Buckland d'avoir transmis leur vision au Musée du Nouveau-Brunswick. Je remercie aussi les artistes dont le talent, l'inspiration et le travail ont donné de tels trésors culturels au Nouveau-Brunswick. Tout au long du projet, la créativité et la sagesse de Julie Scriver, de Goose Lane Editions, se sont révélées infiniment précieuses. Ma profonde gratitude va également à Peter Larocque pour ses nombreuses contributions à cette publication et à l'exposition qui l'accompagne.

Je vous invite à partager cet hommage aux peintres du Nouveau-Brunswick avec le Musée du Nouveau-Brunswick.

JANE FULLERTON
La chef de la direction du
Musée du Nouveau-Brunswick

Introduction

During the latter days of the twentieth century, New Brunswick's artistic community swelled with a bounty of fine painters. Influenced by a strong tradition in figurative painting, fueled by the potency of the Maritime Realists and augmented by an influx of artists from outside, carrying with them strains of the various currents from the global art community, we collectively produced a body of painting that has added significantly to the history of art in New Brunswick.

Some of this work has been documented, particularly through the generosity of the late Marion McCain and her family. The McCain Foundation continues to recognize the best contemporary work from within the entire Atlantic region through the sponsorship of the Marion McCain Atlantic Art Exhibitions at the Beaverbrook Art Gallery. Their contribution is significant. Their scope is broad. This project is an attempt to add to the catalogue by focusing on one genre and one province.

The project had its beginnings in the year 2000, in conversation with William Forrestall. Further documentation was needed with regard to work being produced in New Brunswick during the last decades of the century. It was decided that this documentation could not effectively address all the work being done in all media within the province. We would look at painters, saving the sculptors, photographers, print-makers and multi-media artists for later investigation.

This province was home to so many good painters, selection was not easy. We selected those that we felt

À la toute fin du XXᵉ siècle, la communauté artistique néo-brunswickoise s'est enrichie de nombreux peintres excellents. Influencés par une forte tradition de peinture figurative, stimulés par la force des réalistes des Maritimes et entraînés par une vague d'artistes venus d'ailleurs en apportant les tendances des différents courants de la communauté artistique mondiale, nous avons produit ensemble une peinture qui a enrichi considérablement l'histoire de l'art néo-brunswickois.

Une partie de cette œuvre a été mise en lumière, en particulier grâce à la générosité de la regrettée Marion McCain et de sa famille. La Fondation McCain continue d'attirer l'attention sur les meilleures réalisations contemporaines de toute la région de l'Atlantique en commanditant les expositions d'Art Atlantique Marion McCain à la Galerie d'art Beaverbrook. Leur apport est considérable, leur envergure vaste. Notre projet, quant à lui, vise à enrichir le catalogue en se concentrant sur un genre et une province.

Le projet a vu le jour en 2000, à la suite d'une conversation avec William Forrestall. Il fallait davantage de documentation sur les œuvres produites au Nouveau-Brunswick au cours des dernières décennies du XXᵉ siècle. On en arriva à la conclusion que cette documentation ne pouvait englober efficacement toutes les œuvres créées au Nouveau-Brunswick dans tous les médiums et il fut donc décidé de se consacrer aux peintres et de garder les sculpteurs, les photographes, les graveurs et les artistes polyvalents pour une recherche ultérieure.

best represented the breadth and depth of work being done during this period. Of greatest importance was the work itself. We looked for painting that had something to say, and said it well. Other variables were considered. We looked at artists who were active throughout the entire period. We looked for artists whose influence upon their peers was deemed to be significant. We hoped that the final list would be a balanced one with regard to gender. Furthermore, we recognized unique streams of painting within both the francophone and anglophone communities. With great difficulty an initial list of twenty was created.

Next, photographic artist, James Wilson, was approached about creating a portrait of each painter. He agreed, and a journey began that would take him around the province visiting each artist in his|her studio. His eye, so trained to visual detail, along with his knowledge of his subjects and their work, allowed him to create sensitive and insightful portraits. During the period of eighteen months a fine portfolio of painters' portraits came into existence.

Most of this initial work was made possible through a generous grant from the late Sheila Hugh Mackay. Sheila believed in New Brunswick artists, and felt strongly that they be recognized for their contributions to our community. She saw the merits of this project, and helped us through its initial stage.

Unsuccessful attempts to secure funding from other sources, plus numerous personal distractions, put this project on the shelf for almost five years, until one night a revisiting of Wilson's portraits, created a renewed determination. The portraits were good. They were an important document and significant works of art in their own right. This project needed to be completed while it still had considerable relevance. The following

La province comptait tant de bons peintres à l'époque visée que la sélection n'a pas été facile. Nous avons choisi les artistes qui, selon nous, représentaient le mieux l'ampleur et la profondeur de l'art qui a fleuri au cours de cette période. Le plus important était l'œuvre même. Nous avons cherché des peintures qui avaient quelque chose à dire et le disaient bien. D'autres éléments ont aussi été pris en considération. Nous avons cherché des artistes qui ont été actifs pendant toute la période et des artistes dont l'influence sur leurs pairs a été jugée importante. Par ailleurs, nous souhaitions que la liste définitive fût équilibrée du point de vue du genre. Nous avons aussi voulu faire ressortir les courants de peinture particuliers de la communauté anglophone et de la communauté francophone. Au prix de grandes difficultés, une première liste de 20 artistes a été dressée.

L'étape suivante a été la prise de contact avec l'artiste photographique James Wilson pour la création d'un portrait de chaque artiste. Il a été d'accord et a entrepris un voyage qui l'a mené aux quatre coins de la province, dans l'atelier de chaque artiste. Son œil, finement exercé au détail visuel, et sa connaissance de ses sujets et de leur œuvre, lui ont permis de réaliser des portraits sensibles et pénétrants. En l'espace de 18 mois, un superbe portfolio de portraits de peintres a vu le jour.

Une grande partie de ce travail initial a été possible grâce à une généreuse subvention de la regrettée Sheila Hugh Mackay. Mme Hugh Mackay croyait au talent des artistes néo-brunswickois et avait le vif sentiment que leur apport à notre communauté devait être reconnu. Consciente de la pertinence de ce projet, elle nous a aidés tout au long de la première étape.

L'impossibilité d'obtenir du financement auprès d'autres sources et de nombreuses diversions personnelles ont fait mettre le projet de côté pendant près de

day an appointment was made with Jane Fullerton, the New Brunswick Museum's Director. We met in the Museum's boardroom, where the portraits were set out on the long table. She was immediately struck by the strength of these photographs, and subsequently recognized the importance of the larger project.

The Museum agreed to undertake an exhibition and book. The list was expanded to 30 painters, further portraits were made and paintings were selected to represent each artist's work from the period. It is gratifying to see this idea come to fruition after so many years.

PETER BUCKLAND

cinq années jusqu'à ce que, un soir, un réexamen des portraits de Wilson renouvelle notre détermination. Les portraits étaient bons. Ils constituaient une documentation importante et étaient de remarquables œuvres d'art à part entière. Il fallait mener à terme ce projet alors qu'il présentait encore une pertinence considérable. Le lendemain, rendez-vous était pris avec Jane Fullerton, directrice du Musée du Nouveau-Brunswick. Nous nous sommes rencontrés dans la salle du conseil du Musée, où les portraits étaient disposés sur la longue table. Elle a été frappée immédiatement par la force de ces photographies et a par la suite reconnu l'importance d'un projet plus vaste.

Le Musée a accepté d'organiser une exposition et la réalisation d'un livre. La liste est montée à 30 peintres, d'autres portraits ont été exécutés et des peintures ont été choisies pour représenter l'œuvre de chaque artiste pendant la période visée. Qu'il est gratifiant de voir cette idée se réaliser après tant d'années!

PETER BUCKLAND

Painting in New Brunswick 1970 – 2000 |
La peinture au Nouveau-Brunswick de 1970 à 2000

Between 1958 and 1969, every license plate in New Brunswick called attention to the province's visual potential with the official tourism slogan, PICTURE PROVINCE. Apt as a description of the scenery, in retrospect it was even more accurate as a herald of the next thirty years when the imagery of an increasing host of prolific painters would redefine not only the portrayal of the province but also the perceptions about its creative activity. The period 1970 to 2000 was an era of tremendous change in all the arts of New Brunswick. Throughout these decades painting was the primary form of artistic expression in the visual arts in the province. This is in stark contrast to what had taken place in many other cultural centres where, for the most part, painting had languished during the last quarter of the twentieth century. Considered old-fashioned, its place was often overshadowed by new media and lacked the support of critics and educators. Currently undergoing a revival in interest, painting's powerful and evocative presence is once again beginning to be appreciated everywhere. Meanwhile, in New Brunswick painting had continued to thrive, explore and advance in conjunction with other transformations and ensured that the rich, vibrant and diverse visions of our artists would continue to engage and inform us.

Each generation of artists builds upon the achievements of is predecessors. In New Brunswick, in the decades from the 1930s to the 1960s, painting was dominated by Jack Humphrey, Miller Brittain, Julia Crawford, Alex Colville, Lawren Phillips Harris and Lucy Jarvis as well as younger artists such as Fred

De 1958 à 1969, au Nouveau-Brunswick, les plaques d'immatriculation attiraient l'attention sur le potentiel visuel de la province en affichant le slogan touristique officiel, PROVINCE PITTORESQUE. S'il était parfaitement adapté au paysage de la province, ce slogan n'a jamais été aussi vrai que pendant les trente années qui ont suivi, période au cours de laquelle les œuvres d'un nombre croissant de peintres prolifiques ont redéfini non seulement la représentation du Nouveau-Brunswick, mais aussi la perception de son activité créatrice. La période de 1970 à 2000 a été une époque de changement extraordinaire dans tous les domaines artistiques de la province. La peinture est devenue la principale forme d'expression en matière d'arts visuels, contrairement à ce qui s'est passé dans de nombreux autres centres culturels où elle a végété pendant le dernier quart du vingtième siècle. Considérée comme démodée, elle y a été le plus souvent éclipsée par de nouveaux médias et boudée par les critiques et les enseignants. Sa présence puissante et évocatrice, qui fait actuellement l'objet d'un regain d'intérêt, commence à être de nouveau appréciée partout. Entre-temps, au Nouveau-Brunswick, elle a continué à prospérer, à explorer et à progresser parallèlement à d'autres transformations et a garanti que grâce à la diversité, à l'effervescence et à la richesse de leur imagination, nos peintres continueraient à nous inspirer et à nous éclairer.

Chaque génération d'artistes fait fond sur les réalisations de ses prédécesseurs. Des années 1930 aux années 1960, la peinture néo-brunswickoise a été dominée par Jack Humphrey, Miller Brittain, Julia Crawford, Alex

David McKay

Roméo Savoie (detail | détail)

Ross, Tom Forrestall, Claude Roussel and the newly-arrived Bruno Bobak and Molly Lamb Bobak. They set important examples as active, full-time professional artists whose effort and work were considered of national significance even if the region in which they chose to live was regarded by many to be of secondary importance. By the early 1970s, a considerable shift had taken place and a number of these painters had left the province. Alex Colville, Tom Forrestall and Lucy Jarvis maintained close ties although they had relocated to Nova Scotia. Lawren Phillips Harris retired to Ontario and another important pair of painters, Ted Campbell and Rosamond Campbell, departed for Mexico. A few years earlier, the deaths of three Saint John artists, Humphrey in 1967, and Crawford and Brittain in 1968, had a profound impact on the provincial painting scene as did the unexpected death in 1974 of rising talent, Joseph Kashetsky, whose extremely promising career was cut short just as he was achieving wider recognition.

Despite these difficult events and in less than a decade, the fundamental character of painting in New Brunswick altered completely. The art scene was enriched by the recent arrival of a wave of artists from Britain and the United States who had come to the province to teach and to practice. In addition, a number of those native New Brunswickers who had pursued their formal art education within the province had chosen to stay. Many young artists who had travelled outside the region for advanced training began to return and also made the decision to remain. These developments created a whole new dynamic as ideas, attitudes, skills, knowledge and experience were enthusiastically shared. At the same time an improvement in the infrastructure, both public and private, that supported the exhibition, sale, collection

Colville, Lawren Phillips Harris et Lucy Jarvis, par des artistes plus jeunes comme Fred Ross, Tom Forrestall et Claude Roussel et par de nouveaux venus, Bruno Bobak et Molly Lamb Bobak. Artistes professionnels à temps complet, ils ont tous été des modèles importants et leur travail a acquis une portée nationale même s'ils ont choisi de vivre dans une région à laquelle beaucoup conféraient une importance secondaire. Cependant, au début des années 1970, un changement considérable s'était déjà produit, un grand nombre de ces peintres ayant quitté la province. Alex Colville, Tom Forrestall et Lucy Jarvis ont continué d'entretenir des liens étroits bien qu'ils soient allés s'installer en Nouvelle-Écosse. Lawren Phillips Harris s'est retiré en Ontario et un autre couple de peintres importants, Ted Campbell et Rosamond Campbell, est parti pour le Mexique. Quelques années auparavant, la mort de trois artistes de Saint John, Humphrey en 1967 et Crawford et Brittain en 1968, a profondément marqué le milieu de la peinture de la province, tout comme le décès brutal en 1974 d'une étoile montante, Joseph Kashetsky, dont la carrière très prometteuse s'est brutalement interrompue alors qu'il accédait à la notoriété.

Malgré ces difficultés, le caractère de la peinture au Nouveau-Brunswick a changé radicalement en moins d'une décennie. Le milieu artistique s'est enrichi par l'arrivée récente d'une vague de peintres de Grande-Bretagne et des États-Unis venus au Nouveau-Brunswick pour enseigner et pour peindre. Dans le même temps, un grand nombre de Néo-Brunswickois ayant fait des études artistiques sur place ont choisi de rester. De nombreux jeunes artistes qui ont voyagé pour se perfectionner ont commencé à revenir et ont décidé eux aussi de rester. Tous ces événements ont créé une nouvelle dynamique selon laquelle les idées, les états d'esprit, les compétences et l'expérience ont été mis en

and promotion of contemporary artwork was underway. This combination of factors provided the momentum for an unprecedented era of creativity by the province's professional painters.

Fertile ground for the flourishing of any art form requires solid education, opportunity for extensive exposure and informed criticism. Painting in New Brunswick has benefitted over the last three decades of the twentieth century from a coalescence of all three. In the wake of the surge of national pride engendered by Canada's Centennial in 1967, a widespread support for, and celebration of, cultural identity began in all regions of the country. Some major underpinnings of these developments were the public policies initiated by the provincial government and by the late 1960s they began to have an impact. Among these programs, the inclusion of the fine arts in the curriculum of elementary and secondary education and the teaching provided by art specialists led to a greater awareness and appreciation of art by the general population from an early age. The efforts of the New Brunswick Art Bank, created in 1968 and mandated to acquire pieces by contemporary New Brunswick artists for display in government offices throughout the province, ensured that information about New Brunswick's painters as well as their paintings were widely distributed and made more familiar to the public. Eventually a cultural affairs or cultural resources section was created within a government department which raised the profile of the arts and in 1989 the New Brunswick Arts Board was established. Mandated to administer funding to professional artists on an arms-length basis, it also oversees the recognition of New Brunswick practicing artists through its Excellence Awards. Other programs that have been instrumental in raising the profile of New Brunswick painters have been the Arts Board's juried

commun dans l'enthousiasme général. Parallèlement, des améliorations ont été apportées à l'infrastructure publique et privée sur laquelle reposaient l'exposition, la vente, le regroupement et la promotion d'œuvres contemporaines. Cette combinaison de facteurs a donné une impulsion qui a marqué le début d'une ère de créativité sans précédent chez les peintres professionnels de la province.

L'épanouissement de toute forme d'art exige un terrain fertile dans lequel se mêlent une formation solide, de nombreuses occasions d'exposer et une critique éclairée. Au cours des trois dernières décennies du vingtième siècle, la peinture néo-brunswickoise

creation and exhibition grants and documentation assistance that have helped to publish professional catalogues featuring the production of individual artists.

Aspiring New Brunswick painters had greater opportunity for formal education locally. In addition to the outstanding course of fine arts study at Mount Allison University, advanced educational opportunities within the province included the establishment of the visual arts program at the Université de Moncton, including some studies at the Edmundston campus. The University of New Brunswick continued to offer undergraduate courses in art history and later St. Thomas University added some fine arts courses, including painting, to its programming. The New Brunswick College of Craft and Design also offered certification in specialized courses in fine arts as a foundation for an undergraduate degree in collaboration with the University of New Brunswick.

a bénéficié d'une conjonction de ces trois conditions. Dans le sillage de l'élan de fierté nationale suscitée par le centenaire du Canada, en 1967, un mouvement de célébration et de soutien en faveur de l'identité culturelle s'est amorcé dans toutes les régions du pays. Ces phénomènes ont été dus notamment aux politiques du gouvernement provincial dont les effets ont commencé à se faire sentir à la fin des années 1960. Entre autres, l'ajout des beaux-arts aux programmes d'études du primaire et du secondaire et l'enseignement dispensé par des spécialistes de l'art ont permis de sensibiliser et d'intéresser la population à l'art, à un très jeune âge. Grâce à la Banque d'œuvres d'art du Nouveau-Brunswick, créée en 1968 pour acquérir des œuvres d'artistes néo-brunswickois contemporains à exposer dans des bureaux gouvernementaux de toute la province, les peintres locaux sont devenus mieux connus du public et leurs peintures, largement diffusées. Plus tard, une section ministérielle des affaires ou des ressources culturelles a été créée pour favoriser le rayonnement des arts, et en 1989, le Conseil des arts du Nouveau-Brunswick a été établi. Cet organisme autonome, qui a pour mandat de gérer les programmes de financement à l'intention des artistes professionnels, récompense les artistes en exercice de la province grâce à un programme de prix d'excellence. Il a aussi des programmes-concours qui contribuent à mieux faire connaître les peintres du Nouveau-Brunswick, comme ses programmes de subvention à la création et à l'exposition et son programme de documentation qui a permis de publier des catalogues professionnels d'artistes individuels.

À l'époque en question, de nombreuses possibilités de formation se sont offertes aux futurs peintres de la province. Outre l'excellent programme des beaux-arts de l'Université Mount Allison, un programme d'arts visuels a été ajouté à l'Université de Moncton, qui pro-

These educational endeavors have been accompanied by an impressive increase in public exhibition spaces at provincial, municipal and local levels. Artists have tended to converge in or near a few major centres in the province: Saint John, Fredericton, Moncton and Sackville. This is a reality that has remained essentially constant over the past forty years. In New Brunswick, the public institutions that have devoted space to exhibition are also concentrated in these centres. They included the New Brunswick Museum, Beaverbrook Art Gallery, University of New Brunswick Art Centre, Owens Art Gallery, the Galerie d'art de l'Université de Moncton (now la Galerie d'art Louise-et-Reuben-Cohen), Galerie Colline in Edmundston, the Lorenzo Society space at the University of New Brunswick Saint John, as well as the National Exhibition Centres in Fredericton and Campbellton. These spaces often took advantage of the exhibitions that were organized and circulated by member institutions of the Atlantic Provinces Art Circuit or APAC (now known as the Atlantic Provinces Art Gallery Association or APAGA).

Another development during this era was the artist-run centres such as Struts Gallery in Sackville, Gallery Connexion (1984) in Fredericton and Galerie Sans Nom Coop Ltée (1977) and Galerie 12 (1995) at the Aberdeen Cultural Centre (1990). In addition, the non-commercial gallery, The Space, operated between 1997 and 2000 in Saint John. On a municipal level, the City of Saint John Gallery operated out of city hall and later moved to the Aitken Bicentennial Exhibition Centre (1985-2001) which became the Saint John Arts Centre in 2002, the Moncton Gallery was established in 1990 and more recently the City Hall Gallery in Fredericton began operations. In 1984, the Andrew and Laura McCain Gallery began in Florenceville.

posait aussi des cours sur le campus d'Edmundston. L'Université du Nouveau-Brunswick a continué d'offrir son programme de premier cycle en histoire de l'art et par la suite, l'Université St. Thomas a enrichi son programme de cours sur les beaux-arts, dont la peinture. Le Collège d'artisanat et de design du Nouveau-Brunswick proposait aussi des cours spécialisés en beaux-arts qui débouchaient sur un certificat et permettaient de poursuivre les études à l'Université du Nouveau-Brunswick pour obtenir un diplôme de premier cycle.

Parallèlement à cette offre de possibilités d'études, on a assisté à l'éclosion d'un nombre impressionnant d'espaces publics d'exposition à l'échelon provincial, municipal et local. Les artistes ont eu tendance à se regrouper dans quelques grands centres, comme Saint John, Fredericton, Moncton et Sackville, ou à proximité. Cette tendance s'est maintenue au cours des quatre dernières décennies. Au Nouveau-Brunswick, les établissements publics ayant décidé de consacrer de l'espace aux expositions se sont également concentrés dans ces centres. Il s'agit du Musée du Nouveau-Brunswick, de la Galerie d'art Beaverbrook, du Centre des arts de l'Université du Nouveau-Brunswick, de la Owens Art Gallery, de la Galerie d'art de l'Université de Moncton (aujourd'hui la Galerie d'art Louise-et-Reuben-Cohen), de la Galerie Colline d'Edmundston, de la salle de la Lorenzo Society à l'Université du Nouveau-Brunswick à Saint John ainsi que des centres nationaux d'exposition de Fredericton et Campbellton. Ces lieux ont souvent tiré profit des expositions itinérantes organisées et mises en tournée par les institutions membres de l'Atlantic Provinces Art Circuit ou APAC (devenue depuis l'Atlantic Provinces Art Gallery Association ou APAGA).

Cette période a vu aussi se multiplier les centres d'art autogérés comme la Struts Gallery à Sackville, la

Kathy Hooper (detail | détail)

During this period there was also a significant rise in the number of commercial galleries and artist representatives. Notable exhibition spaces in Fredericton were Cassel Galleries (run by Joseph Kasketsky and Ene Vahi) and Landmark Galleries as well as Gallery 78 Inc. (founded in 1976 by Inge Pataki and her late husband, James). In Saint John, the Morrison Art Gallery, Barbara Bustin Ltd., Shutter Art Gallery, Ring Gallery of Art (1979-1997), Windrush Gallery (1982-1988) and Trinity Galleries (1995) were followed by Peter Buckland Gallery (1998). In Moncton, Gallery One run by Don MacLeod operated through the 1980s and in Sackville, the Fog Forest Gallery (1984) continues to represent contemporary New Brunswick artists.

Public interest and awareness of the province's painters was also piqued at the popular and widely advertised auction sales of Tim Isaac in Saint John.

Gallery Connexion à Fredericton, ainsi que la Galerie Sans Nom Coop Ltée (1977) et la Galerie 12 (1995) du Centre culturel Aberdeen (1990). Une galerie non commerciale, The Space, a existé à Saint John de 1997 à 2000. À l'échelon municipal, la Galerie d'art de la Ville de Saint John a été créée à l'hôtel de ville, puis a déménagé à l'Aitken Bicentennial Exhibition Centre (1985-2001) qui est devenu le Saint John Arts Centre en 2002. La Galerie Moncton s'est ouverte en 1990, suivie plus récemment de la galerie d'art de l'hôtel de ville de Fredericton. En 1984, la Andrew and Laura McCain Gallery a été créée à Florenceville.

Au cours de cette période, le nombre de galeries commerciales et de représentants d'artistes a augmenté considérablement. À Fredericton, les lieux d'exposition importants sont les Cassel Galleries (dirigées par Joseph Kasketsky et Ene Vahi), les Landmark Galleries et la Gallery 78 Inc. (créée en 1976 par Inge Pataki et son défunt conjoint, James). À Saint John, la création de la Morrison Art Gallery, de Barbara Bustin Ltd., de la Shutter Art Gallery, de la Ring Gallery of Art (1979-1997), de la Windrush Gallery (1982-1988) et des Trinity Galleries (1995) a précédé celle de la Peter Buckland Gallery (1998). À Moncton, la Gallery One exploitée par Don MacLeod a existé tout au long des années 1980, tandis qu'à Sackville, la Fog Forest Gallery (1984) continue d'exposer les œuvres d'artistes contemporains de la province. L'intérêt du public et la popularité des peintres néo-brunswickois ont également avivés par les ventes aux enchères très prisées et largement annoncées de Tim Isaac à Saint John.

En 1965, près de quinze groupes de peintre néo-brunswickois étaient membres de la Maritime Art Association (alors sur le déclin). Les plus importants sont le Saint John Art Club, la Moncton Art Society, le Fredericton Art Club et la Sackville Art Association.

In 1965 there were about fifteen groups in New Brunswick affiliated with the Maritime Art Association (though it was in its waning days) with the most prominent being the Saint John Art Club, Moncton Art Society, Fredericton Art Club and the Sackville Art Association. These groups, whose members look to the province's professional artists for workshops and guidance, play an essential role in maintaining widespread community support for the arts.

Some notable philanthropic gestures have enhanced the profile of New Brunswick artists. Since the early 1980s, the program of exhibitions sponsored by Marion McCain at the Beaverbrook Art Gallery has significantly raised the profile of painters in the province and in 1991, the foundation set up by Sheila Hugh Mackay has presented the Strathbutler Awards to artists or craftspeople who have achieved excellence and have made significant contributions in their field of endeavour.

Within the past three decades the opportunity for discussion and criticism also grew. Knowledgeable writers such as the late Christina Sabat, Joanne Claus, Sue McCluskie, R.M. Vaughan, Nancy Bauer and the late Ghislain Clermont provided critical comment on the work of New Brunswick painters in newspapers, publications and the region's most significant art periodical, *Artsatlantic*.

New Brunswick's unique combination of language communities, population centres and rural/urban character presents both obstacles and opportunities. Painters have maintained validity and relevance in the face of an increasing number of artist practitioners and as a result painting as an art form itself has flourished in New Brunswick during the last three decades of the twentieth century. Strong traditions of independence and resourcefulness were underpinned by solid education,

Ces groupes, dont les membres recherchent les ateliers et les conseils des artistes professionnels de la province, comptent pour beaucoup dans le généreux soutien que la communauté manifeste envers les arts.

Par ailleurs, certaines actions philanthropiques remarquables ont aussi contribué à faire mieux connaître les artistes du Nouveau-Brunswick. Depuis le début des années 1980, le programme d'expositions commandité par Marion McCain à la Galerie d'art Beaverbrook attire considérablement l'attention sur les peintres dans la province. Depuis 1991, la fondation créée par Sheila Hugh Mackay remet les prix Strathbutler aux artistes ou aux artisans qui ont atteint l'excellence et ont beaucoup contribué à leur domaine.

Le débat et l'art de la critique ont aussi progressé au cours des trente dernières années. Des critiques avertis comme la défunte Christina Sabat, Joanne Claus, Sue McCluskie, R.M. Vaughan, Nancy Bauer et le défunt Ghislain Clermont ont commenté le travail des peintres néo-brunswickois dans des journaux, des publications et le magazine artistique le plus important de la région, *Artsatlantic*.

La combinaison unique des communautés linguistiques, des centres urbains et du caractère à la fois rural et urbain du Nouveau-Brunswick comporte à la fois des avantages et des inconvénients. Parce que les peintres ont su préserver la validité et la pertinence de leur travail face à un nombre croissant d'artistes, la peinture en tant que forme d'art a prospéré au Nouveau-Brunswick pendant les trente dernières années du vingtième siècle. De fortes traditions d'autonomie et d'ingéniosité étaient étayées par une solide formation, des institutions culturelles actives ainsi qu'un public connaisseur et bien disposé. Les trente artistes retenus pour cette exposition mettent en évidence la diversité des origines, des sexes, des langues, des formations et des visions qui caractérise

William Forrestall (detail | détail)

Ghislaine McLaughlin (detail | détail)

active cultural institutions as well as a knowledgeable and supportive public. The thirty artists selected for this exhibition demonstrate the diversity of origin, gender, language, education and vision that currently characterizes New Brunswick painting. As a group they came from widely disparate traditions, experimented, were aware of broader trends and art movements and they had a complex attachment to the province. New Brunswick's painters use their knowledge and clarity of purpose to produce profound statements. Their exploration expands the boundaries of how we see ourselves and our surroundings. Despite the limitations of small local markets, they distill the concerns of our day into a collection of thoughtful and engaging images that tell us, in a unique language, who we are, where we have been and about our ideas and values as a society.

The quality of the captivating works of this group of painters has addressed the challenge of ensuring the continued role of their vocation as a vital component of New Brunswick's visual arts heritage and future. These artists have built upon the strengths of those few excellent painters who had gone before and who had proven the unquestionable value of their presence within our province. Like their predecessors, these painters have established an even more impressive foundation upon which a new generation can excel. Given what has been accomplished it is certain that the future holds much promise.

This project is both a survey and a documentary. James Wilson's impressive photographs capture the character and personality of these thirty artists. He puts faces to their names and an identity beside their painted statements. It must be stated that not all artists could be included in this survey and some important painters and teachers, Ted Pulford (1914-1994), Robert Percival (1924-1995), Peter Davidson (1942-1999) and

actuellement la peinture au Nouveau-Brunswick. Ce groupe était expérimenté, issu de traditions fort distinctes et au fait des grands courants et mouvements artistiques de l'époque et il entretenait un lien complexe avec la province. Grâce à leurs connaissances et à leurs objectifs clairs, les peintres du Nouveau-Brunswick produisent des œuvres riches de sens. Leur quête fait reculer les limites de notre perception de nous-mêmes et de notre environnement. Malgré les limites des petits marchés locaux, ils synthétisent les préoccupations de notre époque sous la forme d'images riches en réflexion et intéressantes qui nous parlent dans un langage inimitable de notre identité, de notre parcours passé et des idées et des valeurs de la société à laquelle nous appartenons.

La qualité des œuvres fascinantes de ce groupe de peintres leur a permis de surmonter la difficulté de garantir la pérennité de leur vocation en tant qu'élément vital du patrimoine et de l'avenir des arts visuels au Nouveau-Brunswick. Ces artistes se sont appuyés sur les forces des quelques peintres remarquables qui les ont précédés et ont prouvé l'incontestable valeur de leur présence dans notre province. Tout comme leurs prédécesseurs, ils ont établi des fondations plus solides grâce auxquelles une nouvelle génération peut aspirer à l'excellence. Au vu de ce qui a été accompli, il est certain que l'avenir est fort prometteur.

Ce projet est à la fois une étude et un documentaire. Les remarquables photographies de James Wilson rendent bien le caractère et la personnalité de ces trente artistes. Il donne un visage à leur nom ainsi qu'une identité en dehors de leur message pictural. Il importe de faire remarquer qu'il s'est avéré impossible d'inclure tous les artistes dans cette étude. Certains peintres et enseignants importants, comme Ted Pulford (1914-1994), Robert Percival (1924-1995), Peter Davidson

Roger Simon (1954-2000), died before the genesis of the project and therefore could not be captured by James Wilson's discerning photographic eye. What is also evident is that in the last decade, a substantial number of painters in the early stages of their professional careers have been emerging. Their fresh perspectives will confront and intrigue us as they investigate, experiment and present us with bold new approaches to both the medium and their message.

PETER J. LAROCQUE
Curator, New Brunswick Cultural History
and Art
New Brunswick Museum
June 2009

(1942-1999), et Roger Simon (1954-2000) sont décédés avant la conception du projet et n'ont donc pu être appréhendés par le fin regard de James Wilson. Par ailleurs, un nombre non négligeable de peintres à l'aube de leur carrière ont fait leur apparition au cours de la dernière décennie. Leur regard neuf ne manquera pas de nous interpeler et de nous intriguer tandis qu'ils exploreront, expérimenteront et nous feront découvrir de nouvelles manières audacieuses de traiter le médium et le message.

PETER J. LAROCQUE
Conservateur, Art et histoire culturelle
du Nouveau-Brunswick
Musée du Nouveau-Brunswick
Juin 2009

Angel Gómez (detail | détail)

The Photographer Meets the Painters | Le photographe rencontre les peintres

JAMES WILSON

When I started to photograph New Brunswick painters, I wanted a fresh approach. I had been working for a number of years on *Social Studies*, a series of black and white portraits depicting people from various walks of life. This series adhered to a rather rigid process involving the use of a large-format camera in my studio. I decided that this new project called for a somewhat looser approach that would examine the painters within their own environments. I also chose the flexibility of a smaller camera. This new series has now spanned a ten year period, and in that time much has changed technically in the world of photography. I began with a 35 mm film camera and have now evolved to a digital format.

The original concept for this book came from Peter Buckland. We discussed the process for several weeks, and with further assistance from Peter Larocque, we compiled the initial list of artists. From the outset, I was interested in each artist's unique personality, and in what motivated each as a painter. I wanted to achieve portraits that interpreted this as deeply and as honestly as I could. I set out in search of our province's painters, for me an act of discovery as I visited with each artist in his | her studio. I learned a great deal. I hope this has come through in these portraits.

The artists were fascinating. During these visits I became aware how much each of these artists has contributed to the cultural life of this province. Each seemed to be working very hard in his | her own studio world, evolving as artists in seeming isolation, yet each very aware of movements and events happening in the

Lorsque j'ai commencé à photographier des peintres du Nouveau-Brunswick, j'ai voulu innover. J'avais travaillé plusieurs années à *Social Studies*, une série de portraits en noir et blanc de gens d'horizons divers. Cette série a été réalisée selon un processus plutôt rigide, c'est-à-dire dans mon atelier avec un appareil photo grand format. J'ai jugé que le nouveau projet nécessitait une démarche plus souple et j'ai donc décidé de montrer les peintres dans leur cadre de création. J'ai aussi choisi d'utiliser un appareil plus petit, donc plus maniable. Cette nouvelle série a été entreprise il y a dix ans et entre-temps, la photographie a connu de nombreux changements techniques. J'ai commencé avec un appareil 35 mm et j'en suis maintenant au numérique.

Le concept original de ce livre est venu de Peter Buckland. Nous avons discuté de la façon de procéder pendant plusieurs semaines et, avec l'aide de Peter Larocque, une première liste d'artistes a été dressée. Dès le début, j'ai été intéressé par la personnalité de chacun d'eux et ce qui les motivait en tant que peintres. Je voulais réaliser des portraits qui rendraient ces éléments aussi sensiblement et honnêtement que possible. En partant à la recherche des peintres de notre province, j'ai entrepris un véritable voyage de découverte qui m'a conduit dans l'atelier de chacun d'eux. J'ai beaucoup appris et j'espère que cela transparaît dans ces portraits.

Les artistes ont été fascinants. Au cours de mes visites, je me suis rendu compte à quel point chacun d'eux a contribué à la vie culturelle du Nouveau-Brunswick. Tous semblaient travailler très dur dans leur atelier, évoluant en tant qu'artistes dans un isolement apparent,

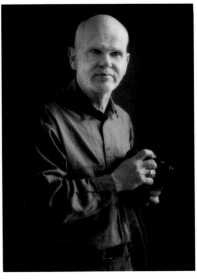

James Wilson

Herzl Kashetsky's studio | L'atelier de Herzl Kashetsky

larger art world. The differences among studios were as marked as the very obvious stylistic differences evident among all of these artists. Studios were cramped and dark or they were bathed in wonderful natural light, they had windows and no windows, they offered beautiful views of nature and they were funky and urban — as many different approaches to studios as artists on the list.

Romeo Savoie, schooled in architecture, designed his own studio which deliberately has very little window light. He prefers the quality of artificial light to make his paintings. Rebecca Burke has successfully converted a barn on her property into a wonderful studio space that uses both natural and artificial light. Stephen Scott, at the time I photographed him, worked in his older home, located on the Nashwaak River, and moved from room to room to paint depending on the changing

tout en étant très au fait de ce qui se passait dans le reste du monde artistique. Les différences entre les ateliers étaient aussi frappantes que les différences stylistiques de tous ces artistes. Certains ateliers étaient exigus et sombres, d'autres baignaient dans une magnifique lumière naturelle; certains avaient des fenêtres, d'autres pas; ils offraient de belles vues de la nature ou bien avaient un style plus branché et urbain; bref il y avait autant de styles d'ateliers que d'artistes sur la liste.

Roméo Savoie, qui a fait des études d'architecture, a conçu lui-même son atelier en prévoyant délibérément peu de fenêtres. Il préfère en effet la qualité d'un éclairage artificiel pour réaliser ses peintures. Dans sa propriété, Rebecca Burke a réussi à transformer une grange en un merveilleux atelier qui bénéficie de la lumière naturelle et artificielle. Stephen Scott, à l'époque où je l'ai photographié, travaillait dans sa vieille maison, située au bord de la rivière Nashwaak. Pour peindre, il se déplaçait d'une pièce à l'autre en fonction du changement de la lumière au cours de la journée. Je l'ai photographié dans son entrée, où se trouvait à ce moment-là son chevalet. J'aime cette image parce que je l'ai prise en position accroupie, ce qui donne une vue d'en bas de l'artiste en train de travailler, bien éclairé de derrière et de côté. L'atelier de Raymond Martin se trouve dans l'ancienne école Aberdeen à Moncton, dans une merveilleuse vieille salle de classe éclairée par un mur entier de grandes fenêtres verticales. L'atelier est bien aménagé pour tirer parti de la lumière qui passe par les fenêtres et comporte un bon espace de rangement sur une plateforme au-dessus. L'atelier d'Angel Gomez, dans le sous-sol de sa maison de banlieue de Fredericton, bien rangé et bien organisé, convient aussi bien à la peinture qu'à l'exposition des œuvres finies. Herzl Kashetsky a un atelier de plusieurs pièces, rempli à craquer de peintures, d'artéfacts, d'accessoires et d'ob-

light during the day. I photographed him in his hallway where his easel happened to be set up at the time. I like this image because I crouched down low, providing a dog's eye view of him working with strong back and side lighting. Raymond Martin's atelier is in the old Aberdeen school in Moncton. It is in one of those wonderful old classrooms that features one entire wall of large vertical windows. It was well arranged to take advantage of the window light and had a good storage space on a platform above. The studio of Angel Gomez, located in the basement of his Fredericton suburban home, is tidy, well organized and functions well for both painting and the display of finished works. Herzl Kashetsky has a multi-roomed studio, and is crammed with paintings, artifacts, props, and family heirlooms. One can spend hours there looking around and never see all. Nancy King Schofield had her new studio|home custom-built with a large work room for painting, her kitchen off one side, a charming sitting room off the other, bedrooms and storage upstairs.

My favorite studio was that of Fred Ross which was located in a third floor space on Canterbury Street in Saint John. Going into Fred's studio was a special experience. Fred is always welcoming, and interested in engaging conversation. It was a feeling of stepping back in time, back 50 or 60 years to a romantic and vibrant period for Saint John artists; the time of Miller Britain, Jack Humphrey, Rosamond and Ted Campbell. Fred is the last of this great group of Saint John painters. The former Governor General, Adrienne Clarkson, said, after a busy five-day tour in New Brunswick, that visiting Fred Ross' studio was her highlight of the tour – "a visual delight". Fred's large studio is home to wonderful clutter: paintings, brushes, props, art books and curiosities. There was the patina of antiquity and a sense of greatness in the atmosphere here. I make it my

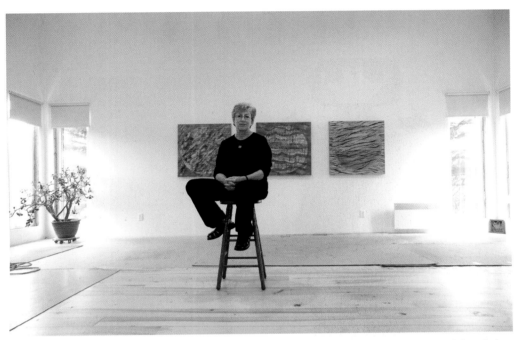

Rebecca Burke

jets de famille. On pourrait y passer des heures et ne pas avoir le temps de tout voir. Nancy King Schofield a fait construire sa nouvelle maison-atelier sur mesure : sa pièce pour la peinture est grande et encadrée par sa cuisine d'un côté et un charmant salon de l'autre, tandis que les chambres et l'espace de rangement sont à l'étage.

Mon atelier préféré a été celui de Fred Ross, situé dans un local à un troisième étage, rue Canterbury, à Saint John. Visiter son atelier a été une expérience particulière. Fred Ross est toujours accueillant et prêt à engager la conversation. Dans son atelier, j'ai eu l'impression de remonter dans le temps et de me retrouver 50 ou 60 années en arrière, à une époque romantique et effervescente pour les artistes de Saint John, celle de Miller Britain, Jack Humphrey, Rosamond et Ted Campbell. Fred Ross est le dernier de ce groupe fabu-

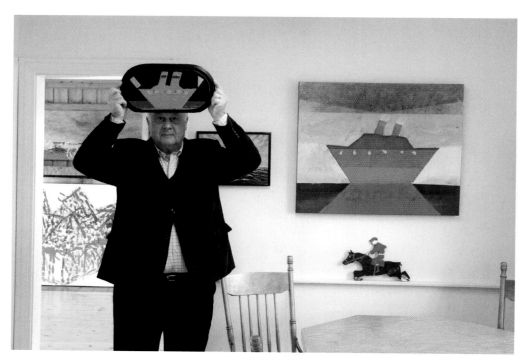

Francis Coutellier

purpose to visit Fred as often as I can; we share coffee and I listen intently to the stories from the past days of New Brunswick art and relish in Fred's knowledge of the Italian painters. The photograph we decided to use in this series was actually taken on one of my many visits to Fred's studio. I was with my friend Jerome Kashetsky, and I took it with Jerome's little digital camera. Even though the image is a bit low in resolution, it was perfect for this project; Fred sitting eloquently in front of a large nude mural painting. Sometimes things just happen spontaneously.

Yvon Gallant, like Raymond Martin, works in the Aberdeen school building in Moncton. For his portrait I decided not to show his face. This was because he himself never paints in the facial details of his subjects in his paintings. Strangely, he chooses to paint many portraits, but never reveal the subject's face. You learn

leux de peintres de Saint John. L'ancienne gouverneure générale Adrienne Clarkson a d'ailleurs dit que sa visite à l'atelier de Fred Ross avait été un moment fort – « un délice visuel » – de ses cinq journées bien remplies passées au Nouveau-Brunswick. Le grand atelier de Fred Ross abrite un merveilleux fouillis de peintures, pinceaux, accessoires, livres d'art et curiosités. Il y a là la patine des antiquités et une impression de grandeur dans l'air. J'essaie de rendre visite à Fred aussi souvent que possible. Nous prenons un café et j'écoute attentivement ses histoires du passé de l'art néo-brunswickois, en me délectant de sa connaissance des peintres italiens. La photographie que nous avons décidé d'utiliser dans la série a d'ailleurs été prise au cours de l'une de mes nombreuses visites à l'atelier de Fred. J'y étais avec mon ami Jerome Kashetsky et j'ai pris le cliché avec son petit appareil numérique. Même si la résolution était un peu faible, l'image était parfaite pour le projet et elle montre Fred, assis de manière éloquente, devant une grande peinture murale de nu. Parfois, les choses arrivent comme ça, spontanément.

Yvon Gallant, comme Raymond Martin, travaille dans l'immeuble de l'école Aberdeen, à Moncton. Pour son portrait, j'ai décidé de ne pas montrer son visage parce que lui-même ne peint jamais les détails faciaux de ses sujets. Fait étrange, il choisit de faire de nombreux portraits, mais ne révèle jamais le visage du sujet. On apprend beaucoup par ce que le sujet porte, par ce qu'il tient ou par sa manière de se tenir. Quiconque connaît Yvon sait qu'il possède un grand sens de l'humour. Son atelier est un endroit fou! Le jour de ma visite, j'ai fait exprès d'apporter un masque de Mardi gras à plumes et je le lui ai fait porter pour cacher son visage et laisser les détails l'entourant tout dire de lui. Je pense que cette image « parle » vraiment bien.

Le portrait du regretté Rick Burns a été pris dans

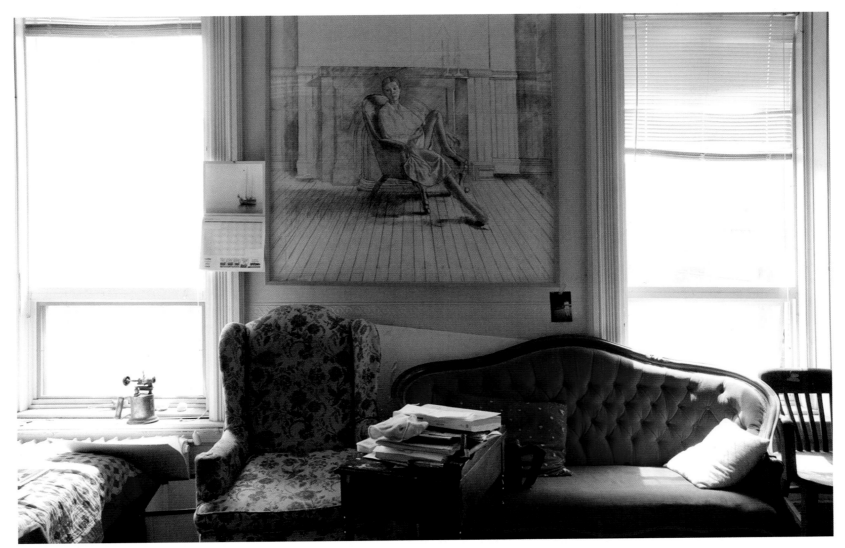

Fred Ross' studio | L'atelier de Fred Ross

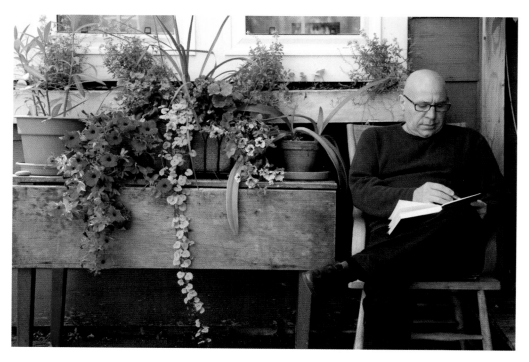

Roger Vautour

much by what they are wearing, what they are holding or how they are standing. Everyone who knows Yvon, knows of his great sense of humor. His studio is a crazy place. I deliberately brought a feathered Mardi Gras mask with me, and had him hold it to hide his face, letting all the detail around the subject say everything about him. I feel this image really works.

The portrait of the late Rick Burns was made in his studio in Fredericton, and is the image that Rick wanted used. Rick Burns was a painter and a sculptor, restricted throughout his career, working from a wheelchair due to a serious car accident when he was a teenager. After taking shots of Rick painting at his easel, we wanted to try something different. Rick had this idea of being photographed peering through the bars of a new sculptural piece he was creating. In order to get what we wanted I had to shift to my 35mm cam-

son atelier de Fredericton. C'est l'image qu'il voulait qu'on utilise. Peintre et sculpteur, il a été limité pendant toute sa carrière, travaillant dans un fauteuil roulant à cause d'un grave accident de voiture subi à l'adolescence. Après plusieurs photos de Rick en train de peindre à son chevalet, nous avons voulu essayer quelque chose de différent. Rick avait en tête de se faire photographier en train de regarder à travers les barreaux d'une nouvelle pièce sculpturale qu'il était en train de créer. Pour obtenir le résultat que nous voulions, j'ai dû reprendre mon appareil 35 mm dans lequel il y avait par chance une pellicule Kodak P3200. Ce genre de pellicule est très granuleux et je m'en sers à l'occasion pour obtenir cet effet. J'ai aussi utilisé un téléobjectif pour prendre le reflet de Rick dans un miroir à travers les barreaux. Je pense que Rick aimait l'idée de cette image, avec son côté granuleux, et de lui, regardant le monde derrière des barreaux...en somme une représentation de son propre confinement.

Je me souviens que lorsque je suis allé chez William Forrestall pour le photographier, il m'a fait monter dans son grenier, où se trouvait son atelier, un petit endroit bien encombré. Il y a avait des trucs partout! J'ai entendu quelque chose craquer sous mes pieds et je me suis rendu compte que je marchais sur des diapos laissées sur le plancher. « Ne t'inquiète pas, m'a-t-il dit en riant, moi aussi, je marche dessus! » Mais de ce fouillis sortent des peintures a tempera à l'œuf, très épurées, de lys, de cucurbitacées et de tasses sur des étagères impeccables. L'atelier de Marjory Donaldson est un peu pareil, mais encore plus exigu et animé. Par contre, son œuvre livre une tranquillité et une beauté qui normalement devraient venir d'un endroit plus calme. Je l'ai photographiée debout, en plein milieu de l'atelier, avec sa planche à repasser et ses peintures.

Rencontrer les Bobak a été un honneur. Ces deux

era, which happened to have Kodak P3200 film in it. This film is very grainy, and I use it for that effect on occasion. Also, for this shot I used a telephoto lens capturing Rick's reflection in a mirror through the bars. I think Rick liked the idea of this image with its graininess, him looking at the world out from behind bars, a representation of his own position of containment.

I remember when going to William Forrestall's home to photograph him he led me up to his attic studio and it was a small space crowded and cluttered. Stuff everywhere! I heard a crunch under my feet and I was walking on some photo slides lying on the floor. Will said, "Don't worry about those, I walk on them myself ha, ha!" But out of this clutter comes these very clean controlled paintings in egg tempera of lilies and gourds and cups on clean shelves. Much was the same in the studio of Marjory Donaldson. It was even more cramped and busy, but her work shows a tranquility and beauty that seemingly would come from a quieter space. I photographed her standing right in the middle of it all with her ironing board and paints.

Meeting with the Bobaks was an honour. They are both important national figures in the art scene. They had both served as war artists during WW II. I learned that Molly's dad was also a photographer, and had taken many portraits of the celebrated Group of Seven and their work. She was greatly influenced in her youth by the many talented artists that would drop by to visit her parents in Vancouver. I photographed Molly in her studio in Fredericton, as she related some of her stories of the great artists. She is seated in front of her paints with large drawings by Bruno in the background. I photographed Bruno Bobak on a separate occasion in the basement of the Beaverbrook Art Gallery with a make-shift studio set-up.

One of the very special aspects of this project for

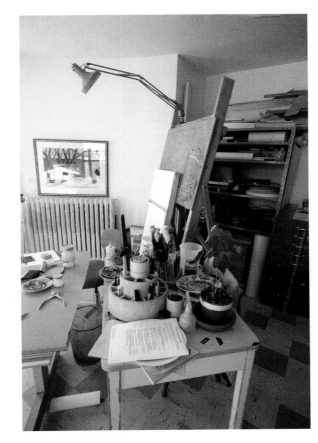

David McKay's studio | L'atelier de David McKay

artistes sont des personnalités nationales importantes sur la scène artistique et ont été tous les deux artistes militaires pendant la Seconde Guerre mondiale. J'ai appris que le père de Molly avait été lui aussi photographe et qu'il avait exécuté de nombreux portraits du célèbre Groupe des Sept et de leurs œuvres. Molly a été très influencée dans sa jeunesse par les nombreux artistes qui passaient chez ses parents à Vancouver. Je l'ai photographiée dans son atelier à Fredericton, alors qu'elle me racontait certaines de ses histoires sur les grands artistes. Elle est assise devant ses peintures avec de grands dessins de Bruno en toile de fond. Quant à

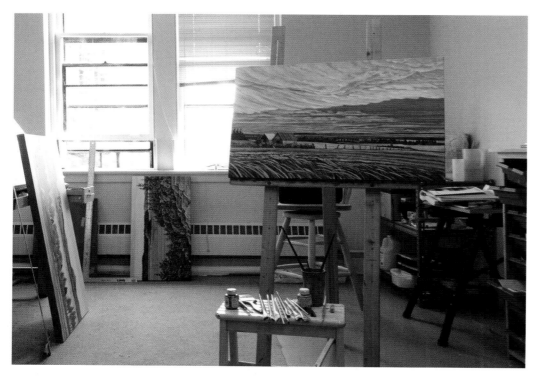

Lynn Wigginton's studio | L'atelier de Lynn Wigginton

me was the friendships that I have cultivated with these many wonderful artists. I know that their work has influenced me greatly. That's the way it is. Artists influence artists. We are sponges for the creative influences of other visual artists.

I now look to the day that I will photograph those New Brunswick artists who work in other media, the sculptors, the printmakers and, of course, the photographers. We have an abundance of artistic, creative talent here in New Brunswick, and it must be documented and promoted.

Bruno, je l'ai photographié à une autre occasion, dans le sous-sol de la Galerie d'art Beaverbrook, dans un cadre de style atelier de fortune.

Les amitiés que j'ai cultivées avec ces nombreux artistes merveilleux ont constitué l'un des côtés les plus particuliers de ce projet. Je sais que leur œuvre m'a grandement influencé. C'est comme ça… les artistes influencent les artistes. Nous sommes des éponges qui absorbent les influences créatives d'autres artistes visuels.

J'attends maintenant le jour où je photographierai les artistes néo-brunswickois d'autres médiums, les sculpteurs, les graveurs et, bien sûr, les photographes. Ici, au Nouveau-Brunswick, nous avons une foison de talents créatifs et artistiques et il importe de les mettre en lumière et d'en garder la trace.

Portraits

New Brunswick Painters | Peintres du Nouveau-Brunswick

Glenn Adams, 2008

GLENN N. ADAMS

Born in 1928 in Montreal, Quebec | Né en 1928 à Montréal, au Québec

Glenn Adams began his career as a professional engineer. His formal education related to math, physics and mechanical engineering. His work experience includes significant time in aerodynamics and appliance development. He began painting in 1958 in Montreal and followed up his initial training with a year of full-time studies in the Fine Arts Department of Mount Allison University with Lawren P. Harris, Alex Colville and Helen Dow. He has exhibited internationally since the mid-1960s. Later in the decade he purchased land near Sackville, New Brunswick, and he moved there permanently in 1974. He has been painting on a full-time basis since 1992.

Adams' art synthesizes his mathematical training and his meticulous approach to painting. It is no wonder that there is an obvious affinity with the precise methods and painstaking compositional design of Colville. Adams is also conscious of the art historical context for his fascination with colour theory and he cites Georges Seurat, the great Post-Impressionist, as one of his major influences. Adams' selection of a subject is often inspired by colour and he strives to give it equal attention with the overall composition of the work. This calculated harmony makes for paintings that are ordered and contemplative. His vision is further refined as his paintings progress from idea to sketch to quarter-sized preliminary studies to finished work.

The 1996 painting, *Kennebecasis Valley*, with its stark atmospheric clarity is conspicuously devoid of almost all modern industrial or technological intru-

Glenn Adams débute sa vie professionnelle comme ingénieur après avoir fait des études en mathématiques, physique et génie mécanique. De grands pans de sa carrière se déroulent dans les domaines de l'aérodynamique et de la conception d'appareils. Il commence à peindre en 1958, à Montréal, et fait une année d'études à temps plein au Département des beaux-arts de l'Université Mount Allison, avec Lawren P. Harris, Alex Colville et Helen Dow. À partir du milieu des années 1960, il ne cesse d'exposer à l'échelle internationale. Plus tard, durant la même décennie, il achète une propriété près de Sackville, au Nouveau-Brunswick, où il emménage de façon permanente en 1974. Il peint à temps complet depuis 1992.

L'œuvre de Glenn Adams synthétise sa formation mathématique et son approche méticuleuse de la peinture. Il n'est pas étonnant qu'il y ait une ressemblance évidente avec les méthodes précises et le style minutieux de composition de Colville. La fascination de l'artiste pour la théorie de la couleur le sensibilise au contexte historique artistique et il cite Georges Seurat, le grand peintre postimpressionniste, comme l'une de ses influences les plus importantes. Pour choisir son sujet, il se laisse souvent inspirer par la couleur, à laquelle il s'efforce de prêter autant d'attention qu'à la composition globale de l'œuvre. Sa vision se raffine au fur et à mesure que progresse sa peinture, depuis l'idée et le croquis jusqu'aux études préliminaires et à l'œuvre achevée.

Selected Collections | Collections selectionées
New Brunswick Museum | Musée du Nouveau-Brunswick
New Brunswick Art Bank | Banque d'œuvres d'art du Nouveau-Brunswick
Owens Art Gallery
UNB Art Centre | Centre des arts de l'Université du Nouveau-Brunswick
City of Moncton | Ville de Moncton
Art Gallery of Nova Scotia
Canada Council Art Bank | Banque d'œuvres d'art du Conseil des Arts du Canada
Montreal Museum of Fine Arts | Musée des beaux-arts de Montréal
Macdonald Stewart Art Centre, Guelph

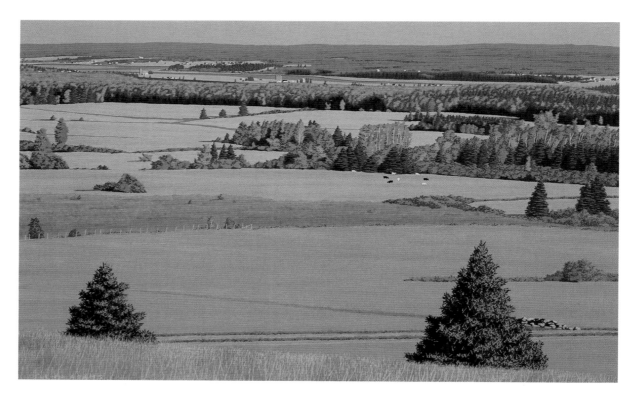

Glenn Adams
View from Steeves Mountain, 1995
acrylic on board | acrylique sur panneau
37 x 60 cm
Gift of the artist | Don de l'artiste, 1996 (1996.49)
Collection: New Brunswick Museum | Musée du Nouveau-Brunswick

opposite | ci-contre:
Glenn Adams
Kennebecasis Valley, 1996
acrylic on panel | acrylique sur panneau
37 x 60 cm
Gift of the artist | Don de l'artiste, 1999 (1999.3)
Collection: New Brunswick Museum | Musée du Nouveau-Brunswick

sions. The work provides an enigmatic perspective of New Brunswick landscape at the end of the twentieth century.

It appears to document, in an exacting fashion, an idealized environment. Despite its representational appearance, the simplification of form and colour in its execution creates a visual tension that commands attention. Adams brings a high-key palette and considered organization to his renderings of what seems to be an idyllic and bucolic province.

PJL

Réalisée en 1996, *Kennebecasis Valley*, une œuvre d'une clarté atmosphérique saisissante, est ostensiblement dépourvue de presque toute intrusion technologique ou industrielle moderne. Elle donne une perspective énigmatique du paysage néo-brunswickois à la fin du XXᵉ siècle.

De manière rigoureuse, cette œuvre couche sur la toile un environnement idéalisé. Malgré un aspect figuratif, la simplification de la forme et de la couleur crée une tension visuelle qui attire l'attention. C'est avec une palette de teintes claires et une organisation réfléchie que l'artiste interprète ce qui semble être une province idyllique et champêtre.

PJL

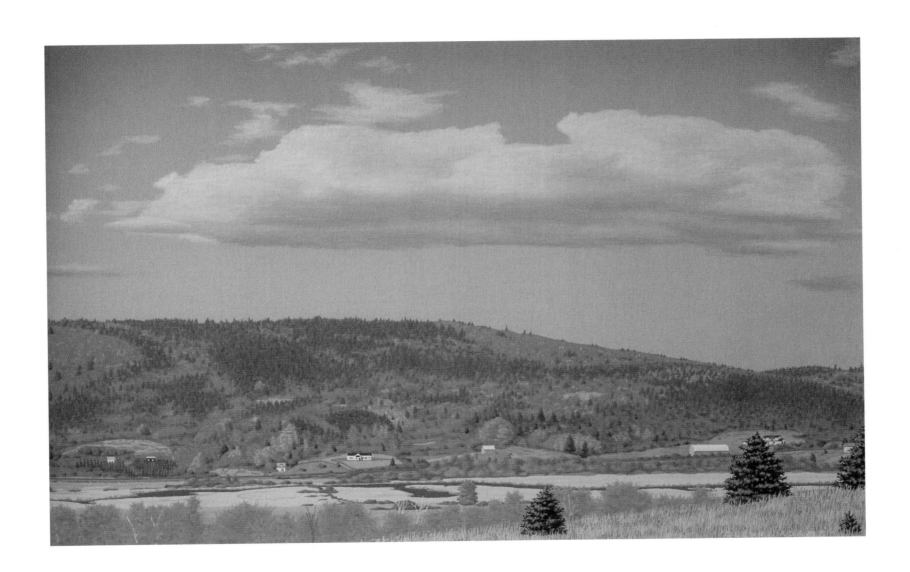

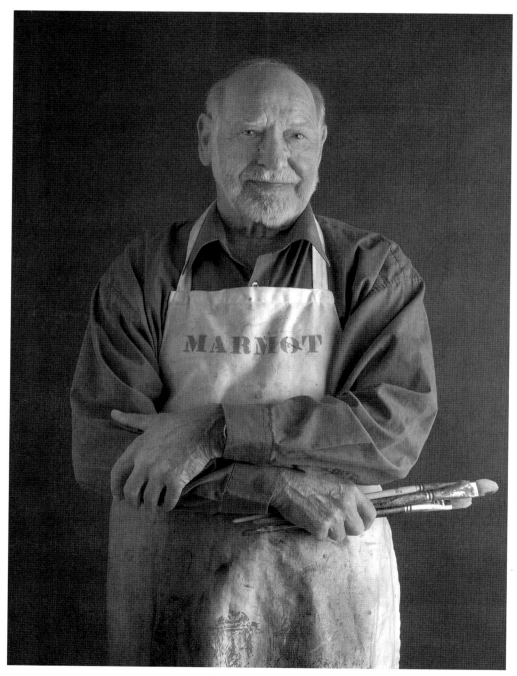

Bruno Bobak, 2007

BRUNO BOBAK, RCA | Académie royale des arts du Canada

Born in 1923 in Wawelowska, Poland | Né en 1923 à Wawelowska, en Pologne

Bruno Joseph Bobak came to Canada in 1925 when a small child. In the early 1930s, he entered the Saturday Morning Art Classes at the Art Gallery of Ontario under the supervision of Arthur Lismer. From 1938 to1942 he studied at Toronto's Central Technical School and was influenced by one of his instructors, Carl Schaefer. In 1943 he enlisted in the Canadian Army and was soon afterwards commissioned as one of Canada's official war artists. After spending some time in Ottawa, Toronto and Vancouver (as well as on Galiano Island), Bobak travelled to Europe on a Royal Society Canadian Government Overseas Fellowship. In 1962, Bobak and his family settled in Fredericton, New Brunswick, where he became artist-in-residence at the University of New Brunswick and director of its Art Centre. A decade later, in 1972, he was awarded a Canada Council Senior Fellowship which allowed him to take a year's leave of absence from his position at the University and to concentrate full-time on his painting. Throughout his career, he has generously supported the province's artistic community by example. Since his retirement from the University in 1986, his work and advocacy have continued unabated.

Bruno Bobak is an astute observer of the people and the world around him and he often brings a powerful psychological component to the interpretation of these subjects. Using a strongly individual rather than descriptive approach, he delves into the fragility and uncertainty of human existence. His sometimes melancholy paintings provide insight into isolation, anxiety and the inevitable passage of time. Within a powerful

Bruno Joseph Bobak est arrivé au Canada en 1925 alors qu'il était enfant. Au début des années 1930, il suit les cours d'art du samedi matin du Musée des beaux-arts de l'Ontario sous la supervision d'Arthur Lismer. De 1938 à 1942, il étudie à la Central Technical School de Toronto, où il est influencé par l'un de ses enseignants, Carl Schaefer. En 1943, il s'engage dans l'armée canadienne qui le nomme artiste de guerre officiel du Canada. Après avoir vécu à Ottawa, Toronto et Vancouver (ainsi que sur l'île Galiano), Bruno Bobak part en Europe grâce à une bourse de la Société royale du Canada. En 1962, il s'installe avec sa famille à Fredericton, au Nouveau-Brunswick, et devient artiste en résidence à l'Université du Nouveau-Brunswick et directeur de son centre d'art. Dix ans plus tard, en 1972, la bourse de travail du Conseil des Arts du Canada qu'il obtient lui permet de prendre une année de congé de son poste à l'université et de se consacrer à la peinture à temps complet. Pendant toute sa carrière, Bruno Bobak a généreusement soutenu la communauté artistique de la province en montrant l'exemple. Depuis qu'il a pris sa retraite de l'université en 1986, il poursuit sans relâche son œuvre et ses activités d'appui.

Bruno Bobak est un observateur astucieux des gens et du monde qui l'entoure, et son interprétation de ces sujets comprend souvent un élément psychologique puissant. Partant d'une démarche beaucoup plus individuelle que descriptive, il plonge dans la fragilité et l'incertitude de l'existence humaine. Ses peintures parfois mélancoliques offrent un aperçu de l'isolement, de l'anxiété et de l'inévitable passage du temps. S'inscrivant

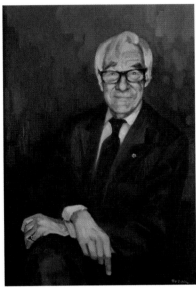

Bruno Bobak
Colin B. Mackay, 1997
oil on canvas | huile sur toile
91 x 61 cm
Gift of | Don de Colin Bridges Mackay, 1998 (1998.16)
Collection: New Brunswick Museum | Musée du Nouveau-
 Brunswick

Selected Collections | Collections selectionées

New Brunswick Museum | Musée du Nouveau-Brunswick

Beaverbrook Art Gallery | Galerie d'art Beaverbrook

University of New Brunswick Art Centre | Centre d'art de l'Université du Nouveau-Brunswick

Owens Art Gallery

New Brunswick Art Bank | Banque d'œuvres d'art du Nouveau-Brunswick

Art Gallery of Nova Scotia

The Confederation Centre Art Gallery | Le Musée d'art du Centre de la Confédération

Art Gallery of Newfoundland and Labrador

National Gallery of Canada | Musée des beaux-arts du Canada

Canada Council Art Bank | Banque d'œuvres d'art du Conseil des Arts du Canada

Art Gallery of Ontario | Musée des beaux-arts de l'Ontario

classical or academic tradition that includes the nude, still-life and landscape, Bobak paints with a vigorous, energetic technique that uses bold, expressive colour and solid forms. His works are filled with visual energy and are broadly painted with decisive brushstrokes and a sophisticated colour palette. His articulate works are empathetic messages of the spirit.

No aspect of life is outside Bobak's persistent gaze. It is only natural that his intrigue with the human figure might find its way to sports and the realm of professional wresting. In this world of conflicting artifice and reality are found elements of the eternal struggle between good and evil or strength and frailty that stretch the limits of the imagination. Bobak's painting, *The Twins*, challenges the viewer. Masked, caped and with fists clenched, these two burly enforcers confront our sensibilities. Is their theatrical presence to be derided or feared? As always, Bruno Bobak presents us with a choice and hopefully, a realization.

PJL

dans la tradition académique ou classique du nu, de la nature morte et du paysage, Bruno Bobak se démarque par une technique vigoureuse et énergique qui fait appel à des couleurs vives et expressives et à des formes solides. Pleines d'énergie visuelle, ses œuvres prennent vie sous des coups de pinceau décisifs et une palette de couleurs sophistiquée. Ses œuvres expressives sont des messages empathiques de l'esprit.

Aucun aspect de la vie n'est à l'abri du regard obstiné de Bruno Bobak. Il est donc bien naturel que sa relation avec le corps humain l'entraîne vers les sports et le domaine de la lutte professionnelle. Ce monde con-tradictoire d'artifice et de réalité présente des éléments de la lutte éternelle entre le bien et le mal ou entre la force et la fragilité qui étirent les limites de l'imagination. L'œuvre de Bruno Bobak, *The Twins*, interpelle l'observateur. Portant un masque et une cape, les poings serrés, ces deux hommes puissants aiguisent notre sensibilité. Leur présence théâtrale va-t-elle devenir ridicule ou faire peur? Comme toujours, Bruno Bobak nous laisse faire un choix et, espérons-le, réaliser une prise de conscience.

PJL

opposite | ci-contre :
Bruno Bobak
The Twins, c. 1970
oil on canvas | huile sur toile
91 x 122 cm
Gift of the artist | Don de l'artiste, 1998 (1998.60)
Collection: Beaverbrook Art Gallery | Galerie d'art Beaverbrook

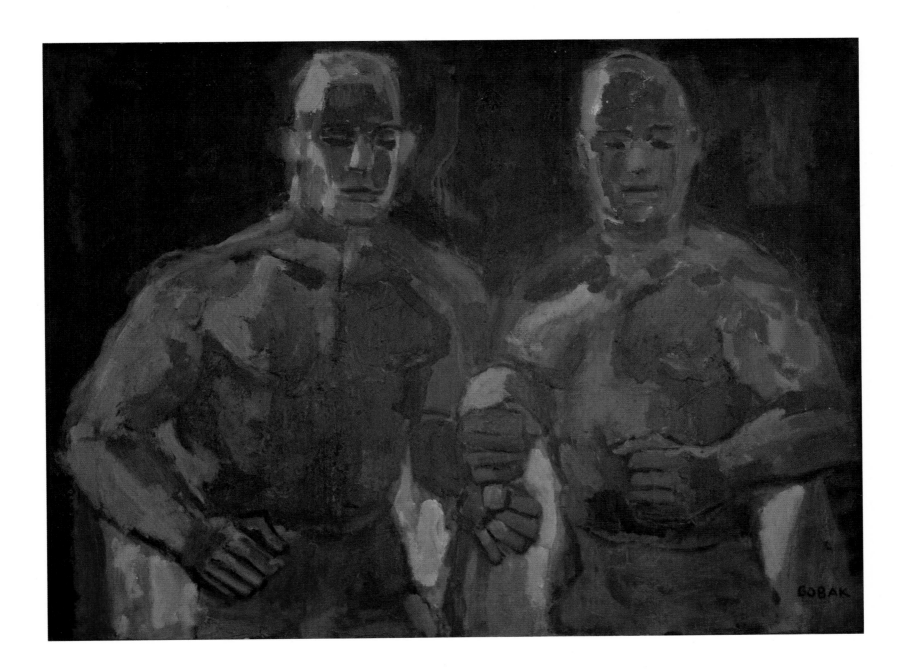

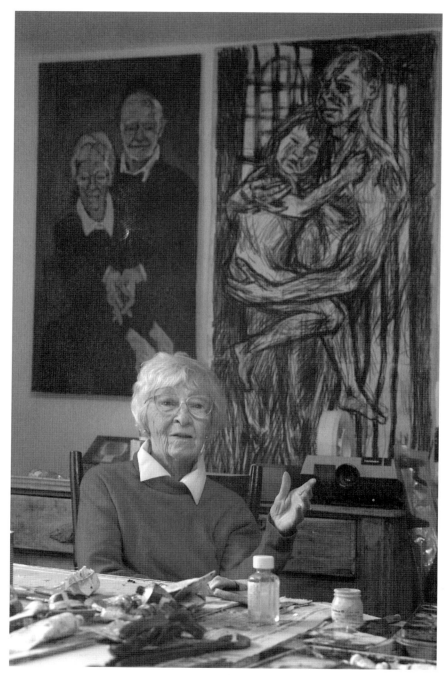

Molly Lamb Bobak, 2008

MOLLY LAMB BOBAK, RCA | Académie royale des arts du Canada

Born in 1922 in Vancouver, British Columbia | Née en 1922 à Vancouver, en Colombie-Britannique

Molly Lamb Bobak was born into an artistic and unconventional family. Her father, Harold Mortimer-Lamb was an important art critic and collector, so Lamb Bobak's early years were filled with encounters with members of an artistic community. After a few difficult years in public school, Lamb Bobak enrolled at the Vancouver School of Art with Jack Shadbolt and studied there between 1938 and 1941. She joined the Canadian Women's Army Corps and three years later, in 1945, was appointed Canada's first official female war artist. That same year she met and married fellow war artist, Bruno Bobak. After spending some time in Ottawa, Toronto and Vancouver (as well as on Galiano Island), Lamb Bobak spent difficult years balancing motherhood, teaching and painting. A French Government scholarship in 1950-1951 allowed her to paint for a year in Paris. In 1960, she spent an extended period working in Norway as the result of a Canada Council Fellowship. In 1962, after having spent some time in Fredericton, Lamb Bobak and her family settled there permanently. Since that time, Lamb Bobak has been involved extensively in teaching and workshops. She has worked diligently as an advocate of the arts and has exhibited her work internationally.

Molly Lamb Bobak's painting celebrates life. Some of her works vibrate with the excitement of crowds gathered at special events. Among her other works, a quiet contemplation documents the ephemeral and lyrical beauty of transient flowers. The range of her reactions reflects her sincere observations of the people, places and things within her experience. The strength

Molly Lamb Bobak voit le jour dans une famille peu ordinaire. Son père, Harold Mortimer-Lamb, est un important critique et collectionneur d'art et l'enfance de Molly est bercée de rencontres avec les membres de la communauté artistique. Après quelques années difficiles à l'école publique, Molly s'inscrit à la Vancouver School of Art, où enseigne Jack Shadbolt, et elle y étudie de 1938 à 1941. Elle s'engage ensuite dans le service féminin de l'Armée canadienne où trois ans après, en 1945, elle est nommée première artiste féminine de guerre du Canada. La même année, elle rencontre un confrère artiste militaire, Bruno Bobak, et l'épouse. Après quelque temps à Ottawa, Toronto et Vancouver (ainsi que sur l'île Galiano), Molly Lamb Bobak passe plusieurs années difficiles à concilier maternité, enseignement et peinture. En 1950-1951, une bourse du gouvernement français lui permet d'aller peindre un an à Paris. En 1960, c'est en Norvège qu'elle part travailler grâce à une bourse de recherche du Conseil des arts du Canada. En 1962, après avoir passé quelque temps à Fredericton, Molly Lamb Bobak et sa famille s'y installent définitivement. Depuis, elle s'est beaucoup consacrée à l'enseignement et à l'animation d'ateliers. Sans relâche, elle a fait avancer la cause des arts et a exposé son œuvre à l'échelle internationale.

La peinture de Molly Lamb Bobak est une célébration de la vie. Certaines de ses œuvres vibrent de l'effervescence des foules rassemblées pour des occasions particulières. Le calme recueillement d'autres de ses créations met en lumière la fugace beauté lyrique des fleurs éphémères. L'éventail de ses réactions tra-

2008	*Talking Portraits: Molly Lamb Bobak Canada's First Female Official War Artist* (video)	Portraits animés : Molly Lamb Bobak : Première femme peintre de guerre officielle au Canada (vidéo)
2002	Recipient of the Order of New Brunswick	Récipiendaire de l'Ordre du Nouveau-Brunswick
1998	Miller Brittain Award for Excellence in the Visual Arts	Prix Miller Brittain pour l'excellence en arts visuels
1995	member of the Order of Canada	Membre de l'Ordre du Canada
1993	*Molly Lamb Bobak: A Retrospective* (solo exhibition and monograph	exposition en solo et monographie)
1992	*Double Duty: Sketches and Diaries of Molly Lamb Bobak* (solo exhibition and monograph	exposition en solo et monographie)
1984	Honorary Doctor of Fine Arts	Doctorat *honoris causa* en beaux-arts, Université Mount Allison
1978	*Wildflowers of Canada* (monograph	monographie)
1973	elected a member of the Royal Canadian Academy of Arts	élue membre de l'Académie royale des arts du Canada

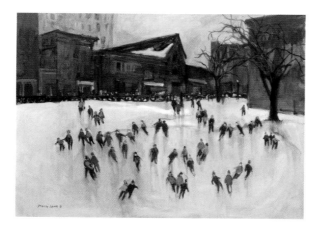

Molly Lamb Bobak
Skating at Officer's Square, 1998
oil on canvas | huile sur toile
91 x 122 cm
Bequest of | Legs de Sheila Hugh Mackay, 2006 (2006.3.1)
Collection: New Brunswick Museum | Musée du Nouveau-
 Brunswick

Selected Collections | Collections selectionées
New Brunswick Museum | Musée du Nouveau-
 Brunswick
Beaverbrook Art Gallery | Galerie d'art Beaverbrook
University of New Brunswick Art Centre | Centre des arts
 de l'Université du Nouveau-Brunswick
Owens Art Gallery
New Brunswick Art Bank | Banque d'œuvres d'art du
 Nouveau Brunswick
The Confederation Centre Art Gallery | Le Musée d'art
 du Centre de la Confédération
National Gallery of Canada | Musée des beaux-arts du
 Canada
Canada Council Art Bank | Banque d'œuvres d'art du
 Conseil des Arts du Canada
National Archives of Canada | Archives Canada
Canadian War Museum | Musée canadien de la guerre
Concordia University Art Gallery | Galerie d'art de
 l'Université Concordia
Art Gallery of Ontario | Musée des beaux-arts de
 l'Ontario
Vancouver Art Gallery
Winnipeg Art Gallery
Art Gallery of Greater Victoria

of Lamb Bobak's work is its synthesis of her broad knowledge of historical and contemporary painting with her unabashed curiosity of the everyday incidents of life.

The 1972 canvas, *Beach*, documents the lively activity of a happy throng at leisure. Using a number of compositional devices and painting conventions, Lamb Bobak achieves a incredibly visually appealing and engaging image. Her sophisticated colour sensibility ensures the subtle transition of colours in aerial perspective while at the same time the forms diminish in relative size as they appear further into the distance. At the same time she has created a dramatic tension between the flowing staccato patterns of colours and shapes and the impression of bustling humanity. The cheerful palette of primary colours reinforces Molly Lamb Bobak's unreserved celebration of life.

PJL

duit la manière dont elle observe les gens, les lieux et les choses. La force de l'œuvre de Molly Lamb Bobak réside dans la synthèse qu'elle fait de sa vaste connaissance de la peinture contemporaine et historique et de sa curiosité sans retenue pour les incidents de la vie de tous les jours.

Beach, une toile réalisée en 1972, brosse l'animation d'une foule joyeuse en train de se distraire. Par un certain nombre de techniques figuratives et de conventions de peinture, l'artiste réalise une image incroyablement attachante. Sa sensibilité sophistiquée aux couleurs assure une transition chromatique subtile dans une perspective aérienne tandis que les formes humaines s'amoindrissent au fur et à mesure qu'elles s'éloignent. Molly Lamb Bobak réussit aussi à créer une tension dramatique entre le passage fluide des couleurs et des formes et l'impression d'humanité en mouvement. Une joyeuse palette de couleurs primaires renforce sa célébration débridée de la vie.

PJL

opposite | ci-contre :
Molly Lamb Bobak
Beach, 1972
oil on Masonite | huile sur Masonite
102 x 122 cm
Purchased with funds from The Beaverbrook Canadian Foundation, Wallace S. Bird Memorial
 Collection | Achetée grâce aux fonds de la Beaverbrook Canadian Foundation, collection
 Wallace S. Bird Memorial, (1974.07)
Collection: Beaverbrook Art Gallery | Galerie d'art Beaverbrook

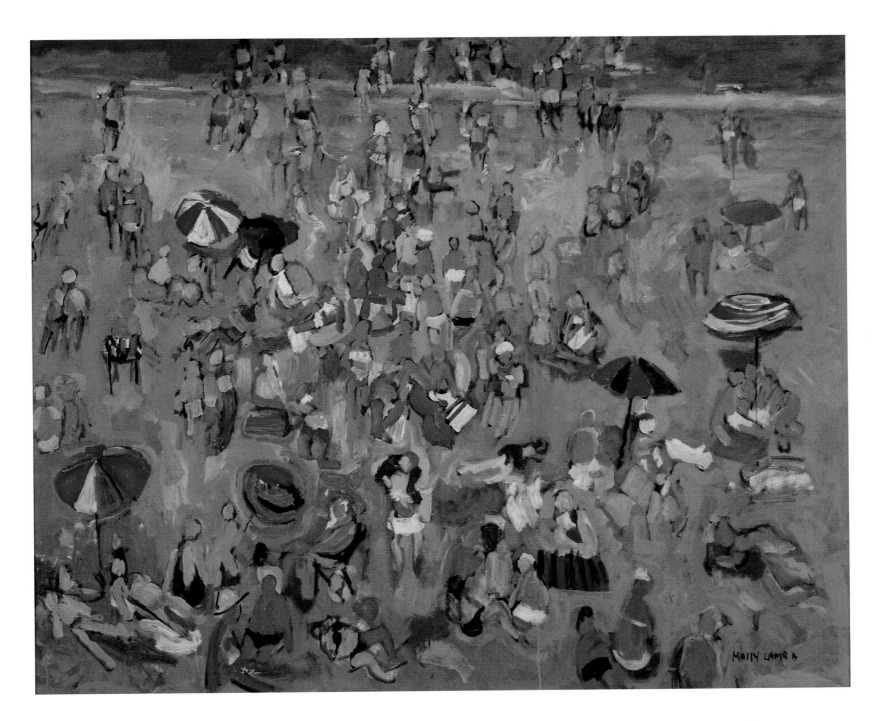

Paul Édouard Bourque, 2007

PAUL ÉDOUARD BOURQUE, RCA | Académie royale des arts du Canada

Né en 1956 à Moncton, au Nouveau-Brunswick | Born in 1956 in Moncton, New Brunswick

Paul Édouard Bourque est l'un des premiers diplômés en arts visuels de l'Université de Moncton. Après l'obtention de son diplôme en 1978, il travaille comme gestionnaire de projet au Musée acadien attaché à l'université et organise deux expositions. Directeur général de la Galerie Sans Nom de 1983 à 1985, il devient ensuite technicien à la Galerie d'art Louise-et-Reuben-Cohen et au Musée acadien de l'Université de Moncton. Il occupe toujours ce poste à l'université.

Tout au long de cette période, Paul Édouard Bourque crée et expose beaucoup. Depuis 1978, il a organisé 30 expositions en solo et participé à autant d'expositions collectives. Il a reçu de nombreuses subventions, du Conseil des arts du Canada, du gouvernement du Nouveau-Brunswick et de la France. Son œuvre a été sélectionnée pour l'*exposition d'art atlantique Marion McCain* de 1997 et il a participé en 2005 à une exposition d'artistes du Canada atlantique en Allemagne, *Transit-Atlantic Crossings*.

Au départ, Paul Édouard Bourque a créé des œuvres sorties de l'imaginaire, mais il a évolué ensuite vers des thèmes de la vie de tous les jours. Partisan d'une esthétique plus formelle, il est considéré comme un « faiseur d'image » intense. Il travaille souvent avec des images déjà créées qu'il intègre dans une nouvelle structure. Ses couleurs intenses et expressives transforment l'ordinaire en quelque chose d'extraordinaire. Il a ainsi créé des œuvres magnifiques qui sont élégantes, tantôt inquiétantes, tantôt amusantes.

Sans titre, une œuvre inhabituellement petite, est une image singulière d'un artiste dont les réalisations

Paul Édouard Bourque was one of the first graduates to earn his degree in Visual Arts from the Université de Moncton. Following his graduation in 1978, he worked as project manager at the university's Musée acadien, curating two exhibitions. He was executive director of Galerie Sans Nom from 1983 until 1985, when he began working as a technician at the Galerie d'art Louise-et-Reuben-Cohen and the Musée acadien of the Université de Moncton. He continues to work at the Université in this capacity.

Bourque has continued to make art and to exhibit extensively throughout this period. He has mounted thirty solo exhibitions of his work since 1978, and has participated in as many group exhibitions during these years. He has received numerous grants, from the Canada Council for the Arts, the Province of New Brunswick and the French government. His work was selected for the 1997 Marion McCain Atlantic Art Exhibition. He also participated in *Transit-Atlantic Crossings*, an exhibition of work by Atlantic Canadian artists in Germany in 2005.

Initially creating art purely from the imagination, he later shifted his focus to themes from everyday life. Claiming to favour a more formal aesthetic, he is considered a rich and intense "image crafter". Often working with previously produced images, he casts these images into a new framework, using strong and expressive colours, transforming the ordinary into the extraordinary. Working in this way he has created beautiful works that are elegant, sometimes alarming, sometimes funny.

2006 *Paul Édouard Bourque et Yvon Gallant*, Francophon'arts, Paris

2005 Élu membre de l'Académie royale des arts du Canada | elected a member of the Royal Canadian Academy of Arts

2005 *Transit-Atlantic Crossings*, Deutsche Werkstätten Hellerau, Dresde (Allemagne) | Dresden, Germany

1997 *Six inventions* (en solo | solo), Le Musée d'art du Centre de la Confédération | The Confederation Centre Art Gallery

1994 *Sea Pussy* (en solo | solo), cercle des professeurs de l'Université du Nouveau-Brunswick | UNB Faculty Club, Fredericton

1994 *Three Dervishes* (en solo | solo), Galerie Sans Nom, Moncton

1994 *Anecdotes et Enigmas: Exposition d'art atlantique Marion McCain | Anecdotes and Enigmas: Marion McCain Atlantic Art Exhibition*

1992 *Devils 32 | Moonshine* (en solo | solo), Struts Gallery, Sackville

1988 *25 ans d'arts visuels en Acadie | 25 Years of Visual Art in Acadie*, Galerie d'art de l'Université de Moncton

1974 Prix du gouvernement français | French Government Prize

Collections selectionées | Selected Collections

Galerie d'art Beaverbrook | Beaverbrook Art Gallery
Galerie d'art Louise-et-Reuben-Cohen de l'Université de Moncton
Banque d'œuvres d'art du Nouveau-Brunswick | New Brunswick Art Bank
La Francophilie, Paris (France)
Langage Plus, Québec

Paul Édouard Bourque
Mickey Oval, 1983
acrylique sur panneau | acrylic on panel
45 x 56 cm
Collection de l'artiste | Collection of the artist

sont souvent de longs panneaux multiples illustrant des variations sur un thème. Cette œuvre unique reflète très bien l'intensité propre à la peinture de Paul Édouard Bourque. L'utilisation de couleurs profondes, la qualité expressive du portrait et le regard perçant du personnage rendent cette œuvre particulièrement frappante.

PB

The work, *Sans titre*, is uncharacteristically small, a singular image from an artist whose works are often long multiple panels reflecting variations on a theme. However, this stand-alone painting is highly reflective of the intensity one finds in Bourque's painting. The use of strong colour, the expressive quality of the portrait and the intense gaze of the figure makes this work particularly compelling.

PB

Paul Édouard Bourque

Sans titre, 1990
acrylique sur panneau | acrylic on panel
30 x 23 cm
Collection de l'artiste | Collection of the artist

Rebecca Burke, 2008

REBECCA BURKE

Born 1946 in Kalamazoo, Michigan, USA | Née en 1946 à Kalamazoo, dans le Michigan, aux États-Unis

After some initial courses in design at Western Michigan University, Rebecca Burke completed her bachelor's degree in English literature at the University of Guam in 1969. The support of a group of creative friends ignited her artistic ambition and she was subsequently accepted into the Master of Fine Arts program at Ohio State University where she studied painting, drawing and lithography. Since immigration to Canada in 1971 and her graduation in 1972, Burke has been exhibiting extensively in Canada and internationally. In 1980, after working in Ontario and Alberta, Burke joined the faculty of the Fine Arts Department of Mount Allison University. In addition to having taught drawing, painting and seminars in contemporary art issues, she has also served as head of the department. She continues to live and paint in Sackville, New Brunswick.

Burke's painting embeds itself squarely within the influences of popular culture and feminism. It centres on serious questions about gender, attitudes, beauty more recently about human impact on the natural environment. Inherent in the examination of these issues is the recognition and questioning of power and control. Working within a figurative tradition, Burke has confronted her audience with topics such as the extremes of body image and the diversity of reactions to women's authority in contemporary culture. Appropriately, the independent voice of her work stakes an important claim in the territory that draws attention to issues that transform today's society.

In her 1994 painting, *Man Hovering*, Burke's con-

Après avoir suivi des cours en design à l'Université du Western Michigan, Rebecca Burke obtient un baccalauréat en littérature anglaise en 1969 à l'Université de Guam. Le soutien d'un groupe d'amis créatifs éveille son ambition artistique et elle est acceptée par la suite au programme de maîtrise en beaux-arts de l'Université de l'État de l'Ohio où elle étudie la peinture, le dessin et la lithographie. Depuis son arrivée au Canada en 1971 et l'obtention de son diplôme en 1972, Rebecca Burke a exposé à de nombreuses reprises au Canada et à l'international. En 1980, après avoir travaillé en Ontario et en Alberta, elle devient membre du corps professoral du Département des beaux-arts de l'Université Mount Allison. Non seulement elle y a enseigné le dessin et la peinture et donné des cours sur l'art contemporain, mais elle a aussi été présidente du Département. Elle continue à vivre et à peindre à Sackville, au Nouveau-Brunswick.

La peinture de Rebecca Burke s'appuie sur les influences de la culture populaire et du féminisme. Elle s'articule autour de sérieuses questions sur le genre, les attitudes, la beauté et, plus récemment, l'effet de l'être humain sur la nature. L'examen de ces questions va de pair avec une prise de conscience et une remise en cause du pouvoir et du contrôle. S'inscrivant dans une tradition figurative, l'artiste met son public en présence de sujets comme les extrêmes de l'image corporelle et la diversité des réactions à l'autorité des femmes dans la culture contemporaine. À juste titre, son œuvre, qui représente une voix indépendante, exprime dans ce domaine une revendication importante qui attire l'at-

2007 *Site/Specific/Sight: Marion McCain Atlantic Art Exhibition | Exposition d'art atlantique Marion McCain*

2006 *A Journey Over the River Styx* (solo | en solo), Owens Art Gallery

2001 *Fathom Four – The Seventh Wave*, Aitken Bicentennial Exhibition Centre, Saint John

1995-1997 *In Search of Medusa* (solo | en solo), Owens Art Gallery, 55 Mercer Gallery (New York), The Confederation Centre Art Gallery | Le Musée d'art du Centre de la Confédération

1992 *2 ½* (solo | en solo), Gallery Connexion, Fredericton

1985-1986 *Bodybuilders* (solo | en solo), Owens Art Gallery, The Confederation Centre Art Gallery | Le Musée d'art du Centre de la Confédération, and | et Mount Saint Vincent University Art Gallery | Galerie d'art de l'Université Mount Saint Vincent, Halifax

1983 *Musclemen* (solo | en solo), Struts Gallery, Sackville

1975 *A Meeting of Painted Ladies & Canvas Men* (with | avec Peter Borowsky), McIntosh Art Gallery, University of Western Ontario | Université Western Ontario

Selected Collections | Collections selectionées
Owens Art Gallery
New Brunswick Art Bank | Banque d'œuvres d'art du Nouveau-Brunswick
The Confederation Centre Art Gallery | Le Musée d'art du Centre de la Confédération
Canada Council Art Bank | Banque d'œuvres d'art du Conseil des Arts du Canada
McIntosh Art Gallery, University of Western Ontario | Université Western Ontario

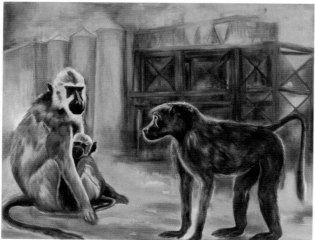

Rebecca Burke
Crossing Jordan (Diptych), 2004
oil on canvas | huile sur toile
168 x 335 cm
Collection of the artist | Collection de l'artiste
Photo: Roger J. Smith

cerns about gender and power are apparent. This work is from a series that was completed while Burke wrestled with the politics of being a female department head. The gravity-defying figure of a man, wearing the stereotypical "suit and tie" armour of modern Western masculinity, is made vulnerable by the uncomfortable and obvious exposure of genitalia. This parody of gender politics leaves no uncertainty as to meaning. The comic strip approach to shallow pictorial space and sharply outlined flattened forms is instantly readable as a pervasive format in current visual communication. The painting's quality of uneasiness is additionally emphasized by the simplification of form, the exaggerated proportions and the expressive use of colour. The imagery is instantly accessible because the appearance is so familiar.

PJL

tention sur des questions qui transforment la société d'aujourd'hui.

Dans son œuvre de 1994, *Man Hovering*, les préoccupations de Rebecca Burke à l'égard du genre et du pouvoir sont évidentes. Cette peinture fait partie d'une série réalisée alors qu'elle se colletait avec le fait d'être une femme à la tête d'un département. La silhouette d'un homme défiant la gravité et portant le stéréotypé complet-cravate, armure de la masculinité occidentale moderne, est rendue vulnérable par l'exposition gênante des organes génitaux bien en évidence. Cette parodie de la « guerre des sexes » ne laisse aucun doute sur sa signification. Le style bande dessinée que donnent l'espace pictural peu profond et les formes aplaties nettement définies s'interprète d'emblée comme une formule répandue dans la communication visuelle actuelle. Le malaise qui se dégage de l'œuvre est accentué par la forme simplifiée, les proportions exagérées et l'utilisation expressive de la couleur. La signification est immédiatement compréhensible tant l'apparence est familière.

PJL

opposite | ci-contre :
Rebecca Burke
Man Hovering, 1994
oil on gessoed paper | huile sur papier préparé au gesso
56 x 73 cm
Collection of the artist | Collection de l'artiste

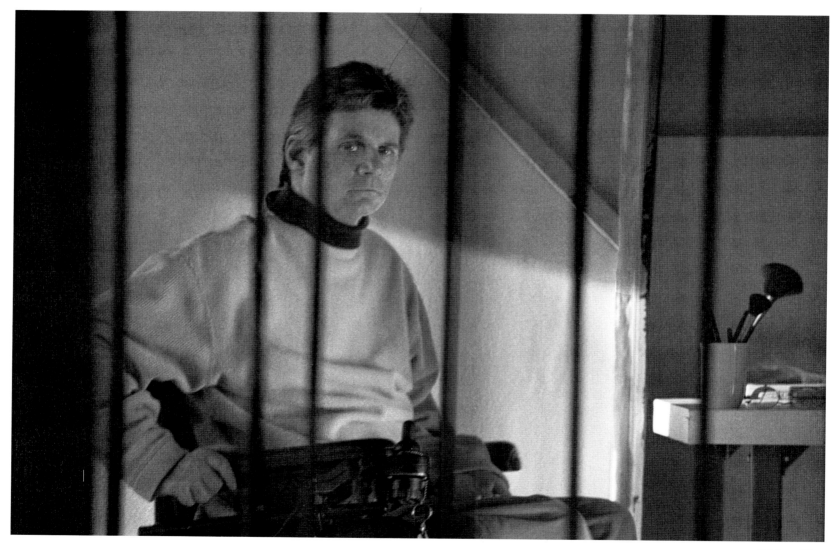

Rick Burns, 2001

RICK BURNS

Born in Middleton, Nova Scotia. 1949-2004 | Né à Middleton en Nouvelle-Écosse. 1949-2004

Born in Nova Scotia, Rick Burns moved to New Brunswick in the late 1960s. The depth and breadth of his artistic career was significant by any standards. He wrote poetry, stories and plays, many of which were produced for CBC Radio. He was an exemplary teacher of drawing and painting at the New Brunswick College of Craft and Design in Fredericton for twenty years. He was a founding member of Gallery Connexion, and a force to be reckoned with in the Fredericton arts community. Throughout his career he created a large and powerful body of visual art: drawings, paintings, work in mixed media and sculpture. It is as a visual artist that he came to prominence within the New Brunswick artistic community during the latter years of the twentieth century.

The sense or threat of loss was always a presence in his work, from the early Containment series through to the Shape of Absence work. Creation and destruction are two edges of the same sword. Rick Burns used his artistic process to come to terms with certain parameters that we all share within our humanity.

The painting, *Shuffling Memory*, carries forward Burns' earlier concerns of "containment". In this instance, the human form appears to be contained and restrained by that which surrounds it. The figure seems firmly rooted yet also to be shifting in and out of the frame, vulnerable to the aggressive field of colour that surrounds it. The figure becomes obscured by its environment and is, perhaps, in danger of disappearing.

Natif de la Nouvelle-Écosse, Rick Burns a déménagé au Nouveau-Brunswick à la fin des années 1960. Sa carrière artistique a été incontestablement remarquable à tous points de vue. Il a écrit des poésies, des histoires et des pièces, dont bon nombre ont été produites pour la radio de Radio-Canada. Pendant 20 ans, il a enseigné — de façon exemplaire — le dessin et la peinture au Collège d'artisanat et de design du Nouveau-Brunswick, à Fredericton. Membre fondateur de la Gallery Connexion, il a été une personnalité influente de la communauté artistique de Fredericton. Dessins, peintures, pièces de techniques mixtes et de sculpture… les œuvres qu'a réalisées Rick Burns tout au long de sa carrière ont été aussi abondantes qu'expressives. C'est d'ailleurs en tant qu'artiste visuel qu'il s'est fait remarquer dans la communauté artistique néo-brunswickoise au cours des dernières années du XXᵉ siècle.

Le sentiment ou la menace de perte ont toujours été présents dans l'œuvre de Rick Burns, depuis la première série Containment jusqu'à celle de Shape of Absence. La création et la destruction sont comme les deux tranchants d'une même épée. L'artiste s'est servi de son processus artistique pour essayer d'accepter certains paramètres propres à la condition humaine.

Sa toile *Shuffling Memory* met en avant ses inquiétudes concernant le confinement. La forme humaine y apparaît confinée et retenue par ce qui l'entoure. La silhouette a l'air d'être fermement ancrée tout en

Rick Burns
Come Under the Shadow of this Red Rock, 2003
mixed media on canvas | techniques mixtes sur toile
122 x 122 cm
Sheila Hugh Mackay Collection of Strathbutler Award Winners, purchased with funds provided by the Sheila Hugh Mackay Foundation | Collection Sheila Hugh Mackay des lauréats du Prix Strathbutler, Achat rendu possible grâce au soutien financier de la Fondation Sheila Hugh Mackay Inc., 2007 (2007.14)
Collection: New Brunswick Museum | Musée du Nouveau-Brunswick

Rick Burns
Body Transparent – Fire, **1997**
mixed media on Translar | techniques mixtes sur Translar
112 x 86 cm
Private collection | Collection privée

2003 *Becoming Fire* (solo | en solo), Peter Buckland
 Gallery
2001–2005 *Caught in the Presence of Dreams:*
 Strathbutler Award Winners (group | collective)
2000 Strathbutler Award | Prix Strathbutler
1999 *Body Absent* (solo | en solo), University of New
 Brunswick Art Centre | Centre des arts de
 l'Université du Nouveau-Brunswick
1992 *The Shape of Absence* (solo | en solo), Beaverbrook
 Art Gallery | Galerie d'art Beaverbrook
1992 *The Thornton Interiors* (solo | en solo), Galerie d'art
 de l'Université de Moncton
1989 *Collaborations* (solo | en solo), Gallery Connexion,
 Fredericton
1983 *Recent Work* (solo | en solo), Fine Line Gallery,
 Fredericton
1981-1982 *Containment* (solo | en solo), Université de
 Moncton, Canadian Consulate, Boston | consulat
 du Canada à Boston and | et New Brunswick
 Museum | Musée du Nouveau-Brunswick

Selected Collections | Collections selectionées
New Brunswick Museum | Musée du Nouveau-
 Brunswick
Beaverbrook Art Gallery | Galerie d'art Beaverbrook
Province of New Brunswick | Gouvernement du
 Nouveau-Brunswick
UNB Art Centre | Centre des arts de l'Université du
 Nouveau-Brunswick
Centre Communautaire Sainte-Anne
Université de Moncton
New Brunswick Art Bank | Banque d'œuvres d'art
 du Nouveau-Brunswick
Canada Council Art Bank | Banque d'œuvres d'art
 du Conseil des Arts du Canada

We are so potent and yet so fragile within the moment.
This work was part of the *Shape of Absence* series first
exhibited in 1992.

PB

semblant bouger, vulnérable à l'intensité de la couleur
qui l'entoure. Elle devient embrouillée par son envi-
ronnement et est, peut-être, en danger de disparition.
Nous sommes à la fois si puissants et si fragiles dans un
même instant. Cette œuvre fait partie de la série Shape
of Absence, exposée pour la première fois en 1992.

PB

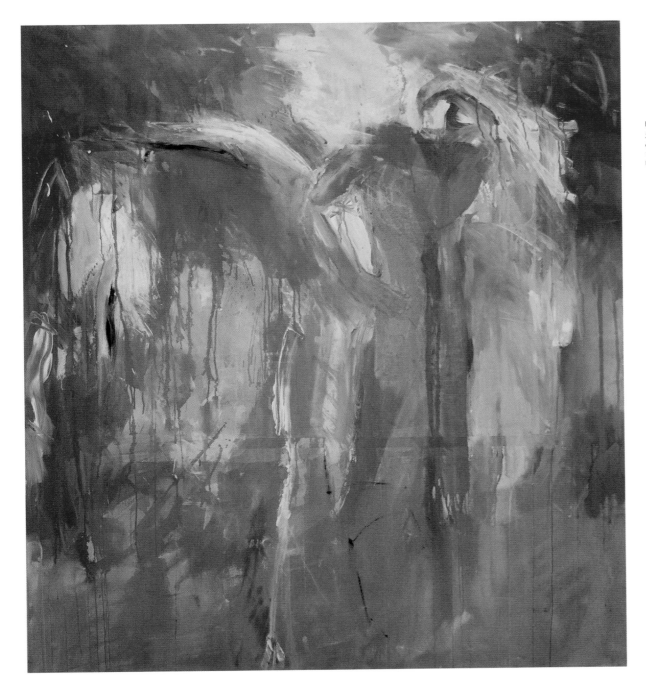

Rick Burns
Shuffling Memory, 1992
oil on canvas | huile sur toile
152 x 137 cm
Private collection | Collection privée

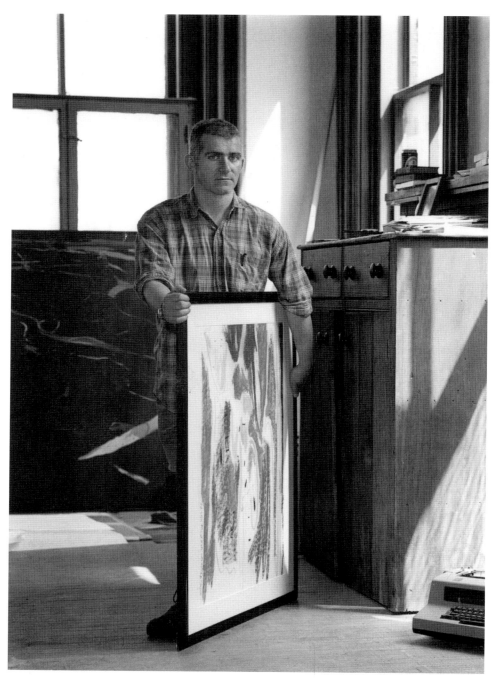

Gerard Collins, 2000

GERARD COLLINS

Born in 1957 in Saint John, New Brunswick | Né en 1957 à Saint John, au Nouveau-Brunswick

Gerard Collins studied at the St. Martin's School of Art (London) for one year and later transferred to the Nova Scotia College of Art and Design in Halifax, Nova Scotia, from which he graduated in 1981. He also studied in Germany at the Staatliche Kunstakademie, Düsseldorf, with Gerhard Richter. He has chosen to work from Saint John but travels frequently to Toronto, Montreal, and New York to keep abreast of current artistic developments. In 1985 he was visiting artist at the Nova Scotia College of Art and Design and in 1993 served as a peer juror for the Canada Council Art Bank acquisition programme. In 2001, the excellence of his work and his impressive career were recognized when he won the prestigious Strathbutler Award. This acknowledgement was reconfirmed with the New Brunswick Arts Board's 2005 Miller Brittain Award for Excellence in the Visual Arts. Collins has an extensive exhibition history, both solo and group, over the past thirty years at regional, national and international venues.

Considered by many critics to be a neo-conceptualist, Collins often works in diary-like series that examine everyday events and familiar locales over a long period of time. Collins works predominantly in oil and chalk pastel and his preferred subjects are landscape, still-life and portraiture. His prodigious output is characterized by a facility of technique, sophisticated sense of colour and quirky sense of observation.

Gerard Collins likes to play with perception. His 1982 painting, *Cherry Pie – Tribute to Loretta Lynn and Ad Reinhardt*, presents us with an almost micro-

Après avoir étudié une année à la St. Martin's School of Art, à Londres, Gerard Collins s'inscrit au Nova Scotia College of Art and Design d'Halifax, en Nouvelle-Écosse, dont il sort diplômé en 1981. Il étudie aussi en Allemagne, à la Staatliche Kunstakademie Düsseldorf, auprès de Gerhard Richter. Il a décidé de travailler à Saint John mais se rend fréquemment à Montréal, Toronto et New York pour se tenir au courant des nouveautés du monde artistique. En 1985, il est artiste invité au Nova Scotia College of Art and Design et, en 1993, devient membre du jury du programme d'acquisitions du Conseil des arts du Canada. En 2001, l'excellence de son travail et sa carrière impressionnante lui valent le prestigieux prix Strathbutler. En 2005, il reçoit une nouvelle marque de reconnaissance, le prix Miller Brittain pour l'excellence en arts visuels, du Conseil des arts du Nouveau-Brunswick. Au cours des 30 dernières années, Gerard Collins a exposé à de nombreuses reprises, seul ou en groupe, à l'échelle régionale, nationale et internationale.

Considéré par de nombreux critiques comme un néo-conceptualiste, Gerard Collins travaille souvent à des séries de type journal qui examinent les événements quotidiens et les lieux familiers sur une longue période. L'artiste utilise surtout l'huile et le pastel et préfère les paysages, les natures mortes et les portraits à tout autre sujet. Son œuvre prodigieuse se caractérise par une facilité de technique, un sens sophistiqué de la couleur et un sens excentrique de l'observation.

Gerard Collins aime jouer avec la perception. Sa peinture de 1982, *Cherry Pie – Tribute to Loretta Lynn*

Gerard Collins
My Backyard Garden with my Camp, 1996
oil on canvas | huile sur toile
137 x 152 cm
Purchased from the artist | Achetée de l'artiste, 1996 (1996.46.1)
Collection: New Brunswick Museum | Musée du Nouveau-Brunswick

Selected Collections | Collections selectionées
New Brunswick Museum | Musée du Nouveau-Brunswick
Beaverbrook Art Gallery | Galerie d'art Beaverbrook
University of New Brunswick Saint John | Université du Nouveau-Brunswick à Saint John
Owens Art Gallery
New Brunswick Art Bank | Banque d'œuvres d'art du Nouveau-Brunswick
Art Gallery of Nova Scotia
Mount St. Vincent University Art Gallery | Galerie d'art de l'Université Mount St. Vincent
National Gallery of Canada | Musée des beaux-arts du Canada
Canada Council Art Bank | Banque d'œuvres d'art du Conseil des Arts du Canada
Department of Foreign Affairs and International Trade | Ministère des Affaires étrangères et du Commerce international

Gerard Collins
Room Interior with Yellow Paneling, 2000
oil on canvas | huile sur toile
145 x 145 cm
Bequest of | Legs de Sheila Hugh Mackay, 2006 (2006.49.4)
Collection: New Brunswick Museum | Musée du Nouveau-Brunswick

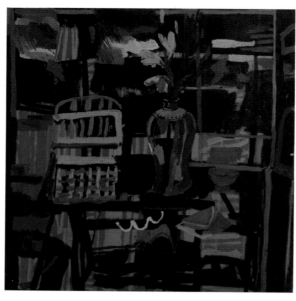

scopic perspective of an everyday object. It is such a closely cropped detail that its representational context is necessarily subservient to its impressive abstract and painterly qualities. This piece travels an ambiguous path among layers of meaning that are as disparate as popular culture, advertising and art history. It alludes to the wholesome goodness imbued by a country music star's endorsement of a cooking product as well as acknowledging the stylized imagery of American painter Wayne Thiebaud's Pop Art-era paintings that celebrate consumerism with alluring images of decadent baked goods. Collins' eclectic interests, insatiable curiosity and wry wit create a complex subtext for the conceptual framework of his creative practice. Invariably though, all this relies on his abilities as a consummate artist who is devoted to the act of painting.

PJL

and Ad Reinhardt, nous donne une perspective presque microscopique d'un objet du quotidien. Le sujet y est montré de si près que son contexte représentatif est nécessairement soumis à ses impressionnantes qualités abstraites et picturales. Cette œuvre se fraie un chemin ambigu entre des couches de signification aussi disparates que la culture populaire, la publicité et l'histoire de l'art. Elle évoque une délicieuseté implicite due à un produit de cuisine vanté par une vedette de la musique country, tout en faisant appel à l'imagerie stylisée de l'époque pop art du peintre américain Wayne Thiebaud, dont les représentations appétissantes de pâtisseries extravagantes sont un hommage au culte de la consommation. Les intérêts éclectiques, l'insatiable curiosité et l'humour pince-sans-rire de l'artiste créent un fond sous-jacent complexe pour le cadre conceptuel de son exercice créatif. Invariablement, cependant, tout cela dépend de ses compétences d'artiste qui se consacre à l'acte de peindre.

PJL

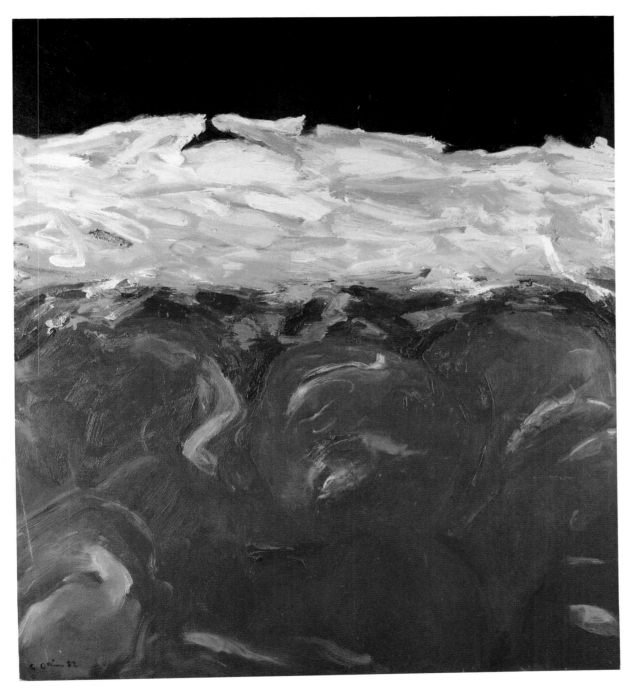

Gerard Collins
Cherry Pie – Tribute to Loretta Lynn and Ad Reinhardt, 1982
oil on canvas | huile sur toile
123 x 109 cm
Collection of | Collection de Signe Gurholt and | et Bill Cooper

Lionel Cormier, 2008

LIONEL CORMIER

Né en 1944 à Collette, au Nouveau-Brunswick | Born in 1944 in Collette, New Brunswick

Après une carrière en inspection d'installations électriques et de chauffage et en tant que souscripteur d'assurance, Lionel Cormier fait des études en histoire de l'art à l'Université Mount Allison et à l'Université de Moncton. Il commence à exposer en 1984, mais ce n'est qu'une décennie plus tard, en 1993, qu'il se consacre à temps plein à la peinture. Lionel Cormier est le premier peintre acadien à avoir reçu une bourse pour travailler pendant une longue période à Poitiers, en France, où il passe six mois en tant qu'artiste en résidence. Peintre principalement autodidacte, il s'investit activement dans la communauté artistique. Il est membre de la Galerie Sans Nom, de l'Atelier d'estampe Imago et de l'Association acadienne des artistes professionel.le.s du Nouveau-Brunswick. Il siège au comité exécutif de la Galerie Moncton, à l'hôtel de ville de Moncton. Ses activités créatives vont de la collaboration avec des écrivains et des musiciens à l'enseignement de l'esthétique et de la poésie.

Le tableau de Lionel Cormier, *Composition N° 203*, s'appuie sur les aspects formels de la couleur, de la forme et de la qualité de peinture pour provoquer une impression de calme créatif ou de silence tranquille. C'est une œuvre sur l'acte de peindre. Elle témoigne des gestes de l'artiste, notamment les coups de pinceau saturé de peinture donnés à certains endroits, qui contrastent avec les traits de graphite énergiques du dessin sous-jacent. La surface s'anime grâce à la présence de vestiges de toile brute et de touches de glacis luisant qui s'opposent aux portions de lavis.

After a career in electrical and heating inspection and as an insurance underwriter, Lionel Cormier pursued studies in history of art at Mount Allison University and the Université de Moncton. Though he had been exhibiting his work since 1984, it was almost a decade later in 1993 that he began to paint on full-time basis. Cormier was the first Acadian painter to have received a grant to work in Poitiers, France, for an extended period and while there he spent six months as artist-in-residence. Largely self-taught as a painter, Cormier, is actively involved in the artistic community. He is a member of Galerie Sans Nom and the Imago Print Studio as well as the Association Acadienne des Artistes Professional.le.s du Nouveau-Brunswick. He also sits on the executive committee of the Galerie Moncton at Moncton city hall. His creative activities have included collaboration with writers and musicians as well as teaching aesthetics and poetry.

Cormier's painting, *Composition No. 203*, depends on the formal aspects of colour, shape and paint quality to induce a sense of creative calm or tranquil silence. It is a work about the act of painting. It is filled with evidence of the artist's gestures, small areas heavy with strokes from the loaded brush contrasted with notations of energetic under-drawing in graphite. The surface is activated with vestiges of raw canvas and glazes that glisten against sections of matte washes.

Cormier's imagery consciously eliminates any direct representation in an effort to connect more intuitively with the viewer. Pictorial space is limited or ambiguous

2008 *Lionel Cormier* (en solo | solo), Galerie 12, Moncton
2002 *Paris Capitale des arts visuels francophones* (exposition collective | group), Paris
1998 *Traces et territoires* (collective | group), Saint-Boniface (Manitoba) et | and Regina (Saskatchewan)
1998 *Lionel Cormier: Interaction*, Galerie d'art Louise-et-Reuben-Cohen, Université de Moncton
1996-1997 *Quinze X Quinze* (collective | group), France
1995 Bourse de subsistance de la Société nationale de l'Acadie Subsistance Grant
1995 *Lionel Cormier* (en solo | solo), Maison de la Culture et des Loisirs, Poitiers (France)
1987 *Marion McCain Juried Art Exhibition* (collective | group)

Collections selectionées | Selected Collections
Galerie d'art Louise-et-Reuben-Cohen, Université de Moncton
Centre des arts de l'Université du Nouveau-Brunswick | UNB Art Centre
Banque d'œuvres d'art du Nouveau-Brunswick | New Brunswick Art Bank
Ville de Moncton | City of Moncton
Banque d'œuvres d'art du Conseil des Arts du Canada | Canada Council Art Bank

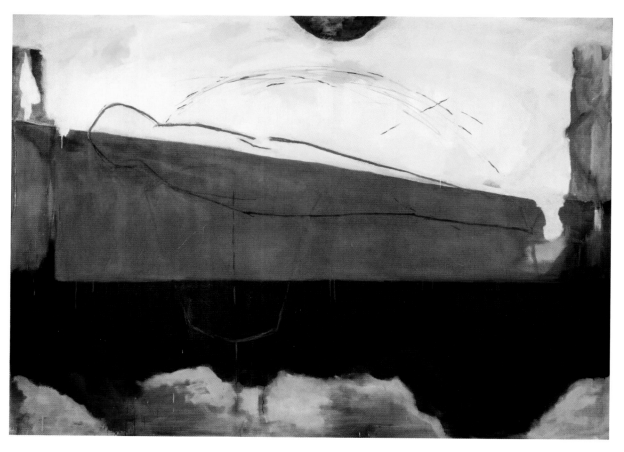

Lionel Cormier
Composition No. 181, 1998
huile sur toile | oil on canvas
166 x 229 cm
Collection de l'artiste | Collection of the artist

L'imaginaire de Lionel Cormier élimine consciencieusement toute représentation directe pour communiquer plus intuitivement avec l'observateur. L'espace illustré est limité ou ambigu et il se crée une interaction équilibrée de formes amorphes. L'intensité de la couleur et du style invite à une réaction émotive ou contemplative. Cette peinture donne une pause qui permet de réfléchir et encourage la recherche d'une signification plus profonde.

PJL

and there is a balanced interplay of amorphous forms and shapes. The intensity of colour and tone invites an emotional or contemplative response from the viewer. This painting gives pause for thought and reflection and encourages a search for greater meaning.

PJL

opposite | ci-contre:
Lionel Cormier
Composition No. 203, 1998
huile sur toile | oil on canvas
168 x 168 cm
Collection de l'artiste | Collection of the artist

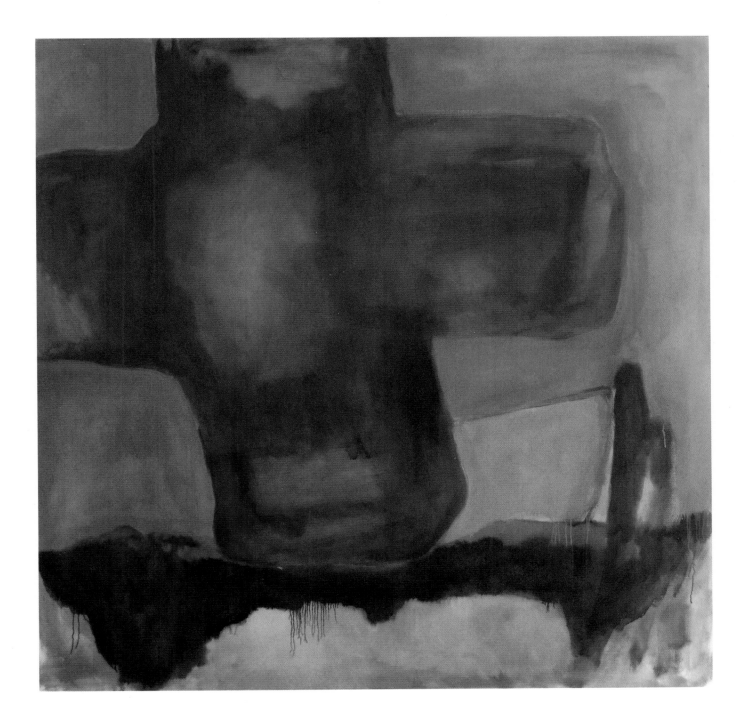

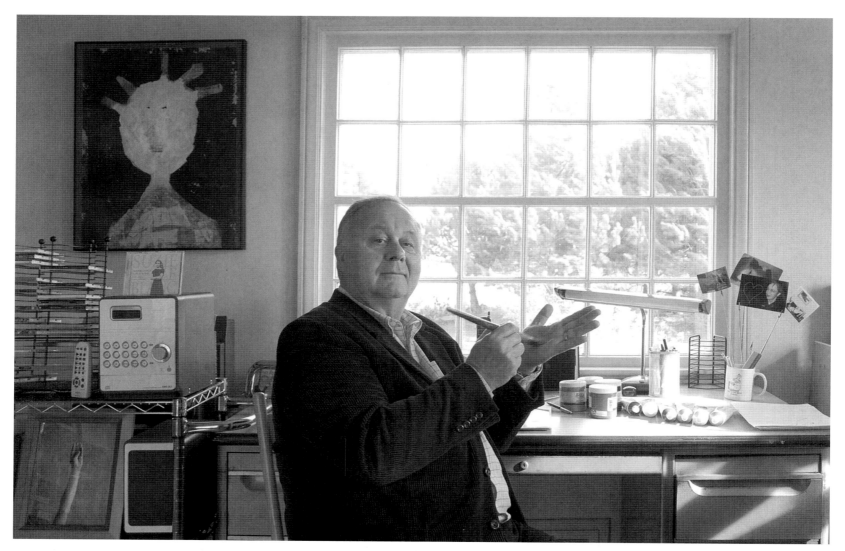

Francis Coutellier, 2007

FRANCIS COUTELLIER

Né en 1945 à Namur, en Belgique | Born in 1945 in Namur, Belgium

Francis Coutellier fait ses études d'art à l'École des métiers d'art de Maredsous, puis à l'École nationale supérieure d'architecture et des arts visuels (La Cambre) et, enfin, au Visual Studies Workshop de Rochester, dans l'État de New York. Il obtient une maîtrise en photographie à la State University of New York, sous la direction de Robert Frank, Joan Lyons et Michael Snow. Pour parfaire sa formation, il participe à de nombreux ateliers, notamment en cinématographie avec Robert Frank (1983), en reliure (1990) et en taille-douce avec Pavel Skalnik (1991), ainsi qu'à un cours en transfert d'image polaroid à Toronto (1995).

Depuis 1969, Francis Coutellier est professeur au Département des arts visuels de l'Université de Moncton. Il a présenté ses œuvres dans près de 200 expositions aux quatre coins du monde, notamment au Canada, aux États-Unis, à Hong Kong, en Belgique, en France et dans de nombreux autres pays européens. Ses peintures, photographies, estampes, sculptures, livres et tapisseries ont fait l'objet de plus de 30 expositions en solo. Depuis le début des années 1970, il n'a cessé de repousser les limites du support photographique, a collaboré à de nombreux projets, écrit huit livres et de nombreux articles dans des magazines et des revues et a influencé une nouvelle génération d'artistes par son enseignement.

L'œuvre de Francis Coutellier se démarque du réalisme maritime, un courant qui a dominé la région pendant la seconde moitié du XXe siècle. Dans sa toile *Ironiques*, ses formes humaines colorées, davantage inspirées des réalités symboliques que de la représen-

Francis Coutellier pursued his art studies at the Art School of Maredsous, the National Superior School of Architecture (La Cambre) and Visual Arts and the Visual Studies Workshop in Rochester, New York. He obtained a Master's Degree in Photography from the State University of New York, under the direction of Robert Frank, Joan Lyons and Michael Snow. His further education was developed through numerous workshops: film workshop with Robert Frank (1983), workshop in bookbinding (1990), intaglio workshop with Pavel Skalnik (1991) and a Polaroid Transfer Image course in Toronto (1995).

Francis Coutellier has been a professor in the Visual Arts Department of the Université de Moncton since 1969. He has exhibited his artwork in nearly 200 exhibitions throughout the world, including Canada, the United States, Hong Kong, Belgium, France and many other European countries. He has had more than thirty solo exhibitions of his work which includes painting, photography, printmaking, sculpture, books and tapestry. He has since the early 1970s pushed the boundaries of the photographic medium, collaborated on numerous projects, produced eight books, produced many magazine and journal articles and has continued to influence a younger generation of artists through his teaching.

The work of Coutellier stands in marked contrast to the stream of Maritime Realism that was dominant throughout the region during the latter half of the twentieth century. In his canvas *Ironiques*, his colourful human forms, based more on symbolic realities than

2005 *Alentour des anciens combattants et du Camima*, Galerie 12, Moncton
1999 *A New Brunswick Trilogy*, Galerie d'art Beaverbrook | Beaverbrook Art Gallery
1997 *Quinze X Quinze*, Paris (France) et | and Aix-en-Provence (France)
1993 *"A(RT)cadie"*, Musée Sainte-Croix, Poitiers (France)
1989 *Many Ways: Works 1969-1987* (en solo | solo)
1986 *Photographs and Paintings* (en solo | solo), Galerie d'art de l'Université de Moncton
1980-1981 *Atlantic Parallels* (collective | group)
1974 (en solo | solo) Galerie Le Temps Présent, Bruxelles (Belgique) | | Brussels, Belgium
1971 *Midsummer's Day*, Centro d'Arts Internazionale, Salerne (Italie) | Salerno, Italy

Collections selectionées | Selected Collections
Musée du Nouveau-Brunswick | New Brunswick Museum
Galerie d'art Beaverbrook | Beaverbrook Art Gallery
Owens Art Gallery
Galerie d'art Louise-et-Reuben-Cohen de l'Université de Moncton
University of New Brunswick Art Centre | Centre d'art de l'Université du Nouveau-Brunswick
Université du Nouveau-Brunswick à Saint John | University of New Brunswick, Saint John
Banque d'œuvres d'art du Nouveau-Brunswick | New Brunswick Art Bank
Musée des beaux-arts du Canada | National Gallery of Canada Memorial University
Banque d'œuvres d'art du Conseil des Arts du Canada | Canada Council Art Bank
Musée des Beaux-arts, Bruxelles (Belgique | Belgium)
Musée de la Photographie | Museum of Photography, Charleroi (Belgique | Belgium)
Musée international de la céramique | International Ceramics Museum, Faenza (Italie | Italy)

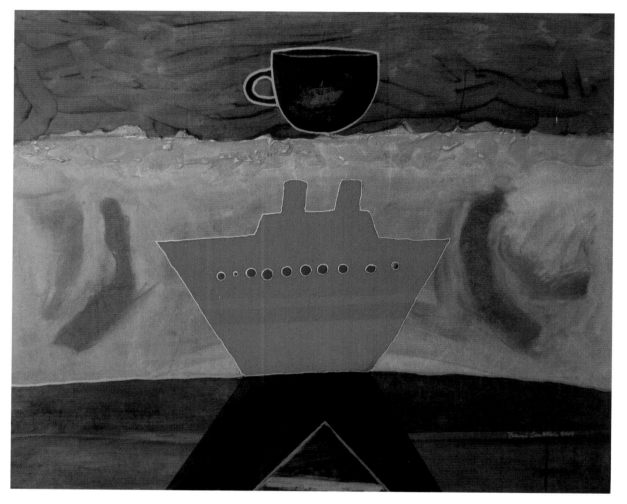

Francis Coutellier
Red Boat with Cup, 2008
acrylique sur toile | acrylic on canvas
76 x 102 cm
Collection: MT&L Public Relations – NATIONAL Atlantic

tation littérale, n'ont rien à voir avec le réalisme. Ses créations nous font plonger sous la surface des apparences et nous invitent à chercher des réalités plus affectives et spirituelles.

PB

literal representation, have no interest in realism. This work asks us to probe below the surface of appearances, encouraging us to seek realities that are more emotional and more spiritual.

PB

Francis Coutellier
Ironiques, 1972
huile sur toile | oil on canvas
114 x 91 cm
Collection de l'artiste | Collection of the artist

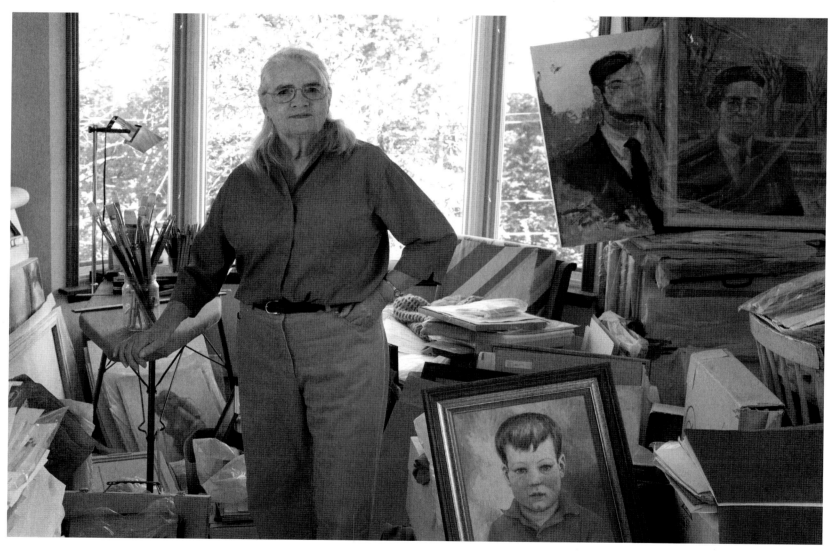

Marjory Donaldson, 2008

MARJORY DONALDSON

Born in 1926 in Woodstock, New Brunswick | Née en 1926 à Woodstock, au Nouveau-Brunswick

In 1945, Marjory Rogers Donaldson was the student assistant of renowned painter, Pegi Nicol MacLeod. She began her studies at Mount Allison University in 1944 with Stanley Royle and was awarded a Certificate in Fine Arts in 1948. For the next two years she served as art mistress at the Edgehill School for Girls in Nova Scotia. After being awarded O'Keefe Young Artists of Canada Award in 1950, she returned to Mount Allison University to study under Lawren P. Harris and Alex Colville and she graduated with a Bachelor of Fine Arts in 1951. Soon afterwards she married and spent some time in England. By 1954 she had returned to Canada and settled in Fredericton, New Brunswick, where she replaced Lucy Jarvis as acting director of the University of New Brunswick Art Centre for a year, a position she held again in 1960-1961. In the mid-1960s Donaldson had the opportunity to study printmaking and life drawing at the City and Guilds of London Art School. Between 1964 and 1986, she was the assistant and curator to Bruno Bobak at the University of New Brunswick Art Centre and from 1986 to 1991 she served as director. Over the years she has taught numerous art classes in painting, drawing and printmaking. Donaldson is renowned for the extensive collection of portraits she has completed for the New Brunswick Sports Hall of Fame and the official portraits of the presidents of Maritime universities.

Donaldson's painting, *Red Primrose*, brings her painterly abilities to the forefront. She works in a representational style and her subject matter is tied to direct observation. The modesty of this work belies

En 1945, Marjory Rogers Donaldson est l'assistante stagiaire du peintre de renom Pegi Nicol MacLeod. L'année précédente, elle a entrepris des études à l'Université Mount Allison avec Stanley Royle. En 1948, elle décroche un certificat en beaux-arts puis, pendant les deux années suivantes, enseigne l'art à l'école de filles Edgehill en Nouvelle-Écosse. Récipiendaire du prix O'Keefe pour jeunes artistes du Canada en 1950, elle retourne à l'Université Mount Allison pour étudier sous la férule de Lawren P. Harris et d'Alex Colville. Elle obtient son baccalauréat en beaux-arts en 1951. Elle se marie peu de temps après et passe quelque temps en Angleterre. En 1954, elle est de retour au Canada et établie à Fredericton, au Nouveau-Brunswick, où elle remplace pendant un an Lucy Jarvis au poste de directrice du Centre d'art de l'Université du Nouveau-Brunswick. Elle occupera de nouveau ce poste de 1960 à 1961. Au milieu des années 1960, Marjory Donaldson a l'occasion d'étudier la gravure de reproduction et le dessin sur le vif à la City and Guilds of London Art School. De 1964 à 1986, elle est assistante de Bruno Bobak et conservatrice au Centre d'art de l'Université du Nouveau-Brunswick dont elle sera directrice de 1986 à 1991. Au fil des années, elle donne de nombreux cours de peinture, de dessin et de gravure de reproduction. Marjory Donaldson est aussi connue pour la vaste collection de portraits réalisée pour le Temple de la renommée sportive du Nouveau-Brunswick, ainsi que pour les portraits officiels des présidents des universités des provinces maritimes.

Son tableau intitulé *Red Primrose* met en évidence

Marjory Donaldson
White Nicotiana, 1987
acrylic on paper | acrylique sur papier
28 x 20 cm
Collection of the artist | Collection de l'artiste

Selected Collections | Collections selectionées
New Brunswick Museum | Musée du Nouveau-Brunswick
University of New Brunswick Art Centre | Centre d'art de l'Université du Nouveau-Brunswick
Owens Art Gallery
New Brunswick Sports Hall of Fame | Temple de la renommée sportive du Nouveau-Brunswick
New Brunswick Art Bank | Banque d'œuvres d'art du Nouveau-Brunswick
Acadia University Art Gallery | Galerie d'art de l'Université Acadia
St. Thomas University | Université St. Thomas
Memorial University | Université Memorial

Marjory Donaldson

Green Sweater, c. 1976
acrylic on wove paper | acrylique sur papier vélin
41 x 31 cm
Bequest of | Legs de Sheila Hugh Mackay, 2006 (2006.3.4)
Collection: New Brunswick Museum | Musée du Nouveau-
 Brunswick

son talent pictural. Elle privilégie le style représentatif, et son sujet est lié à l'observation directe. La modestie de l'œuvre dément la complexité de la forme, de la couleur et de la composition. Dans cette image, les tons saturés de l'efflorescence fournissent un parfait contrepoint à la structure tridimensionnelle et finement ouvragée des feuilles. Les effets subtils de la lumière sont accentués par une application vigoureuse de touches de peinture. Si Marjory Donaldson peint avec sobriété, son œuvre rayonne d'autorité.

PJL

its complexity of form, colour and composition. The saturated hues of the bloom in this image provide a perfect counterpoint to the intricate three-dimensional structure of the leaves. The subtle effects of light are accentuated by the vigorous and dappled application of paint. Donaldson might paint in an understated manner but the work speaks with authority.

PJL

opposite | ci-contre :
Marjory Donaldson
Red Primrose, 1970
oil on canvas | huile sur toile
30 x 40 cm
Collection of the artist | Collection de l'artiste

70

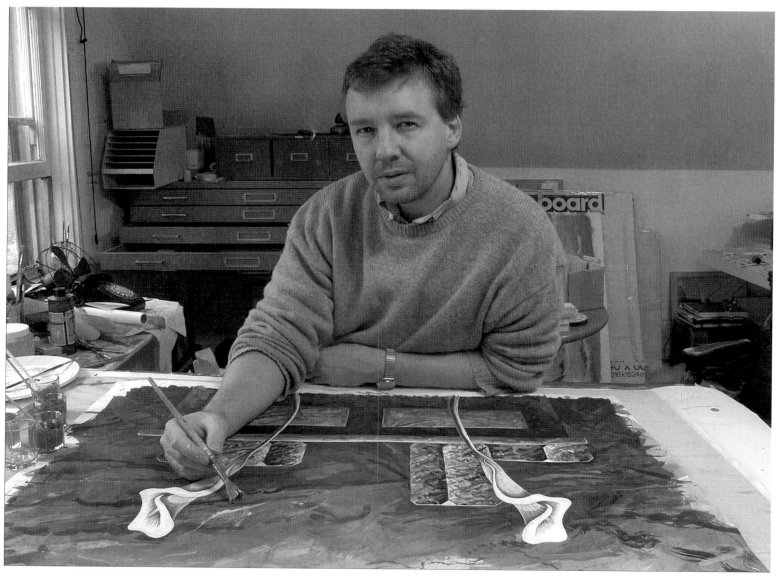

William Forrestall, 2002

WILLIAM FORRESTALL

Born in 1959 in Middleton, Nova Scotia | Né en 1959 à Middleton, en Nouvelle-Écosse

William Forrestall grew up in Fredericton in a very creative household. He graduated in 1982 from Mount Allison University's Bachelor of Fine Arts program just as his parents had done a generation earlier and he has been working full-time as a painter since his graduation. His impressive exhibition record is indicative of his determined and methodical approach to his vocation. His participation in exhibitions at regional, national and international levels includes solo and group shows in a range of spaces including artist-run centres, commercial galleries as well as large public galleries. Forrestall is closely involved with the visual arts in the broader community. His extensive interests have included contributions as board member for Gallery Connexion in Fredericton, the Fredericton Heritage Preservation Review Board and for the Canadian Artists' Representation (CARFAC). He has served as a juror for the New Brunswick Crafts Council, the New Brunswick Arts Board and the Fredericton Crafts Council.

Forrestall works within a timeless tradition and yet he has created an extensive and aesthetically defined body of unique work that is readily identifiable. He explores the genre of still-life painting and pushes it into new directions. His works have an air of contemplation or meditation. Carefully composed vignettes of simple objects capture moments in light and time. Forrestall's fascination with basic geometric shapes was reinforced in 1999 on a study trip to the Ashmolean Museum of Art and Archaeology in Oxford, England. While there he saw rudimentary ceramic ovoid forms that

William Forrestall est né et a grandi dans une famille très créative de Fredericton. Il a obtenu son baccalauréat en beaux-arts en 1982 à l'Université Mount Allison, tout comme ses parents avant lui. Depuis, il peint à temps complet. Le nombre impressionnant de ses expositions révèle son attitude déterminée et méthodique vis-à-vis de sa vocation. Il a participé à des expositions régionales, nationales et internationales, en solo ou en groupe, à toutes sortes d'endroits, comme des centres d'art autogérés, des galeries commerciales et de grandes galeries publiques. William Forrestall participe activement aux activités de la communauté concernant les arts visuels. Ses intérêts diversifiés l'ont amené à siéger au conseil d'administration de Gallery Connexion à Fredericton, à celui du Comité de sauvegarde du patrimoine de Fredericton et à celui du Front des artistes canadiens (CARFAC). Il a fait partie du jury du Conseil d'artisanat du Nouveau-Brunswick et du Conseil des arts du Nouveau-Brunswick, et a été artiste en résidence de la Fredericton Arts Alliance.

Le travail de William Forrestall relève d'une tradition immémoriale. Pourtant, son œuvre, vaste et définie par un sens de l'esthétique qui lui est propre, est facilement reconnaissable. Son genre est la nature morte, à laquelle il donne de nouvelles orientations. Ses œuvres ont un caractère contemplatif ou méditatif. Ses représentations minutieuses d'objets simples saisissent la lumière et l'instant fugitifs. La fascination de l'artiste pour les formes géométriques élémentaires a été exacerbée lors d'un voyage d'études effectué en 1999 à l'Ashmolean Museum, le musée d'art et d'archéologie

William Forrestall
Lilies and Time, 2002
egg tempera on paper | tempéra à l'œuf sur papier
72 x 90 cm
Private collection | Collection privée

Selected Collections | Collections selectionées
University of New Brunswick Art Centre | Centre d'art
de l'Université du Nouveau-Brunswick
New Brunswick Art Bank | Banque d'œuvres d'art
du Nouveau-Brunswick
Art Gallery of Nova Scotia
Canada Council Art Bank | Banque d'œuvres d'art
du Conseil des Arts du Canada

had been used as grave offerings in the collection of ancient Egyptian antiquities and he was entranced by the power and authority of their simplicity. His painting technique, a meticulous layering of egg tempera glazes, adds to the sense of careful consideration. The quality of craftsmanship in his work complements the deliberateness of his intent and results in the successful transposition of his ideas into paint. His work reflects a timelessness that fits within the historical continuum of painting and yet still responds with freshness as a significant contemporary interpretation.

The 1988 painting, *Still Life with Three Gourds, Two Canisters, and One Coffee Maker*, establishes a fascinating interplay among a gathering of natural and manufactured objects. The carefully studied symmetry of forms and the contrast of surface textures emphasize their differences as well as their similarities. There is an allusion to the columns of classical architecture in the fluted canisters and a beautiful resonance in the lobes of the gourds. The emphatic curve of the vines is echoed in the angular grip of the coffee maker's handle. The stillness in this work is accentuated by subdued colour and a deceptively descriptive light. These silent and utilitarian sentinels are extracted from the routine of our daily lives and transformed into an act of contemplation and an awareness of the passage of time.

PJL

d'Oxford, en Angleterre. Dans la collection des antiquités égyptiennes, il a admiré les céramiques ovoïdes rudimentaires ayant jadis servi d'offrandes funéraires et a été transporté par la puissance et l'autorité de leur simplicité. Sa technique de peinture, qui consiste en une superposition méticuleuse de glacis sur tempéra à l'œuf, ajoute à l'impression de mûre réflexion. La qualité de l'exécution complète la détermination évidente de son intention et lui permet de coucher avec bonheur ses idées sur la toile. Son œuvre reflète une intemporalité qui s'inscrit dans le continuum historique de la peinture, tout en témoignant avec fraîcheur d'une interprétation puissante du présent.

Son tableau de 1988 intitulé *Still Life with Three Gourds, Two Canisters, and One Coffee Maker* établit un jeu fascinant entre des objets naturels et des objets fabriqués. La symétrie étudiée des formes et le contraste des textures font ressortir leurs différences comme leurs similitudes. Les boîtes cannelées renferment une allusion aux colonnes doriques, à laquelle font écho les surfaces des calebasses. Quant aux volutes des tiges, elles renvoient à la poignée angulaire de la cafetière. Le calme qui se dégage de cette peinture est renforcé par les couleurs atténuées et une lumière faussement révélatrice. Ces sentinelles silencieuses et prosaïques, sorties du quotidien, sont devenues matière à contemplation et source de sensibilisation au passage du temps.

PJL

William Forrestall
Still Life with Three Gourds, Two Cannisters,
and One Coffee Maker, 1988
egg tempera on board | tempera a l'œuf sur panneau
51 x 102 cm
Collection of the artist | Collection de l'artiste

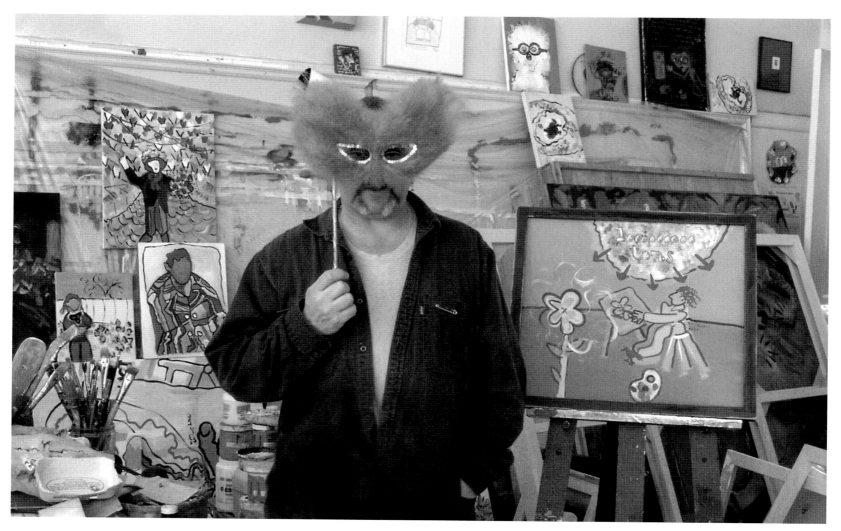

Yvon Gallant, 2002

YVON GALLANT, RCA | Académie royale des arts du Canada

Né en 1950 à Moncton, au Nouveau-Brunswick | Born in 1950 in Moncton, New Brunswick

C'est en 1976 qu'Yvon Gallant obtient son baccalauréat du tout nouveau programme d'arts visuels de l'Université de Moncton. Tout en enseignant la sérigraphie, il travaille brièvement comme illustrateur pour l'Office national du film du Canada et devient directeur de la Galerie Sans Nom à Moncton. Depuis le milieu des années 1970, il expose à de nombreuses reprises dans la région et à l'échelon international. En 1987, il organise une exposition d'art postal. Il travaille toujours à Moncton, au Nouveau-Brunswick, où il possède un studio florissant dans le Centre culturel Aberdeen.

Les réflexions d'Yvon Gallant sur la vie en Acadie sont reproduites dans des scènes de la vie quotidienne, ou plutôt, dans la transposition de sa perception des gens qu'il rencontre et des événements qu'il observe. C'est un conteur exceptionnel qui a sa vision propre et qui exprime l'esprit (d'aucuns disent l'âme) de son sujet dans des formes abstraites directes et audacieuses. Ses observations éloquentes, dont la simplicité n'est qu'apparente, comptent parmi les affirmations les plus puissantes d'une culture dynamique, fascinante et sûre d'elle.

On retrouve dans sa toile *Tea with Prince Charles* le mélange de perception aiguë et de fantaisie qui le caractérise. Lors d'un dîner avec Son Altesse Royale le prince de Galles en visite officielle au Nouveau-Brunswick en 1996, deux admiratrices obséquieuses aux cheveux bleus s'empressent autour d'une célébrité royale anonyme, mais bien reconnaissable. Le tableau, critique sociale ingénieuse s'appuyant sur une rencon-

In 1976, Yvon Gallant graduated with a bachelor's degree from the then newly established Visual Arts Program of the Université de Moncton. In addition to having taught printmaking, for a brief period he worked as an illustrator for the National Film Board of Canada and also served as the director Galerie Sans Nom in Moncton. Since the mid-1970s he has exhibited his work extensively within the region and on an international basis. In 1987, he curated an exhibition of postal art. Gallant continues to work in Moncton, New Brunswick, where he maintains a flourishing studio at the Aberdeen Cultural Centre.

Yvon Gallant's running commentary about life in Acadia takes the form of scenes painted from everyday life, or rather, his perception of the people he has encountered and events he has observed. He is an extraordinary storyteller with a unique point of view. With direct, bold and abstracted forms, Gallant captures the spirit, or some might say the soul, of his subject matter. Deceptively simple, his eloquent observations are among the most powerful statements of a vibrant, fascinating and confident culture.

Gallant's canvas, *Tea with Prince Charles*, exhibits his usual combination of keen perception and whimsy. At a black-tie dinner with His Royal Highness, The Prince of Wales during an official visit to New Brunswick in 1996, two fawning, blue-haired admirers press close to an anonymous, yet identifiable, royal celebrity. As a sophisticated social commentary that documents a notable social event, Gallant disarms the viewer with

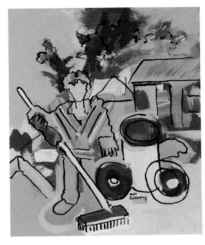

Yvon Gallant
City Worker (in front of Joe Moka), 1998
huile sur toile | oil on canvas
71 x 56 cm
Legs de | Bequest of Sheila Hugh Mackay, 2006 (2006.3.8)
Collection: Musée du Nouveau-Brunswick | New Brunswick Museum

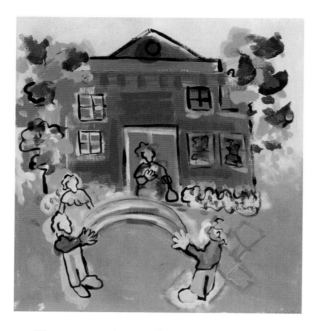

his deceptively child-like rendition. The flat areas of colour, shallow pictorial space and descriptive black outlines provide an immediacy that transforms particular reactions into shared ideas.

<div align="right">PJL</div>

Collections selectionées | Selected Collections

Musée du Nouveau-Brunswick | New Brunswick Museum

Galerie d'art Beaverbrook | Beaverbrook Art Gallery

Centre d'art de l'Université du Nouveau-Brunswick | University of New Brunswick Art Centre

Galerie d'art Louise-et-Reuben-Cohen de l'Université de Moncton

Musée acadien, Université de Moncton

Ville de Moncton | City of Moncton

Banque d'œuvres d'art du Nouveau-Brunswick | New Brunswick Art Bank

Art Gallery of Nova Scotia

Banque d'œuvres d'art du Conseil des Arts du Canada | Canada Council Art Bank

tre d'importance, désarme le spectateur par son aspect faussement naïf. La planéité des zones de couleur, la superficialité de l'espace pictural et le côté descriptif des lignes de contour noires donnent une impression de proximité qui transforme les réactions individuelles en idées communes.

<div align="right">PJL</div>

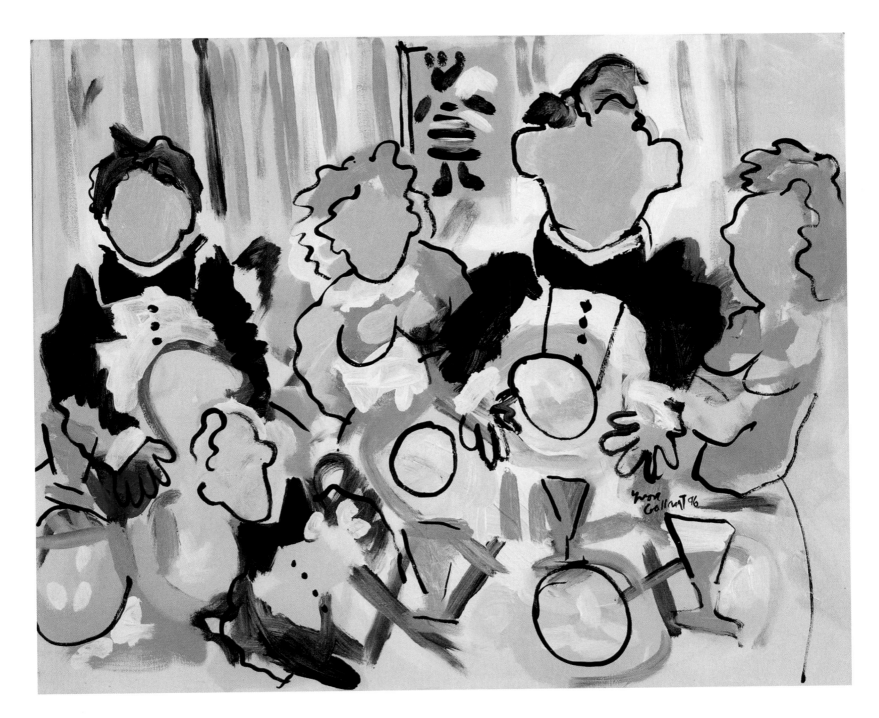

Angel Gómez, 2009

ANGEL GÓMEZ

Born in 1942 in Carbonero el Mayor, Segovia, Spain | Né en 1942 à Carbonero el Mayor, en Ségovie [Espagne]

Angel Gómez was born in Segovia, Spain. As a student of architecture in Spain, he became interested in visual art, and so began the process of immersing himself in the history of Spanish art and in the currents of twentieth-century European painting. Subsequent years found him traveling throughout Europe, visiting artists and sowing the seeds for his own very personal style.

In 1980 Gómez moved to Canada, settling in New Brunswick, where much of his early work explored the sense of alienation he felt within his new environment. In a brief essay for the Gómez Studio Watch exhibition at the Beaverbrook Art Gallery, curator, Tom Smart wrote,

"Since his arrival . . . he has sought to reconcile his Spanish roots with the circumstances which he found in Fredericton, New Brunswick, and to describe these experiences in paint."(1991)

To follow two decades of painting by Angel Gómez is to witness the maturation of a gifted and serious painter whose work is highly personal and emotionally charged. During this period one sees a gradual shift from the figurative to the more purely abstract.

The work, *A-B-C Landscape*, is an acrylic painting that also incorporates collage. This painting, completed in 1997, finds the artist much closer to resolving the cultural conflicts that have dominated his work for almost two decades. In the central portion of the canvas an older door is being thrust aside to reveal a new opening, perhaps representative of a new beginning. The use of the letters along the top of the canvas sig-

Angel Gómez est né en Ségovie (Espagne). Pendant ses études d'architecture dans son pays natal, il commence à s'intéresser à l'art visuel et se plonge dans l'histoire de l'art espagnol et les courants de la peinture européenne au XXᵉ siècle. Au cours des années qui suivent, il voyage en Europe, rend visite à des artistes et jette les bases de son style très personnel.

En 1980, Angel Gómez déménage au Canada et s'installe au Nouveau-Brunswick. Une grande partie de ses premières œuvres explorent le sentiment d'isolement qu'il éprouve dans son nouvel environnement. En 1991, dans un court essai rédigé pour l'exposition *Gómez Studio Watch* à la Galerie d'art Beaverbrook, le conservateur Tom Smart écrit :

« Depuis son arrivée […] il a cherché à concilier ses racines espagnoles avec sa nouvelle vie à Fredericton, au Nouveau-Brunswick, et à décrire ces expériences en peignant. »

Suivre deux décennies de peinture d'Angel Gómez, c'est assister au mûrissement d'un peintre sérieux et doué dont l'œuvre est très personnelle et chargée d'émotion. Au cours de ces années, l'artiste est passé progressivement de la figuration à l'abstraction pure.

Dans *A-B-C Landscape*, œuvre réalisée en 1997, il a allié peinture à l'acrylique et collage. Il y apparaît que l'artiste n'est pas très loin d'avoir résolu les conflits culturels qui ont dominé son œuvre pendant près de 20 ans. Au centre de la toile, une vieille porte est poussée de côté pour faire place à une nouvelle ouverture, représentant peut-être un nouveau commencement. Les lettres de la partie supérieure indiquent l'ordre,

Selected Collections | Collections selectionées
Beaverbrook Art Gallery | Galerie d'art Beaverbrook
Province of New Brunswick | Gouvernement du Nouveau-Brunswick
University of New Brunswick Art Centre | Centre d'art de l'Université du Nouveau-Brunswick
Fredericton Public Library | Bibliothèque publique de Fredericton
Robert McLaughlin Gallery, Oshawa (Ontario)
Caja de Ahorros, Segovia, Spain | Ségovie (Espagne)

Angel Gómez
Passages (Triptych), 2000
acrylic, collage and canvas on board | acrylique, collage
 et toile sur carton
243 x 180 cm
Collection of the artist | Collection de l'artiste

que viennent toutefois troubler les collages du bas de la toile. Rien ne reste incontesté. Nous rappelant la passion acharnée de l'artiste, une entaille de peinture rouge vient faire une coupure dans cette œuvre qui sans elle serait monochrome.

En repoussant la tradition du réalisme maritime, l'œuvre d'Angel Gómez, avec ses sensibilités européennes, a beaucoup apporté à la mosaïque qu'a été l'art du Nouveau-Brunswick à la fin du XXᵉ siècle. Sa vision est poétique et empreinte d'un riche langage visuel chargé de symboles très personnels.

PB

nals order. However, the collage elements at the bottom appear to intrude upon this order. Nothing remains unchallenged. A gash of red paint cuts into an otherwise monochromatic work, reminding us of the artist's unrelenting passion.

Pushing against the tradition of Maritime Realism, the work of Angel Gómez, with his European sensibilities, has made an important contribution to the mosaic that has been New Brunswick art in the late twentieth century. His vision is poetic, steeped in a rich visual language that is charged with highly personal symbols.

PB

Angel Gómez
A-B-C Landscape, 1997
acrylic and collage on canvas | acrylique et collage sur toile
142 x 112 cm
Collection of the artist | Collection de l'artiste

Toby Graser, 2000

TOBY GRASER

Born in 1937 in Montreal, Quebec | Née en 1937 à Montréal, au Québec

Toby Graser has made New Brunswick her home for most of her artistic career. Graser has been painting and exhibiting professionally for close to four decades. Her record of exhibitions has taken her work throughout the country. Her list of public collections includes the Beaverbrook Art Gallery, Department of External Affairs, New Brunswick Museum, Province of New Brunswick, City of Saint John, University of New Brunswick and the Robert McLaughlin Gallery (Oshawa), while a list of corporate collections holding work by Toby Graser would fill this catalogue.

While Graser's earliest artwork adhered to the representational mode, her inclination toward the purely abstract was evident almost from the beginning of her career. Even within the fledgling stages of her career she seemed determined to tackle the most difficult task of visually expressing ideas and emotions through the use of form, colour and texture. She is essentially a painter, although her fondness for alternate materials and her tendency to mix collage technique with her painting, have been important interlopers within most of her major works.

For this exhibition an early work, *Spanish Series*, has been selected. While the representation of subject is still fairly obvious, one is struck by the emotional content of the work, and by the obvious movement toward the challenges and freedoms of the abstracted markings of paint on the surface of canvas. Graser, from the beginning, has pushed hard against the mainstream currents of painting in this region. Each new series has been

Toby Graser a fait du Nouveau-Brunswick le port d'attache de sa carrière artistique. Voilà plus de quatre décennies que cette artiste peint et expose à titre professionnel, et ses expositions ont fait connaître ses œuvres dans tout le pays. Ses œuvres se retrouvent dans les collections de la Galerie d'art Beaverbrook, du ministère des Affaires étrangères et du Commerce international, du Musée du Nouveau-Brunswick, du gouvernement du Nouveau-Brunswick, de la Ville de Saint John, de l'Université du Nouveau-Brunswick et de la Robert McLaughlin Gallery (à Oshawa). Quant à ses œuvres figurant dans les collections d'entreprises, leur liste remplirait ce catalogue.

Alors que ses premières peintures étaient représentatives, son attirance pour l'abstrait pur s'est révélée presque au début de sa carrière. Même lors de ses premiers balbutiements de peintre, elle semble déterminée à s'attaquer à la tâche — ô combien difficile — d'exprimer des idées et des émotions par des formes, des couleurs et des textures. Toby Graser est avant tout une peintre, bien que sa prédilection pour d'autres matériaux et sa tendance à associer la technique du collage à la peinture se soient imposées avec force dans la plupart de ses grandes œuvres.

Pour cette exposition, nous avons choisi l'œuvre *Spanish Series*. Quoique le sujet représenté reste évident, on ne peut qu'être frappé par l'émotion qui s'en dégage et par le mouvement flagrant vers les défis et la liberté des touches de peinture abstraites à la surface de la toile. Depuis le début, Toby Graser s'est opposée avec force

Toby Graser
Minuet, 2008
mixed media on canvas | techniques mixtes sur toile
109 x 140 cm
Collection of the artist | Collection de l'artiste image#6

Toby Graser
Trilobites, 2005
mixed media and collage on canvas | techniques mixtes et
 collage sur toile
108 x 306 cm
Gift of | Don de Weldon Graser, 2008 (2008.23)
Collection: New Brunswick Museum | Musée du Nouveau-Brunswick

Selected Collections | Collections selectionées
New Brunswick Museum | Musée du Nouveau-Brunswick
Beaverbrook Art Gallery | Galerie d'art Beaverbrook
Province of New Brunswick | Gouvernement du
 Nouveau-Brunswick
City of Saint John | Ville de Saint John
Le Centre communautaire Sainte-Anne, Fredericton
St. Thomas University | Université St. Thomas
University of New Brunswick Art Centre | Centre d'art
 de l'Université du Nouveau-Brunswick
Robert McLaughlin Gallery, Oshawa, Ontario (Ontario)
Department of External Affairs | Ministère des Affaires
 étrangères et du Commerce international, Ottawa
 (Ontario)

the result of experimentation and exploration. Her contribution to painting in this area has been as eloquent as it has been prolific.

<div align="right">PB</div>

aux courants artistiques en vigueur dans sa région. Chaque nouvelle série a été le fruit d'une période d'expérimentation et d'exploration. Sa contribution dans ce domaine est aussi éloquente qu'elle est prolifique.

<div align="right">PB</div>

opposite | ci-contre:
Toby Graser
Spanish Series, 1977
oil on canvas | huile sur toile
127 x 127 cm
Collection of the artist | Collection de l'artiste

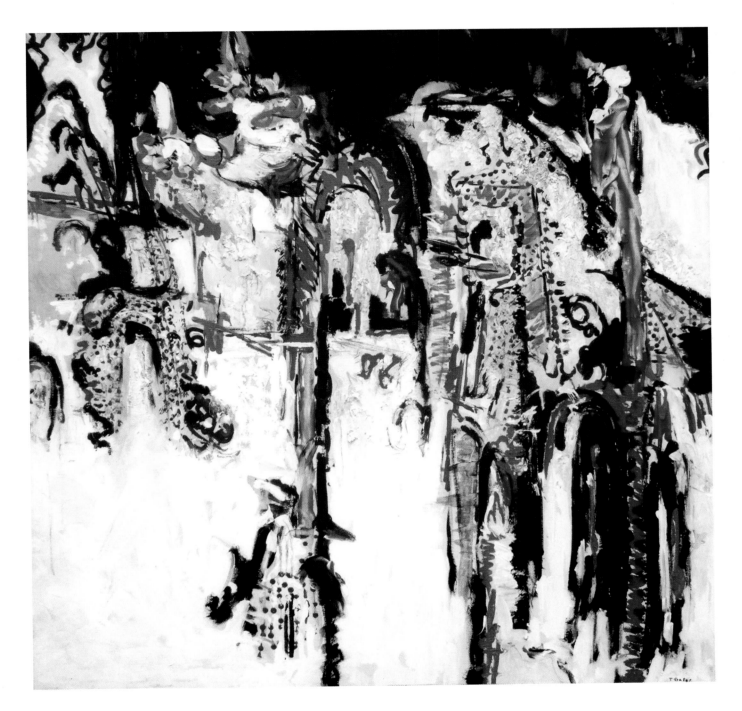

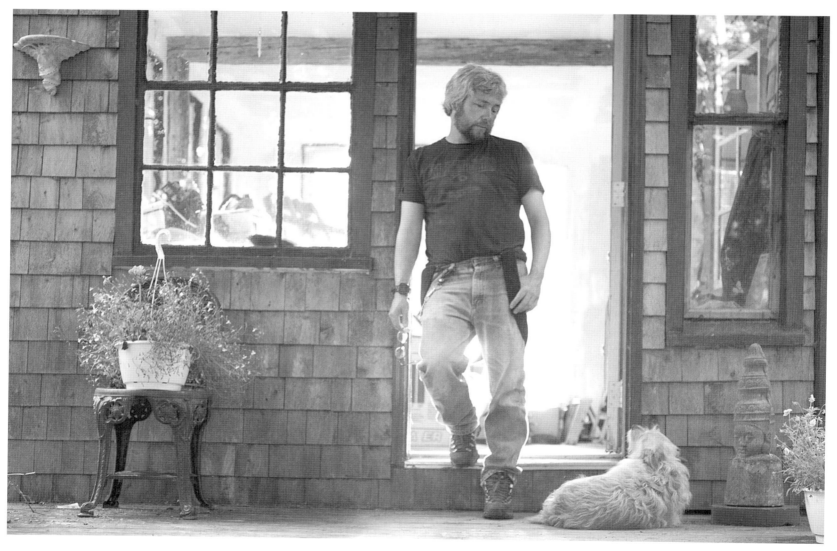

Glenn Hall, 2008

GLENN HALL

Born in 1961 in Saint John, New Brunswick | Né en 1961 à Saint John, au Nouveau-Brunswick

Glenn Hall was born and raised in New Brunswick. He began his art studies at Mount Allison University and received his Bachelor of Fine Arts degree from the Nova Scotia College of Art & Design in 1984. He earned his Bachelor of Education Degree from the University of New Brunswick in 1989. While maintaining his career as a visual artist, Glenn Hall has also worked as an art educator within the province, teaching visual art at the high school level for a number of years.

While living in Halifax, Hall discovered the New York photo-realists, especially John Salt. This influence led to the making of his car paintings, a series that dominated his work through the 1980s and 1990s. These works, with their reliance on photography, were meticulously painted, sometimes involving airbrush technique. They spoke to issues such as built-in obsolescence and rural poverty, but mostly this painterly homage to car culture was about good landscape painting. By the late 1990s Glenn Hall began to shift away from the car paintings. He immersed himself in his efforts to move "off the grid", living in a bush camp fuelled by solar panels. It was at this time he began his reinvestigation of the work of Tom Thomson (1877-1917). At the dawning of the twenty-first century Glenn Hall was preoccupied with content and form within the work of this iconic Canadian landscape painter.

The painting, *Nothing Is For Sale*, is highly representative of the work Glenn Hall produced through the 1980s and 1990s. The typical Hall landscape examines twentieth-century car culture. The composition is aggressive, and points to technological influences of the

Glenn Hall est né et a grandi au Nouveau-Brunswick. Après avoir entrepris des études d'art à l'Université Mount Allison, il obtient un baccalauréat en beaux-arts du Nova Scotia College of Art and Design en 1984, puis un baccalauréat en éducation de l'Université du Nouveau-Brunswick en 1989. Tout en poursuivant sa carrière de visualiste, il travaille comme éducateur en art dans la province, enseignant les arts visuels au secondaire pendant de nombreuses années.

Alors qu'il vit à Halifax, Glenn Hall découvre les photoréalistes new-yorkais. Il s'intéresse en particulier à John Salt. Cette influence l'amène à réaliser des portraits d'automobiles, une série qui domine son travail au cours des années 1980 et 1990. Ces œuvres, qui s'appuient sur la photographie, sont réalisées de manière minutieuse, parfois avec un aérographe. S'il évoque des questions comme l'obsolescence programmée et la pauvreté rurale, cet hommage pictural à la culture automobile révèle surtout un talent de peintre paysagiste. À la fin des années 1990, Glenn Hall commence à délaisser les portraits d'automobiles. Il s'efforce avant tout de sortir du « système » et vit en forêt dans une habitation alimentée par des panneaux solaires. C'est à cette époque qu'il se replonge dans l'œuvre de Tom Thomson (1877-1917). À l'aube du XXIᵉ siècle, Glenn Hall se consacre à l'étude du contenu et de la forme de cette icône canadienne de la peinture de paysages.

Le tableau intitulé *Nothing Is For Sale* est hautement représentatif de l'œuvre de Glenn Hall dans les années 1980 et 1990. Typique du peintre, le paysage s'appuie sur la culture automobile du XXᵉ siècle. La composi-

2006 *Painting Moose Island* (solo | en solo), Gallery 78, Fredericton
2005 *A Rural Life* (solo | en solo), Peter Buckland Gallery, Saint John
2003 *Glenn Hall: The Coming of Spring*, Gallery 78, Fredericton
1999 *Fathom Twenty* (group | collective), Aitken Bicentennial Exhibition Centre, Saint John
1997 *Glenn Hall: New Work*, Gallery 78, Fredericton
1993 (solo | en solo), City of Saint John Gallery | Galerie d'art de la Ville de Saint John
1990 (solo | en solo), University Club, UNB, Fredericton
1987 (solo | en solo), Galerie Georges Goguen, SRC-CBC, Moncton

Selected Collections | Collections selectionées
New Brunswick Museum | Musée du Nouveau-Brunswick
Beaverbrook Art Gallery | Galerie d'art Beaverbrook
Province of New Brunswick | Gouvernement du Nouveau-Brunswick
New Brunswick Art Bank | Banque d'œuvres d'art du Conseil des Arts du Canada

Glenn Hall
Figure in Field, 1997
oil on board | huile sur carton
20 x 25 cm
Bequest of | Legs de Sheila Hugh Mackay, 2006 (2006.3.9)
Collection: New Brunswick Museum | Musée du Nouveau-
 Brunswick

modern period. The foreshortening and the soft focus is an obvious nod to the impact that photography has had on painters.

PB

tion dynamique traduit les influences technologiques de l'ère moderne. L'utilisation du raccourci et du flou artistique traduit de manière évidente l'impact de la photographie sur les peintres.

PB

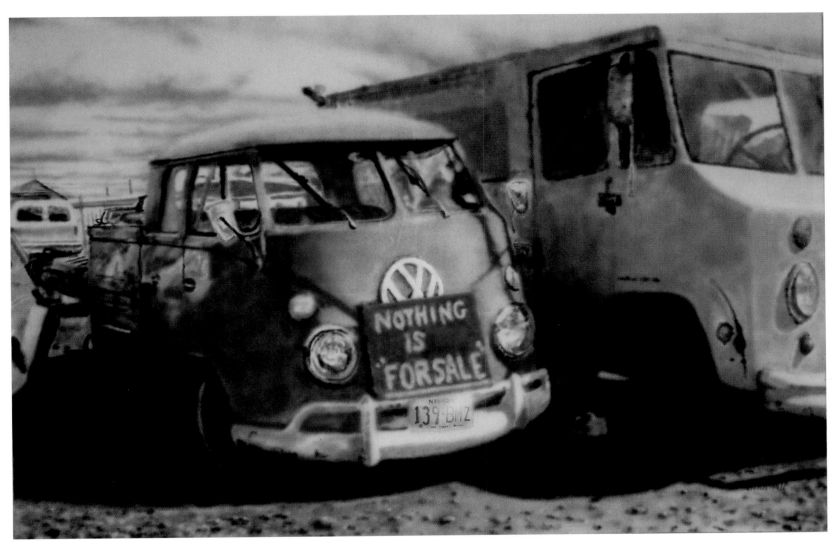

Glenn Hall
Nothing is For Sale, 1999
acrylic on canvas | acrylique sur toile
81 x 122 cm
Private collection | Collection privée

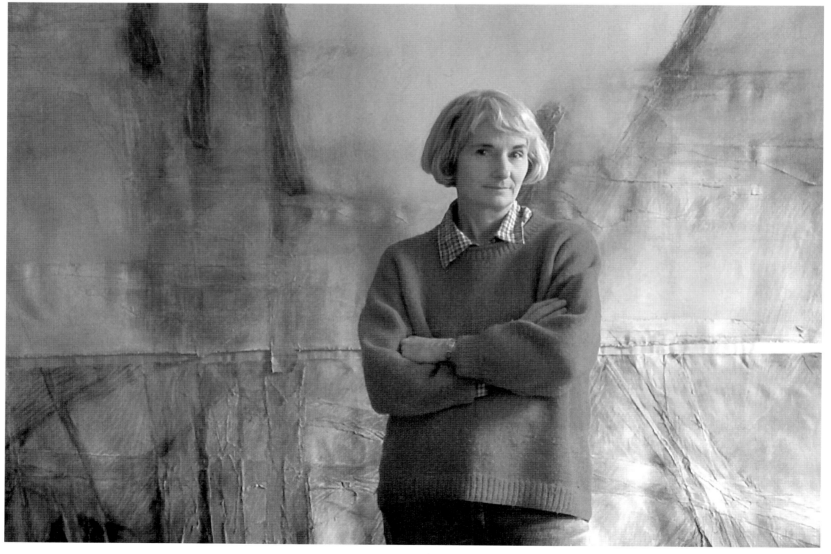

Suzanne Hill, 2000

SUZANNE HILL

Born in 1943 in Montreal, Quebec | Née en 1943 à Montréal, au Québec

Suzanne Hill received her Bachelor of Fine Arts from Mount Allison University in 1964. In 1966 she received her Education Certificate from McGill University, and also was awarded the Lieutenant-Governor's Gold Medal in that year.

Hill has exhibited extensively during the past thirty years with both private and public galleries. Three series have had regional tours through public galleries: *Carapaces* (1994), *Scarecrow* (1997-98) and *High Water Mark* (2008-09). In 2001 she participated in *A New Brunswick Trilogy*, an exhibition of work by three artists hosted by the Centro Cultural de Merida, Olimpo in Merida, Mexico. Her work was included in a 2005 tour of Atlantic Canadian art in Germany. Suzanne Hill was awarded the prestigious Strathbutler Award in 1999.

Hill's work has been described as "an excavation of surfaces", as she delves to uncover that which underlies the human condition. Beginning with that which is manifest and corporeal: a fishing weir, the horizon, the high water mark, her method of deconstruction | reconstruction is rigorous and exhaustive, often involving research and philosophical inquiry. Beginning with initial sketches, the work is brought into being. The powerful, often erotic, forms that emerge through her canvases are the result of her confident handling of materials and her metaphysical engagement with content.

The painting, *Weir Series: Entangled #3*, is part of a much larger panorama depicting the heroic struggle of human forms caught within a structure not unlike the

Suzanne Hill obtient son baccalauréat en beaux-arts de l'Université Mount Allison en 1964, puis le brevet d'enseignement de l'Université McGill en 1966. La même année, elle se voit décerner la médaille d'or du lieutenant-gouverneur.

Au cours des trente dernières années, Suzanne Hill a exposé à de nombreuses reprises, dans des galeries privées et publiques. Trois séries de tableaux ont fait l'objet d'une tournée régionale dans des galeries publiques : *Carapaces* (1994), *Scarecrow* (1997-1998) et *High Water Mark* (2008-2009). En 2001, elle participe à l'exposition *A New Brunswick Trilogy*, qui regroupe les œuvres de trois artistes au Centro Cultural Olimpo à Mérida, au Mexique. Ses œuvres font également partie d'une tournée d'art du Canada atlantique en Allemagne, en 2005. Suzanne Hill a reçu le prestigieux prix Strathbutler en 1999.

L'œuvre de Suzanne Hill, qui va au fond des choses pour découvrir une explication de la condition humaine, a été décrite comme une « excavation des surfaces ». Partant de l'évident et du corporel (une bordigue, l'horizon, la ligne des hautes eaux), sa méthode de déconstruction-reconstruction est rigoureuse et exhaustive et comprend souvent des recherches et un questionnement philosophique. L'œuvre est amenée à maturité à partir de croquis. Les formes puissantes et souvent érotiques qui émergent de ses toiles découlent de sa maîtrise des matériaux et de sa foi métaphysique dans le contenu.

Le tableau *Weir Series: Entangled #3* fait partie d'un panorama plus vaste qui décrit la lutte héroïque de

Suzanne Hill
Turning Point – Winter Solstice, 2008
mixed media on canvas | techniques mixtes sur toile
114 x 114 cm
Collection of the artist | Collection de l'artiste

2006 *Lost Horizon* (solo | en solo), Peter Buckland Gallery
2005 *Transit-Atlantic Crossings*, Deutsche Werkstätten Hellerau, Dresden, Germany | Dresde (Allemagne)
2001-2005 *Caught in the Presence of Dreams: Strathbutler Award Winners* (group | collective)
1999 *Strathbutler Award* | Prix Strathbutler
1999 *Saint John: Weir*, The Space, Saint John
1997-1998 *Scarecrow* (solo | en solo), City of Saint John Gallery | Galerie d'art de la ville de Saint John
1997 *Delta: Suzanne Hill, Pat Schell, Carol Taylor*, New Brunswick Museum | Musée du Nouveau-Brunswick
1994 *Carapaces* (solo | en solo), Galerie d'art, Université de Moncton, City of Saint John Gallery | Galerie d'art de la ville de Saint John, Galerie Restigouche Gallery, Campbellton and | et Beaverbrook Art Gallery | Galerie d'art Beaverbrook
1983 *Swim Swim* (solo | en solo), Galerie d'art, Université de Moncton and | et University of New Brunswick Art Centre | Centre d'art de l'Université de Nouveau-Brunswick

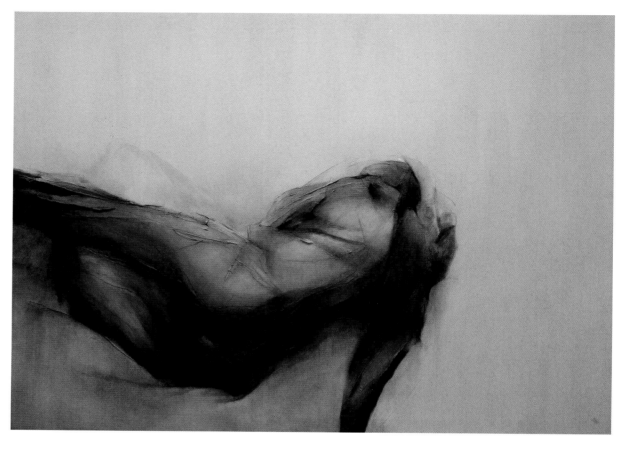

Suzanne Hill
Natural Boundary, 2002
mixed media on canvas | techniques mixtes sur toile
132 x 183 cm
Sheila Hugh Mackay Collection of Strathbutler Award Winners,
 purchased with financial support of the Sheila Hugh Mackay
 Foundation Inc. and the Canada Council for the Arts Acquisition
 Assistance Program | Collection Sheila Hugh Mackay des
 laureates du Prix Strathbutler, achat rendu possible grâce au
 soutien financier de la Fondation Sheila Hugh Mackay Inc. et
 du programme d'aide aux acquisitions du Conseil des Arts du
 Canada, 2007 (2007.25)
Collection: New Brunswick Museum | Musée du Nouveau-Brunswick

Selected Collections | Collections selectionées
New Brunswick Museum | Musée du Nouveau-Brunswick
Beaverbrook Art Gallery | Galerie d'art Beaverbrook
Province of New Brunswick | Gouvernement du
 Nouveau-Brunswick
University of New Brunswick Art Centre | Centre d'art
 de l'Université du Nouveau-Brunswick
New Brunswick Art Bank | Banque d'œuvres d'art
 du Nouveau-Brunswick
Saint John Regional Library
Canada Council Art Bank | Banque d'œuvres d'art du
 Conseil des Arts du Canada
Governor General of Canada | Gouverneur général
 du Canada
University of Maine | Université du Maine, United
 States | États-Unis

opposite | ci-contre:
Suzanne Hill
Weir Series: Entangled #3, 1999-2000
mixed media on canvas | techniques mixtes sur toile
132 x 183 cm
Collection of | Collection de Dr. and | et Mrs. M.P. Holburn

fishing weir. The artist, herself, has posed questions that she feels might arise in the mind of the viewer; for instance, can we draw parallels between a structure, designed to trap fish, functioning below the surface of our normal view, and that of the social constructions that weigh upon us daily within our society? Hill creates a work that is both inherently beautiful and yet potentially frightening.

PB

formes humaines prises dans une structure qui rappelle une nasse à poissons. L'artiste elle-même a posé les questions que selon elle le spectateur pourrait se poser. Par exemple, pouvons-nous faire des parallèles entre une structure destinée à attraper des poissons, et fonctionnant sous la surface de notre champ de vision normal, et les structures sociales qui s'imposent à nous chaque jour dans notre société? Les créations de Suzanne Hill sont à la fois intrinsèquement belles et potentiellement effrayantes.

PB

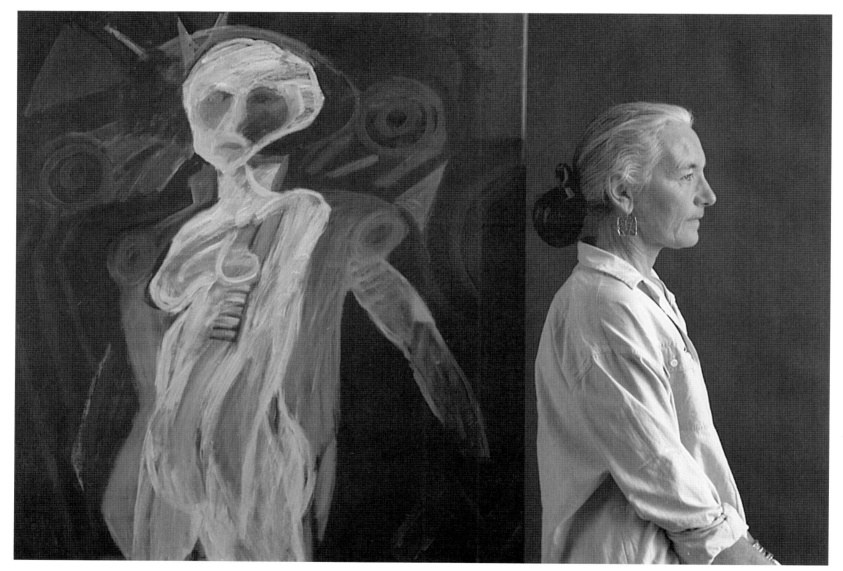

Kathy Hooper, 1994

KATHY HOOPER

Born in 1935 in Nakuru, Kenya | Née en 1935 Nakuru, au Kenya

Kathy Hooper was educated at Rhodes University Art Department, Grahamstown, South Africa (1953-56) and the Central School of Art, London, England (1956-58). Kathy Hooper moved to New Brunswick with her husband, sculptor John Hooper, during the 1960s. Since adopting New Brunswick as her home, Kathy Hooper has made significant contributions to painting in this region.

It has been suggested that Kathy Hooper is not a tactful painter. This, in part, stems from her need to pictorially present life as she finds it. An examination of the body of painting executed by Kathy Hooper during her career reveals work that is confrontational, disturbing and provocative in its examination of humanity's darker side. Hooper forces us to explore the human condition, through her painterly engagement with war, aging, violence and the destruction of the natural world.

Hooper is unabashed in the relentless exploration of our darker side, and unrepentant of her need to experiment. Hooper works, nevertheless, contain essential elements of beauty. Her paintings of the landscape are never complacent, but are rich and sensuous. They are not necessarily celebrations of bucolic pleasure, but confront the viewer with a sense of urgency, and demand emotional response.

In the painting, *Hills*, the landscape can be read as figure. The title suggests landscape, but it could be just as easily an animal carcass. Perhaps the artist considers our essential connection to the land around us, and is concerned for its survival and for ours. The painting

Kathy Hooper a fait ses études au Département des arts de l'Université Rhodes, à Grahamstown (Afrique du Sud), de1953 à 1956, puis à la Central School of Art, à Londres (Angleterre), de 1956 à 1958. Elle s'est établie au Nouveau-Brunswick dans les années 1960 avec son mari, le sculpteur John Hooper. Depuis lors, elle contribue considérablement à la peinture de la région.

On a laissé entendre que Kathy Hooper n'est pas une peintre subtile. Cette façon de penser est due en partie au besoin de l'artiste d'illustrer la vie telle qu'elle la trouve. L'analyse des peintures qu'elle a réalisées au cours de sa carrière révèle une œuvre qui examine le côté sombre de la condition humaine d'une façon qui provoque, trouble et fait réfléchir. Kathy Hooper nous oblige à explorer la condition humaine à travers le rendez-vous que donne sa peinture avec la guerre, le vieillissement, la violence et la destruction du monde naturel.

Sans se déconcerter, Kathy Hooper sonde implacablement notre côté sombre et n'a pas honte d'exprimer son besoin d'expérimenter. Ses œuvres contiennent néanmoins les éléments essentiels de la beauté. Jamais complaisantes, ses représentations de paysages sont riches et sensuelles. Elles ne célèbrent pas nécessairement les plaisirs champêtres; elles mettent plutôt l'observateur en présence d'un sentiment d'urgence et exigent une réaction émotive.

Dans la peinture *Hills*, le paysage peut être vu comme une silhouette. Le titre suggère que le sujet est un paysage, mais ce pourrait tout aussi bien être une

Kathy Hooper
Dark Series I, 1992
acrylic on canvas | acrylique sur toile
122 x 102 cm
Sheila Hugh Mackay Collection of Strathbutler Award Winners, 2000 (2000.24.4)
Collection: New Brunswick Museum | Musée du Nouveau-Brunswick

Selected Collections | Collections selectionées
New Brunswick Museum | Musée du Nouveau-Brunswick
Beaverbrook Art Gallery | Galerie d'art Beaverbrook
Galerie d'art Louise-et-Reuben-Cohen, Université de Moncton
New Brunswick Art Bank | Banque d'œuvres d'art du Nouveau-Brunswick
Memorial University of Newfoundland
Canada Council Art Bank | Banque d'œuvres d'art du Conseil des Arts du Canada
Petty Collection | Collection Petty, Montreal
Claridge Collection | Collection Claridge

Kathy Hooper
Blue with Chair, 2007
acrylic on canvas | acrylique sur toile
137 x 109 cm
Collection of the artist | Collection de l'artiste

appears almost as a cross-section, suggesting the inner life of the natural world. The reddish tones emphasize a visceral quality. The image bleeds off the canvas in all four directions, suggestive of the interconnectedness of all living things. This work is typical of an artist who has always rejected realism in favour of work that is symbolic and rife with emotion.

The paintings of Kathy Hooper are highly individualistic and extremely subjective in their response to the world. They accomplish this without relinquishing the artistic hand that guides the creation of refined and thoughtful work.

PB

carcasse d'animal. L'artiste songe peut-être à notre lien fondamental avec la terre et s'inquiète de sa survie et de la nôtre. L'œuvre ressemble presque à une coupe transversale, évoquant la vie intérieure du monde naturel. Les tons rougeâtres mettent l'accent sur l'aspect viscéral, et le fait que l'image s'étale dans les quatre directions de la toile évoque l'interdépendance de tous les êtres vivants. *Hills* est typique d'une artiste qui a toujours rejeté le réalisme en faveur d'une œuvre symbolique et remplie d'émotion.

Les peintures de Kathy Hooper sont extrêmement individualistes et subjectives dans leur réaction au monde. Elles parviennent à cette caractéristique sans renonciation à la main artistique qui guide la création d'une œuvre raffinée et profonde.

PB

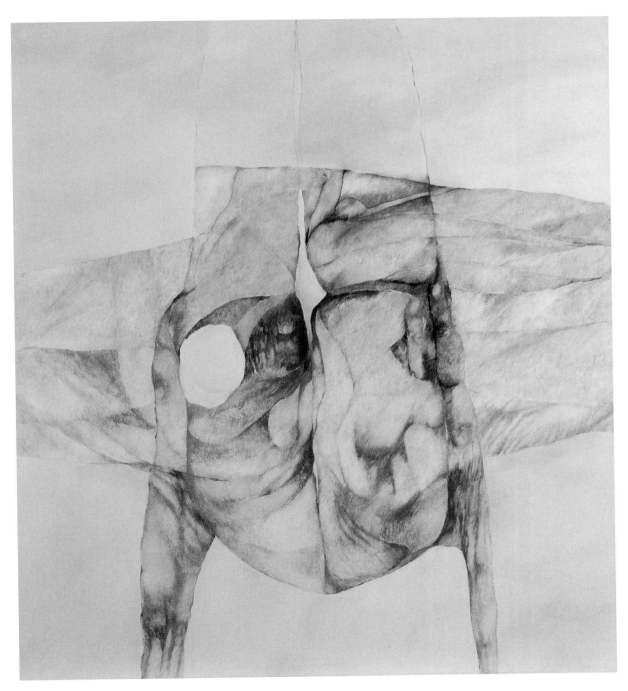

Kathy Hooper
Hills, 1976
oil on canvas | huile sur toile
136 x 121 cm
Gift of | Don de William Devine, 1981
Collection: New Brunswick Museum | Musée du Nouveau-Brunswick

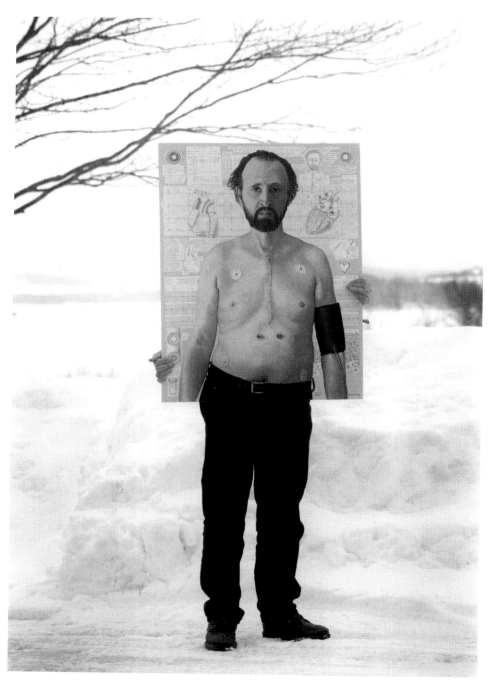

Herzl Kashetsky, 2001

HERZL KASHETSKY

Born in 1950 in Saint John, New Brunswick | né en 1950 à Saint John, au Nouveau-Brunswick

A native of Saint John, Herzl Kashetsky continues the strong line of figurative painting that has flourished in the port city throughout the twentieth century. In his youth he was influenced by his older brother, Joseph, an extremely accomplished artist, and he would have been very aware of the work of other artists at this time, including Miller Brittain, Jack Humphrey and Fred Ross.

Kashetsky received his Bachelor of Fine Arts Degree from Concordia University in 1972. Later, in 1977, he carried out a program of independent study in Rome and Florence, Italy. His first solo exhibition was held in 1976, and his exhibition career since then has been both significant and extensive, participating in international, as well as national, exhibitions. He has received an Honorary Doctorate from the University of New Brunswick, the Canada Commemorative Medal for artistic achievement and the Canadian Red Cross Humanitarian Award for his work *A Prayer for the Dead*. He has been the subject of two documentary films: *A Prayer for the Dead* (1997) and the Canadian Broacasting Corporation's, *Portraits of the Maritimes* (1986).

Kashetsky is an ardent advocate of both form and content in art. After some early abstract experimentation, his realistic painting of an abstract painting was a clear indication of his passion for representation. His development as a realistic painter is seen through his various series as well as his commissioned portraiture in recent years. The *Beach Stones* series illustrates clearly a command of materials, an ability to explore surface

Originaire de Saint John, Herzl Kashetsky fait partie de la longue lignée de peintres figuratifs qui ont animé la ville portuaire durant tout le XXe siècle. Durant sa jeunesse, il a sans doute été influencé par son frère aîné Joseph, un artiste accompli, et été très au courant du travail d'autres artistes de l'époque, dont Miller Brittain, Jack Humphrey et Fred Ross.

Herzl Kashetsky obtient son baccalauréat en beaux-arts de l'Université Concordia en 1972. En 1977, il suit un programme d'études indépendantes à Rome et à Florence, en Italie. Sa première exposition en solo a lieu en 1976. Elle est suivie de nombreuses autres expositions importantes à l'échelon national et international. Titulaire d'un doctorat honorifique de l'Université du Nouveau-Brunswick, Herzl Kashetsky a aussi reçu la Médaille commémorative du 125e anniversaire du Canada pour ses réalisations artistiques, ainsi qu'un prix pour activités humanitaires de la Croix-Rouge canadienne pour son œuvre *A Prayer for the Dead*. Il a par ailleurs fait l'objet de deux documentaires, *A Prayer for the Dead* (1997), et *Portraits of the Maritimes* (1986) de la Société Radio-Canada.

Herzl Kashetsky est un ardent partisan à la fois de la forme et du contenu artistiques. Après quelques expériences dans l'abstrait, il a clairement indiqué sa passion pour la représentation en peignant l'abstrait de manière réaliste. Cette évolution vers le réalisme apparaît clairement dans ses séries de tableaux ainsi que dans les commandes de portraits de ces dernières années. Sa série *Beach Stones* illustre parfaitement sa maîtrise des matériaux, sa capacité à explorer les détails de la

Herzl Kashetsky
Studio Interior, 1975
acrylic on canvasboard | acrylique sur carton entoilé
40 x 30 cm
Purchase, 1976 (1976.126)
Collection: New Brunswick Museum | Musée du Nouveau-Brunswick

Selected Collections | Collections selectionées
New Brunswick Museum | Musée du Nouveau-Brunswick
Beaverbrook Art Gallery | Galerie d'art Beaverbrook
New Brunswick Art Bank | Banque d'œuvres d'art du
 Nouveau-Brunswick
Province of New Brunswick – Legislature | Assemblée
 législative du Nouveau-Brunswick
University of New Brunswick | Université du
 Nouveau-Brunswick
University of New Brunswick Saint John | Université
 du Nouveau-Brunswick à Saint John
City of Saint John | Ville de Saint John
CSPWC Diploma Collection | Collection des diplômés
 de la SCPA
Robert McLaughlin Gallery, Oshawa, Ontario
Royal Collection of Drawings and Watercolours
Canada Council Art Bank | Banque d'œuvres d'art
 du Conseil des Arts du Canada

detail, all the while conscious of the inner life of things in this world. His series, *A Prayer for the Dead*, shows an eye and a hand for detail, and a mind that probes deeply beneath the surface of the human condition.

Self-Portrait after Surgery, completed the year following heart surgery, is indicative of the intensely personal nature of his work. Throughout his career Herzl Kashetsky has used his art to reveal his world, his community, his family and himself. This portrait holds nothing back. The artist gives himself up to us fully with all his vulnerability. A difficult painting from many points of view, it is an important addition to his body of work.

PB

surface et la conscience permanente de la vie intérieure des choses de ce monde. La série *A Prayer for the Dead* révèle un grand sens du détail et une profonde préoccupation pour les secrets de la condition humaine.

Réalisé l'année qui a suivi la chirurgie cardiaque de Herzl Kashetsky, le tableau intitulé *Self-Portrait after Surgery* traduit la nature intensément personnelle de son œuvre. Tout au long de sa carrière, l'artiste s'est servi de l'art pour faire connaître son monde, sa communauté, sa famille et sa propre personne. Ce portrait s'inscrit dans cette optique. L'artiste se donne entièrement à nous, dans toute sa vulnérabilité. Cette peinture difficile à bien des égards constitue un apport important à l'ensemble de son œuvre.

PB

above | ci-dessus:

Herzl Kashetsky

Paint Depot, 2004
oil on panel | huile sur panneau
46 x 137 cm
Purchased with financial support of the Canada Council for the Arts Acquisition Assistance Program | Achat rendu possible grâce au soutien financier du programme d'aide aux acquisitions du Conseil des Arts du Canada, 2007 (2007.26)
Collection: New Brunswick Museum | Musée du Nouveau-Brunswick

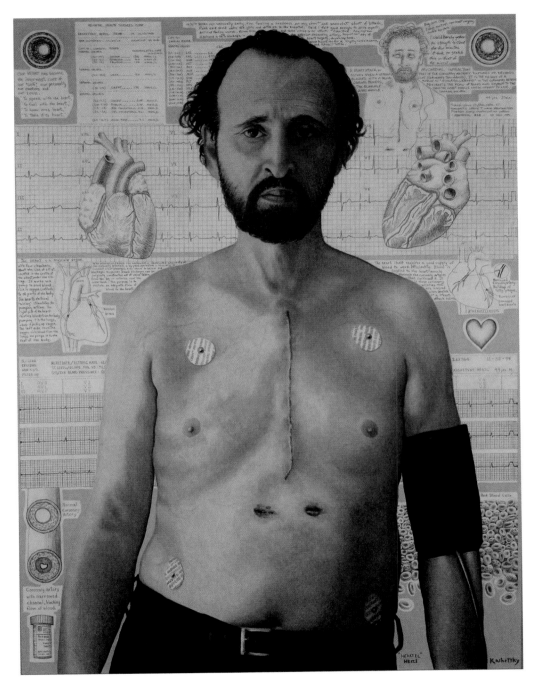

Herzl Kashetsky
Self-portrait after Surgery, 2000
oil and pencil on Masonite | huile et mine de plombe sur Masonite
94 x 71 cm
Collection of | Collection de Kathy Pattman

David McKay, 2001

DAVID McKAY, RCA | Académie royale des arts du Canada

Born in 1945 at Barkers Point near Fredericton, New Brunswick | Né en 1945 à Barkers Point, près de Fredericton, au Nouveau-Brunswick

David McKay is a self-taught artist. His formal education in Civil Technology was undertaken at the Saint John Institute of Technology from where he graduated in 1967. The instruction he received would have included courses in technical and commercial drawing for construction and engineering projects. Until February 1972, he was employed as a structural technologist when the success of an exhibition of his paintings provided the impetus to pursue art independently on a full-time basis. Since that time he has participated in an extensive number of solo and group exhibitions and his work has been widely collected. He was elected to the Royal Canadian Academy of Arts in 2005.

McKay works within a strong New Brunswick painting tradition that celebrates a particular realism characterized by a classical awareness of light, form and pictorial space. His works are deliberate and planned with recognizable subjects that resonate profoundly with the viewer. Precision and attention to detail accentuate his representations of objects, places and people.

A pervasive calmness characterizes McKay's work. Familiar architecture, scenes from everyday life and landscapes along the river provide immediate access to the ethos of the Maritimes. McKay's technical training has held him in good stead for the meticulous work necessary to paint successfully with egg tempera - an exacting medium with unlimited potential for subtle and evocative effects.

Though somewhat of an anomaly in terms of medium, the 1976 acrylic from the early part of

David McKay est un artiste autodidacte. Il fait ses études en technologie civile au Saint John Institute of Technology, où il suit entre autres des cours de dessin technique et de dessin commercial pour des projets de construction et de génie. Il obtient son diplôme en 1967. Il travaille comme technicien en structures jusqu'en février 1972. En effet, le succès que remporte une exposition de ses œuvres l'incite à se consacrer ensuite à la peinture à temps complet. Depuis, il a participé à un grand nombre d'expositions en solo et collectives et ses œuvres font partie de nombreuses collections. En 2005, il est élu à l'Académie royale des arts du Canada.

David McKay est fidèle à une tradition de peinture bien établie au Nouveau-Brunswick, qui célèbre un réalisme particulier, caractérisé par une interprétation classique de la lumière, de la forme et de l'espace pictural. Les sujets reconnaissables de ses créations mûrement réfléchies interpellent profondément le spectateur. Ses représentations d'objets, de lieux et de gens sont empreintes de précision et de minutie. Un calme pénétrant émane de ses œuvres. Qu'il s'agisse d'une architecture familière, de scènes de la vie quotidienne ou de paysages riverains, les caractéristiques des Maritimes y sont immédiatement perceptibles. La formation technique de David McKay lui a été utile pour réussir le travail minutieux que demande la tempéra, ou peinture à l'œuf, un médium exigeant, certes, mais qui offre un potentiel illimité d'effets subtils et évocateurs.

Bien que réalisée avec un médium quelque peu inhabituel pour David McKay, soit l'acrylique, *Watching the Sun Come Out*, peinte au début de sa carrière, en

2006 *Eastern Light* (solo | en solo), Gallery 78, à Fredericton

2002-2003 nationally televised and radio broadcast documentaries with BRAVO and CBC Radio | documentaires télévisés et radiophoniques diffusés à l'échelle nationale (BRAVO et CBC Radio)

1999 "'Brian's Visit,' by | par David McKay," *The New Brunswick Reader*

1993 *I Paint in Egg Tempera* (solo | en solo)

1993 Work selected for cover of David Adams Richards novel | œuvre sélectionnée pour la couverture du roman de David Adams Richards, *For Those Who Hunt the Wounded Down*

1986 "Excerpts from the McKay Diary," by | par Nancy Bauer, *ArtsAtlantic* 24

1985 Province of New Brunswick presents McKay painting to visiting Prince Andrew | Le gouvernement du Nouveau-Brunswick remet une œuvre de David McKay au prince Andrew en visite

1976 *Atlantic Coast* (group | collective)

David McKay
Afternoon Flood, 2008
egg tempera on panel | tempéra à l'oeuf sur panneau
25 x 30 cm
Private Collection | Collection privée

Selected Collections | Collections selectionées
New Brunswick Museum | Musée du Nouveau-
 Brunswick
Beaverbrook Art Gallery | Galerie d'art Beaverbrook
New Brunswick Art Bank | Banque d'œuvres d'art du
 Nouveau-Brunswick
Mount Allison University | Université Mount Allison
Galerie d'art Louise-et-Reuben-Cohen, Université de
 Moncton
The Confederation Centre Art Gallery | Le Musée d'art
 du Centre de la Confédération
Irving Oil Limited
McCain Foods Limited
His Royal Highness, Prince Andrew, Duke of York | Son
 Altesse Royale le prince Andrew, duc d'York

McKay's career, *Watching the Sun Come Out*, sets the tone for many of his ongoing artistic concerns. The well-conceived pictorial space establishes an austere but tranquil focal point for contemplation. Its silence evokes an unseen human presence and its simplicity brings to mind an awareness of common practices. In this instance, how many untold garage walls are bedecked with memorials to automated occupants? A preparatory drawing for this work entitled *Two Car Family* adds a significant consideration to its cultural framework as well. Amidst our routine of ordinary events and daily customs, we are beckoned to wonder at the circumstances that led to this image - its creation and ultimately, its many meanings.

PJL

1976, donne la tonalité de bien des préoccupations artistiques qui seront les siennes. L'espace pictural bien défini permet de contempler l'œuvre d'un point focal austère, mais serein. La tranquillité de l'œuvre évoque une présence humaine invisible et sa simplicité rappelle des activités courantes. On pourrait se demander combien de murs de garages sont ornés de vestiges commémoratifs d'anciens occupants automobiles! *Two Car Family*, un dessin préparatoire pour cette œuvre, ajoute par ailleurs un point de vue significatif à son cadre culturel. Par l'entremise d'événements ordinaires et d'activités journalières, nous sommes invités à réfléchir aux circonstances qui ont abouti à la création de cette image et, en fin de compte, à ses nombreuses significations.

PJL

opposite | ci-contre :
David McKay
Watching the Sun Come Out, 1976
acrylic on Masonite | acrylique sur Masonite
56 x 71 cm
Purchased from the artist | Achetée de l'artiste, 1976 (1976.127)
Collection: New Brunswick Museum | Musée du Nouveau-Brunswick

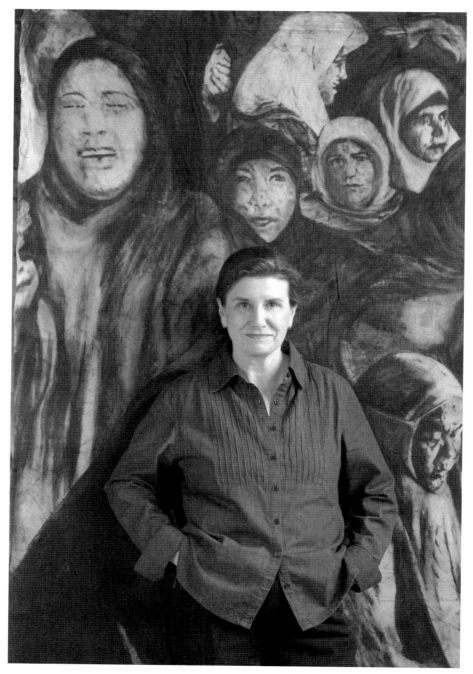

Ghislaine McLaughlin, 2001

GHISLAINE McLAUGHLIN

Née en 1949 à Montréal [Longueuil], au Québec | Born in 1949 in Montreal [Longueuil], Quebec

Ghislaine McLaughlin vit au Nouveau-Brunswick depuis 1983. Elle est titulaire d'un baccalauréat en arts visuels de l'Université de Moncton. De 1990 à 1993, elle a géré sa galerie, McLaughlin Objets d'Art, puis a été directrice de la Galerie Sans Nom pendant deux années. Elle a aussi été membre fondatrice de la Galerie 12. Elle a exposé partout dans l'est du Canada ainsi qu'en France et ses œuvres se retrouvent dans de nombreuses collections publiques, dont celles de la Banque d'œuvres d'art du Conseil des Arts du Canada, de la Galerie d'art Beaverbrook, du Musée du Nouveau-Brunswick et de l'Université de Moncton.

L'art de Ghislaine McLaughlin est intensément personnel. Il donne souvent une « parole » visuelle aux victimes d'une oppression ou d'une répression. En tant qu'artiste, Ghislaine McLaughlin se préoccupe beaucoup du besoin de communiquer. Dans son catalogue pour l'exposition *Melisma*, elle parle de « [...] la difficulté de s'exprimer, de communiquer clairement et de se sentir compris qui est à la base même de ce travail ». Cette idée transparaît clairement à travers la personne, l'artiste visuelle, et à travers son œuvre, quand elle parle des rôles des hommes et des femmes dans la société. Elle analyse d'ailleurs la façon dont les rôles ont souvent été fixés dans la société et reconnaît les difficultés qu'on rencontre lorsqu'on veut dénoncer cette situation.

L'utilisation d'images frappantes, parfois discordantes, ainsi que de matériaux peu orthodoxes, est très caractéristique de son style. Sa propension à peindre

Ghislaine McLaughlin has lived in New Brunswick since 1983. She received her Bachelor of Visual Arts degree from l'Université de Moncton and operated her own gallery, McLaughlin Objets d'Art, from 1990 until 1993. Following this, she was the director of Galerie Sans Nom for two years and was a founding member of Galerie 12. She has exhibited throughout eastern Canada as well as in France. Her work is represented in numerous public collections, including the Canada Council Art Bank, the Beaverbrook Art Gallery, the New Brunswick Museum and l'Université de Moncton.

Ghislaine McLaughlin makes art that is intensely personal. It is work that often gives visual voice to the oppressed and to the repressed. As an artist McLaughlin has been quite preoccupied with need for communication. In her catalogue for the exhibition *Melisma* she has been quoted as saying, "...the difficulty of expression, of communicating clearly, of feeling understood, is very much at the root of this work." This is evident as she speaks for herself as a visual artist, and evident through her work as she speaks of the roles of women and men in society. Her work has examined the way in which roles within society have often been fixed, and recognizes the difficulties encountered in speaking against this.

The use of striking, at times jarring, images, as well as the reliance on unorthodox materials, is highly characteristic of her work. Her inclination to paint on sheets of rusted metal has resulted in images of women

Ghislaine McLaughlin
Muselière I, **2001**
techniques mixtes sur métal | mixed media on metal
41 x 39 cm
Achat rendu possible grâce au soutien financier du programme d'aide aux acquisitions du Conseil des Arts du Canada et un subvention de la Fondation James Venner Russell | Purchased with the support of the Canada Council for the Arts Acquisition Assistance program and a grant from the James Venner Russell Foundation, 2002 (2002.30.1)
Collection: Musée du Nouveau-Brunswick | New Brunswick Museum

Ghislaine McLaughlin
Cantabile, 1998
techniques mixtes sur toile | mixed media on canvas
114 x 99 cm
Collection de l'artiste | Collection of the artist

2005 *Canvas & Metal* (en solo | solo), Peter Buckland Gallery
2003 *Atlantic Canadian Artists: A Selection II*, Galerie d'art Beaverbrook | Beaverbrook Art Gallery
2001 *Fathom Four – The Seventh Wave*, Deep See Visual Arts Festival, Saint John
Obsession: Peter Buckland Gallery
2001 *Melisma* (en solo | solo), Centre d'art de l'Université du Nouveau-Brunswick | University of New Brunswick Art Centre et | and Galerie Sans Nom, Moncton
1999-2000 *Dialogue* (collective | groupe), Musée du Nouveau-Brunswick | New Brunswick Museum
1997 *Bagatelle*, Struts Gallery, Sackville
1996 *Quinze x quinze*, Galerie Sans Nom, Moncton
1995 *Images of Our Time and Place*, Galerie d'art Beaverbrook | Beaverbrook Art Gallery
1992 *Warship-Worship* (en solo | solo), Gallery Connexion, Fredericton

Collections selectionées | Selected Collections
Musée du Nouveau-Brunswick | New Brunswick Museum
Banque d'œuvres d'art du Nouveau-Brunswick | New Brunswick Art Bank
Galerie d'art Louise-et-Reuben-Cohen de l'Université de Moncton
Galerie d'art Beaverbrook | Beaverbrook Art Gallery
Fédération des caisses populaires acadiennes
Banque d'œuvres d'art du Conseil des Arts du Canada | Canada Council Art Bank

and of animals that are quite disturbing, yet remarkably beautiful. The metaphoric quality of her paintings of dogs, as in the work, *La voix de sa maîtresse II*, has allowed McLaughlin to address one of her central issues, the suppressed voice, the voice from within that struggles to be released.

PB

sur des feuilles de métal rouillé a donné des images de femmes et d'animaux très perturbantes, et pourtant remarquablement belles. La qualité métaphorique de ses portraits de chiens, comme dans la peinture *La voix de sa maîtresse II*, lui a permis de traiter l'une de ses principales préoccupations, l'étouffement de la voix, celle qui vient de l'intérieur et qui lutte pour se faire entendre.

PB

Ghislaine McLaughlin
La voix de sa maîtresse II, 1999
huile sur métal | oil on metal
128 x 97 cm
Collection de l'artiste | Collection of the artist

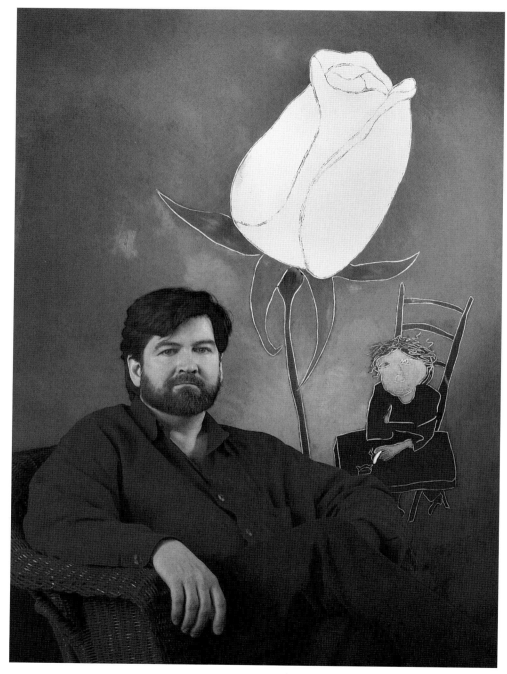

Raymond Martin, 2002

RAYMOND MARTIN

Né en 1958 à Lac-à-la-Croix, au Québec | Born in 1958 at Lac-à-la-Croix, Quebec

Raymond Martin est né dans la région du lac Saint-Jean, au Québec. Il vit à Moncton depuis 25 ans. Il a obtenu son baccalauréat en psychologie à l'Université d'Ottawa en 1980 et sa maîtrise ès arts en psychologie à l'Université de Moncton en 1986. S'il a suivi des ateliers de peinture et de gravure, Raymond Martin est essentiellement autodidacte. Du fait de leur clin d'œil à un style qu'on pourrait qualifier de néo-populaire, ses peintures ont été apparentées à celles d'autres artistes de la région, comme Yvon Gallant et Francis Coutellier. Il est certain que Raymond Martin partage avec ces artistes un penchant pour le primitif et une passion pour la couleur, mais il faut regarder sous les qualités de surface de ses œuvres pour explorer les profondeurs psychologiques de ses narrations.

Raymond Martin est un peintre narratif; il a des histoires à raconter. Celles que content ses toiles évoquent des situations particulières qui se produisent dans la vie quotidienne. Ce qui frappe dans ses peintures, c'est que la vie ordinaire ne l'est jamais. L'artiste prend l'ordinaire et l'humble et leur confère une importance. Ses peintures explorent la condition humaine ainsi que les relations existant entre les humains et la nature.

Dans l'œuvre *Les fleurs à Bobak*, le monde naturel expose son côté cyclique. La lune, les champs, la plante à fleurs et le vol de l'oiseau font allusion aux cycles quotidiens et saisonniers du monde naturel. Les tailles relatives de la maison et du personnage indiquent une préférence pour le symbolisme plutôt que pour le réalisme. Les dessins stylisés, comme celui de la lune,

Raymond Martin was born in the Lac Saint-Jean region of Quebec. Moncton has been home for twenty-five years. He received his BA in Psychology from the University of Ottawa (1980) and his MAPS from the Université de Moncton (1986). With the exception of workshops in painting and printmaking, Raymond Martin is essentially self-taught. His paintings have been linked to those of others from the region such as Yvon Gallant and Francis Coutellier, with their apparent nod to what has been referred to as neo-folk. To be certain he shares with these artists a fondness for the primitive and a passion for colour, but one must look beneath these surface qualities to explore the psychological depths found within his narratives.

Raymond Martin has stories to tell. The narratives on his canvas are about the remarkable instances of everyday occurrence. What strikes the viewer is that ordinary life is never ordinary. Martin's paintings take the ordinary, the humble, and infuse them with importance. His paintings explore the human condition as well as the relationships that exist between humans and the world of nature.

In *Les fleurs à Bobak* the natural world plays out its cyclical nature. The moon, the agricultural fields, the flowering plant and the flight of the bird reference the daily cycles and the seasonal cycles within the natural world. The relative sizes of the house and the figure indicate a preference for the symbolic over the realistic. The stylized patterns, such as seen in the moon, are an indication of the artist's sense of the inner life of things.

Raymond Martin
Le fond du coffre à jouet, 2007
huile sur toile | oil on canvas
76 x 102 cm
Collection de l'artiste | Collection of the artist

2007 (en solo | solo), Andrew and Laura McCain Art Gallery, Florenceville (Nouveau-Brunswick)
2007 Festival des arts visuels en Atlantique, Caraquet, New Brunswick (Nouveau-Brunswick)
2007 *Exposition de Raymond Martin*, Galerie 12, Moncton
2006 (en solo | solo), Winsor Gallery, Vancouver British Columbia (Colombie-Britannique)
2002 *Paintings*, Studio 21, Halifax
2001 *Peintures récentes*, Galerie Colline, Edmundston, New Brunswick (Nouveau-Brunswick)
1996, 1998-2000, 2002, 2005, 2008-2009 (en solo | solo), Galerie 12, Moncton
1993 Galerie Colline, Edmundston, New Brunswick (Nouveau-Brunswick)
1993 (en solo | solo), Struts Gallery, Sackville
1992 Studio 21, Halifax
1990 Langage Plus, Alma (Québec)
1985 *La Ruée vers l'Art*, Galerie Sans Nom, Moncton

Raymond Martin
Le chien à bord, 2006
huile sur toile | oil on canvas
76 x 102 cm
Private collection | Collection privée

Collections selectionées | Selected Collections
Beaverbrook Art Gallery | Galerie d'art Beaverbrook
Galerie d'art Louise-et-Reuben-Cohen de l'Université
 de Moncton
New Brunswick Art Bank | Banque d'œuvres d'art du
 Nouveau-Brunswick
Art Gallery of Nova Scotia
Canada Council Art Bank | Banque d'œuvres d'art
 du Conseil des Arts du Canada
Department of Foreign Affairs & International
 Trade | Ministère des Affaires étrangères et du
 Commerce international

traduisent le sens que possède l'artiste de la vie intérieure des choses. Raymond Martin semble fasciné par ces motifs qui sont souvent profondément ancrés dans le monde naturel.

Les peintures de Raymond Martin distillent une douceur. Elles sont le reflet de la personnalité d'un artiste qui tient à ses sujets et au monde autour de lui.

PB

Martin appears to be fascinated by these patterns that are often deeply imbedded within the natural world.

Raymond Martin's paintings exude a gentle quality. His art reflects a painter who cares deeply about his subjects and about the world around him.

PB

Raymond Martin
Les fleurs à Bobak, 1987
huile sur toile | oil on canvas
76 x 102 cm
Collection de l'artiste | Collection of the artist

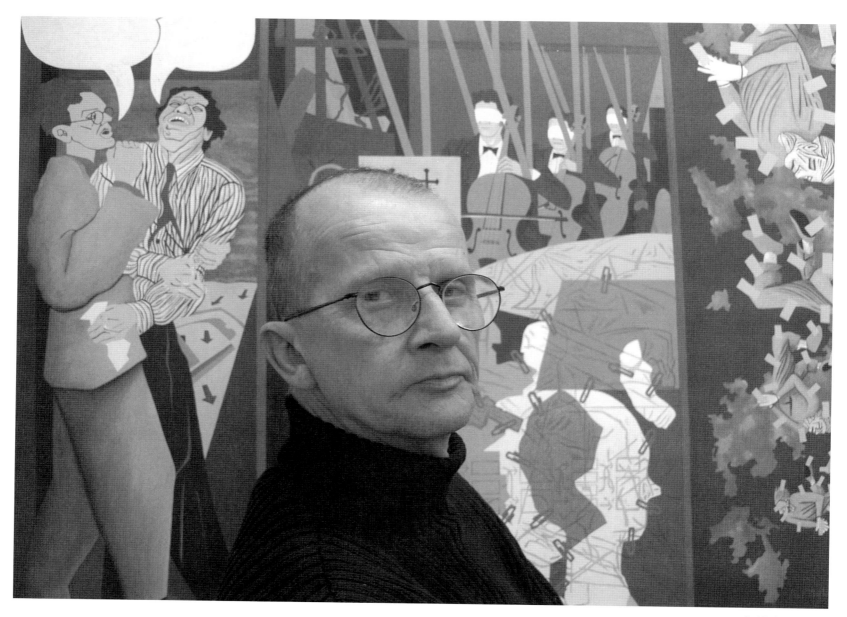

Paul Mathieson, 2002

PAUL MATHIESON

Born in 1949 in Newcastle-Upon-Tyne, England | Né en 1949 à Newcastle-Upon-Tyne, en Angleterre

Paul Mathieson was born in England, and received his formal education there, a Bachelor of Fine Art and a Master of Fine Art with an emphasis on art education. In 1975, Paul and his wife Vicki moved to Canada, where he began his career as an art teacher in the New Brunswick school system. As a full-time teacher, Mathieson, nevertheless, maintained a working studio from the beginning. His first solo exhibition came in 1982 at Windrush Galleries in Saint John, thus launching his career as a painter whose carefully crafted canvases are rife with rich narrative and social commentary. Since that first exhibition he has continued to exhibit extensively in the Maritimes and in Montreal.

A New Brunswick painter by choice, Mathieson has never fallen under the influence of Maritime realism, pursuing his own very distinct path, influenced by twentieth-century painters such as R.B. Kitaj and David Hockney. His canvases, the amalgam of complex composition, masterful use of colour and well-controlled tonal gradations, present ambiguous yet powerful narratives. The carefully contrived social situations, combined with the various iconic references to popular culture, speak to the realities of contemporary life. Mathieson's visual vocabulary takes the viewer to places that are darkly humorous, yet the paintings are informed by an underlying sense of humanity.

The 1989 canvas, *Like the Spanish City*, is typical of Mathieson's painted world. The carefully divided canvas adds to the uncertainty and tension within the narrative. The figure on the right seems to be in control, yet his mind appears to be elsewhere. Meanwhile

Paul Mathieson fait ses études en Angleterre, où il obtient un baccalauréat en beaux-arts, puis une maîtrise dans la même discipline avec spécialisation en éducation artistique. En 1975, il déménage avec sa femme Vicki au Canada, où il entreprend sa carrière de professeur d'art dans le système scolaire du Nouveau-Brunswick. Bien qu'il enseigne à temps plein, il a un studio de travail dès le début. Sa première exposition en solo, qui a lieu en 1982 à Windrush Galleries, à Saint John, donne le coup d'envoi à sa carrière de peintre. Dans ses toiles réalisées avec la plus grande minutie, la critique sociale et la dimension narrative sont omniprésentes. Depuis sa première exposition, il a participé à un nombre considérable d'expositions dans les Maritimes et à Montréal.

Paul Mathieson, qui a choisi d'œuvrer comme artiste peintre au Nouveau-Brunswick, ne s'est pourtant jamais laissé influencer par le réalisme des Maritimes et il a poursuivi un parcours distinctif, influencé par des peintres du XXᵉ siècle, notamment R.B. Kitaj et David Hockney. Ses toiles — qui allient une composition complexe, une utilisation magistrale de la couleur et une gradation bien maîtrisée des tons — comportent une dimension narrative ambiguë, et pourtant forte. Les situations sociales soigneusement élaborées, combinées aux références iconiques à la culture populaire, évoquent des réalités de la vie contemporaine. Même si, en se servant de son vocabulaire visuel, l'artiste transporte l'observateur dans des univers où règne un humour sombre, il n'en demeure pas moins que ses peintures sont dotées d'une humanité perceptible.

Like the Spanish City, qui date de 1989, est typique

Paul Mathieson
The Changing Room, 2008
acrylic on canvas | acrylique sur toile
82 x 107 cm
Private Collection | Collection privée

2008 *Notes From A Room* (solo | en solo), Peter Buckland Gallery, Saint John

2004 *Vision: Marion McCain Atlantic Art Exhibition | Exposition d'art atlantique Marion McCain*

2002 *It Was Twenty Years Ago Today* (solo | en solo), Peter Buckland Gallery

2000 *Artists in a Floating World: Marion McCain Atlantic Art Exhibition | Des artistes dans un monde flottant : Exposition d'art atlantique Marion McCain*

1990 One of 12 Canadian artists exhibiting at | un des douze artistes canadiens qui ont exposé à El Mes de la Cultura, Havana, Cuba | à La Havane (Cuba)

1986 (solo | en solo), Gallery 1667, Halifax

1985 *New Stories* (solo | en solo), New Brunswick Museum | Musée du Nouveau-Brunswick

1982 *Paintings* (solo | en solo), Windrush Galleries, Saint John

de l'univers peint de Paul Mathieson. La division minutieuse de cette toile renforce l'incertitude et la tension qui se dégagent de la narration. Le personnage à droite a l'air d'être maître de la situation, et pourtant, son esprit semble être ailleurs. Quant au personnage principal à gauche, on voit qu'il est aveugle au monde qui l'entoure. Cette jeune fille a-t-elle choisi d'être dans cet état, ou celui-ci est-il dû à des circonstances indépendantes de sa volonté? Quoi qu'il en soit, on est conscient de son isolement. L'artiste veut nous amener à réfléchir sur la condition humaine.

PB

Paul Mathieson
Board Games, 2005
acrylic on canvas | acrylique sur toile
91 x 122 cm
Collection of | Collection de Judth Mackin and | et Robert Moore

Selected Collections | Collections selectionées
Beaverbrook Art Gallery | Galerie d'art Beaverbrook
Provinceof New Brunswick | Gouvernement du
 Nouveau-Brunswick
New Brunswick Art Bank | Banque d'œuvres d'art du
 Nouveau-Brunswick
University of New Brunswick, Saint John | Université du
 Nouveau-Brunswick à Saint John
University of New Brunswick Art Centre | Centre des arts
 de l'Université du Nouveau-Brunswick

the central figure on the left is apparently blind to the world around her. Has she chosen this state, or is this a result of things beyond her control? Either way the viewer is aware of her sense of alienation. Mathieson asks us to consider the human condition.

PB

opposite | ci-contre:
Paul Mathieson
Like the Spanish City, 1989
acrylic on canvas | acrylique sur toile
102 x 122 cm
Collection of the artist | Collection de l'artiste

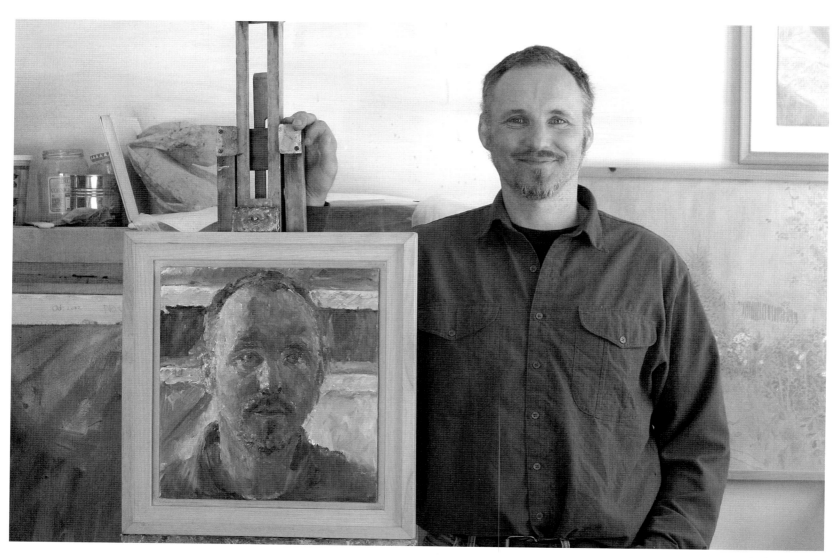

Stephen May, 2002

STEPHEN MAY

Born in 1957 in Témiscaming, Quebec | Né en 1957 à Témiscaming, au Québec

Stephen May's visual art training began in the photographic arts program at Ryerson University followed by four years study in the Department of Fine Arts at Mount Allison University from where he graduated in 1983. After an eight month study tour through Europe viewing masterworks in great collections, May settled in Fredericton, New Brunswick, where he divided his time among a young family, building props for Theatre New Brunswick and painting. A Canada Council for the Arts grant in 1992 allowed him to devote his energies to painting for a year and since 1996 he has been painting on a full-time basis. May counts among his inspirations the work of nineteenth-century French artists, Édouard Manet and Paul Cézanne, whose paintings were profoundly influential in changing the direction of Western art.

Stephen May has a masterful technique and his works are alive with painterly light. His bold and confident brushstrokes capture an expressive, and carefully observed, equivalent to reality. His painting is an empathetic chronicle of what he sees — it is authentic and unaffected. Its relevance is embedded in a careful consideration of the importance of many aspects of daily life and the decision to make these ordinary observations into extraordinary revelations.

His painting, *Half a Man*, is a brilliant commentary on perceptions. Not only is it aptly descriptive of the subject from a physical perspective but its psychological viewpoint is compelling as well. It immerses us in a complex dialogue of judgment, doubt, realization and acceptance. Not only is it a self-portrait but *Half a Man*

Stephen May commence sa formation en arts visuels au programme d'arts photographiques de l'Université Ryerson. Il étudie ensuite quatre années au Département des beaux-arts de l'Université Mount Allison et en sort diplômé en 1983. Après un voyage d'études de huit mois en Europe où il voit les chefs-d'œuvre des grandes collections, il s'installe à Fredericton, au Nouveau-Brunswick. Il partage son temps entre sa jeune famille, la création d'accessoires pour Theatre New Brunswick et la peinture. En 1992, une bourse du Conseil des Arts du Canada lui permet, pendant une année, de consacrer toute son énergie à la peinture. Depuis 1996, il peint à temps complet. Stephen May s'inspire notamment d'artistes français du XIXᵉ siècle, Édouard Manet et Paul Cézanne, dont les œuvres ont profondément influencé l'orientation de l'art occidental.

Stephen May possède une technique magistrale et ses œuvres prennent vie sous une lumière picturale. Ses coups de pinceau vifs et assurés capturent un équivalent expressif et soigneusement observé de la réalité. Sa peinture — une chronique empathique de ce qu'il voit — est authentique et toute simple. Sa signification réside dans le fait que l'artiste examine minutieusement l'importance des nombreux aspects de la vie quotidienne et dans sa décision de faire de ces observations ordinaires des révélations extraordinaires.

Sa peinture *Half a Man* est un commentaire brillant des perceptions. Elle livre avec justesse une description du sujet non seulement d'une perspective physique, mais aussi d'un fascinant point de vue psychologique. Cette œuvre nous plonge dans un dialogue complexe sur le

Stephen May
Backyard Late Afternoon Sun, 2005
oil on canvas | huile sur toile
56 x 60 cm
Collection of | Collection de Barb Kennedy

Stephen May
Glass Bowl with Apples, **2008**
oil on canvas | huile sur toile
98 x 102 cm
Private collection | Collection privée

2007 Miller Brittain Award for Excellence in the Visual
 Arts | Prix Miller Brittain pour l'excellence dans
 les arts visuels
2006 *Stephen May: Embodiments* (solo | en solo),
 Beaverbrook Art Gallery | Galerie d'art
 Beaverbrook
2002 *New Brunswick Art Bank Acquisitions | Acquisitions
 de la Banque d'œuvres d'art du Nouveau-
 Brunswick* (touring group | exposition collective
 itinérante)
2001 *Stephen May* (solo | en solo), Aitken Bicentennial
 Exhibition Centre, Saint John
1999 *Image and Maker: Canadian Portraits*
 (group | exposition collective), Beaverbrook Art
 Gallery | Galerie d'art Beaverbrook
1996 *Anecdotes and Enigmas, Marion McCain Atlantic
 Art Exhibition | Anecdotes et énigmes: Exposition
 d'art atlantique Marion McCain*
1992 Canada Council for the Arts "B" Grant | Bourse
 « B » du Conseil des Arts du Canada

Selected Collections | Collections selectionées
Beaverbrook Art Gallery | Galerie d'art Beaverbrook
New Brunswick Art Bank | Banque d'œuvres d'art du
 Nouveau-Brunswick
Canada Council Art Bank | Banque d'œuvres d'art du
 Conseil des Arts du Canada
Department of Foreign Affairs | Ministère des Affaires
 étrangères
Galerie d'art Louise-et-Reuben-Cohen, Université de
 Moncton

is also about the painter's job. It is about the physical and intellectual act of painting as well as about evidence and the responsible communication of experience and intuition.

PJL

jugement, le doute, la réalisation et l'acceptation. *Half a Man* n'est pas seulement un autoportrait. C'est aussi une description du travail du peintre — l'acte intellectuel et physique — ainsi qu'un témoignage et une communication responsable de l'expérience et de l'intuition.

PJL

Stephen May
Half a Man, 1990
oil on canvas | huile sur toile
170 x 122 cm
Collection of the artist | Collection de l'artiste

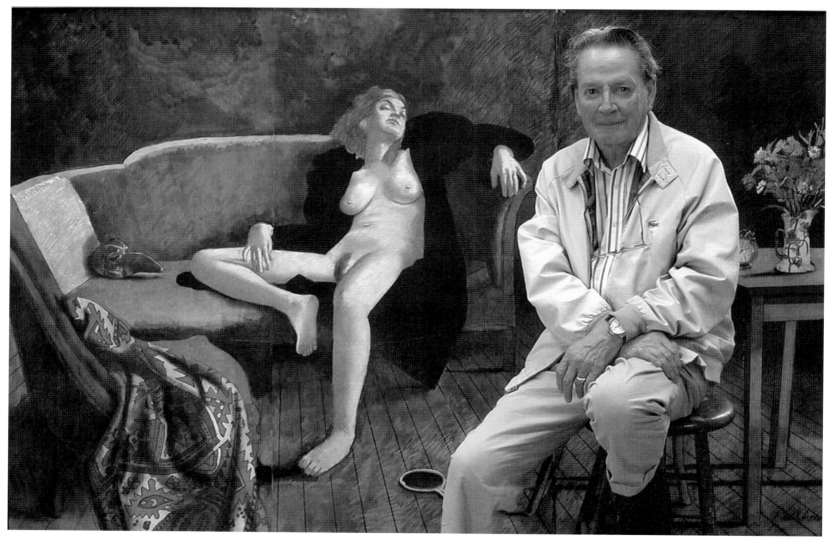

Fred Ross, 2003

FRED ROSS, RCA | Académie royale des arts du Canada

Born in 1927 in Saint John, New Brunswick | Né en 1927 à Saint John, au Nouveau-Brunswick

Fred Ross' contributions to New Brunswick's art community span more than sixty-five years. His early artistic training was under the tutelage of Violet Amy Gillett and Ted Campbell at the Saint John Vocational School in the mid-1940s. After completing two major mural projects, Ross was able to travel to Mexico to view the work of other muralists. Unable to obtain significant commissions for large-scale works, he turned to the work of Renaissance masters for inspiration and in 1953 travelled to Italy to study their work. Upon his return he taught in the art department of Saint John Vocational school until 1970 when he retired to paint full time.

A significant component of Ross' figurative work in the 1960s and 1970s explored the relationship among artist, subject and viewer and his work showed an affinity with Balthus (Balthasar Klossowski). In the 1980s, Ross concentrated his efforts on the still-life, making use of objects to symbolize the figure. During this time he also had the opportunity to revisit the tradition of larger-scale work and completed a commemorative mural for the Bicentennial of the founding of the city of Saint John. Fred Ross continues to live and work in his home town.

Bathed in a soft and clear light, Fred Ross' painting, *Still Life with Pointe Shoes*, is filled with allusions. There is a complex language superimposed on the obvious representation of objects in this image. These items can be interpreted as representations of masculinity and femininity or they may even refer to particular individuals. Ross' fascination with the exotic patterning of the

L'apport de Fred Ross à la communauté artistique du Nouveau-Brunswick s'étend sur plus de 65 années. Sa formation artistique initiale se fait au milieu des années 1940, sous le tutorat de Violet Amy Gillett et de Ted Campbell, à la Saint John Vocational School. Après avoir réalisé deux importants projets de murales, Fred Ross est en mesure d'aller au Mexique pour voir le travail d'autres muralistes. Ne pouvant obtenir des commandes pour des projets à grande échelle, il cherche l'inspiration auprès des maîtres de la Renaissance et, en 1953, se rend en Italie pour étudier leur travail. À son retour, il enseigne au Département des arts de la Saint John Vocational School et ce, jusqu'en 1970, année où il prend sa retraite pour se consacrer entièrement à la peinture.

Dans les années 1960 et 1970, l'analyse de la relation entre l'artiste, le sujet et l'observateur constitue une part importante du travail figuratif de Fred Ross, dont l'œuvre présente d'ailleurs des ressemblances avec celle de Balthus (Balthasar Klossowski). Dans les années 1980, Fred Ross se concentre davantage sur la nature morte, se servant d'objets pour symboliser le sujet. À la même époque, il saisit une occasion de réexaminer la tradition de l'œuvre d'art à grande échelle et réalise une murale commémorative pour le bicentenaire de la fondation de la Ville de Saint John. Fred Ross vit et travaille toujours dans sa ville d'origine.

Baignée d'une lumière douce et claire, la peinture de Fred Ross *Still Life with Pointe Shoes* est remplie d'allusions. Un langage complexe se superpose à la représentation évidente des objets de cette image. En

Fred Ross
The Blue Couch, 2006
acrylic with pastel and collage on paper | acrylique avec pastelet collage sur papier
137 x 112 cm
Collection of the artist | Collection de l'artiste

2008 awarded the Order of New Brunswick | Ordre du Nouveau-Brunswick

2004 became a member of the Order of Canada | Ordre du Canada

1999 granted Freedom of the City of Saint John | Droit de cité de la Ville de Saint John

1993 *Fred Ross: A Timeless Humanism* (solo exhibition and monograph | exposition en solo et monographie), Beaverbrook Art Gallery | Galerie d'art Beaverbrook

1990 elected to the Royal Canadian Academy of Art | Élu à l'Académie royale des arts du Canada

1986 Honorary Doctorate/Doctorat honorifique, University of New Brunswick Saint John | Université du Nouveau-Brunswick à Saint John

1977 *Arts Sacra* (group | exposition collective), St. Mary's University Art Gallery | galerie d'art de l'Université St. Mary's, Halifax

1970 Price Fine Art Award | Prix Price Fine Art

Fred Ross
Portrait of Marney Isaac, 1991
mixed media on paper | techniques mixtes sur papier
43 x 35 cm
Private Collection | Collection privée

Selected Collections | Collections selectionées
New Brunswick Museum | Musée du Nouveau-
 Brunswick
Beaverbrook Art Gallery | Galerie d'art Beaverbrook
Owens Art Gallery
University of New Brunswick Art Centre | Centre d'art
 de l'Université du Nouveau-Brunswick
New Brunswick Art Bank | Banque d'œuvres d'art du
 Nouveau-Brunswick
National Gallery of Canada | Musée des beaux-arts
 du Canada
Art Gallery of Hamilton
Winnipeg Art Gallery
Kitchener-Waterloo Art Gallery
Robert McLaughlin Art Gallery
Edmonton Art Gallery

effet, ces objets peuvent être interprétés comme des emblèmes de la masculinité et de la féminité ou, même, se rapporter à certaines personnes en particulier. La fascination de l'artiste pour le motif exotique du tapis contraste avec le volume tridimensionnel et la froideur de la carafe et la souplesse des pointes. À l'aide d'un minimum de couleur, de ton et de forme, Fred Ross réussit une œuvre magistrale pleine de charme, de mystère et d'intemporalité.

PJL

rug is contrasted with the three-dimensional volume and coldness of the decanter and the soft smoothness of the pointe shoes. With a minimum of colour, tone and form, Ross has conjured a masterful work that is filled with charm, mystery and timelessness.

PJL

Fred Ross
Still Life with Pointe Shoes, 1989
acrylic, casein tempera and pastel on board | acrylique, tempera
 à la caséine et pastel sur carton
102 x 71 cm
Gift of | Don de Vivian Campbell, 1995 (1995.21)
Collection: New Brunswick Museum | Musée du Nouveau-
 Brunswick

127

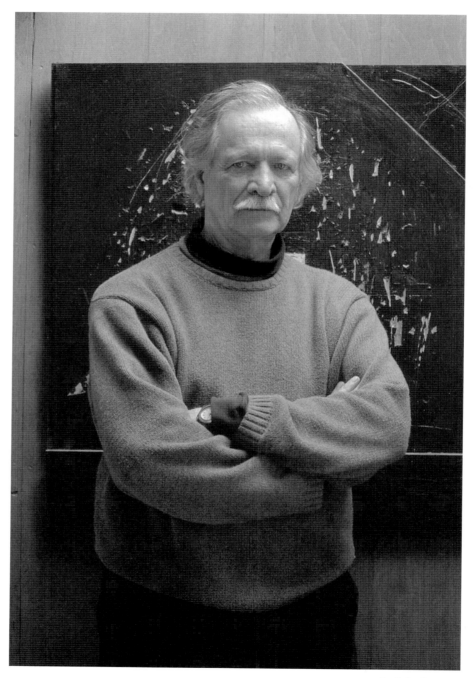

Roméo Savoie, 2001

ROMÉO SAVOIE, RCA | Académie royale des arts du Canada

Né en 1928 à Moncton au Nouveau-Brunswick | Born in 1928 in Moncton, New Brunswick

Après des études au Collège Saint-Joseph de Memramcook, au Nouveau-Brunswick, Roméo Savoie obtient en 1956 un baccalauréat en architecture à l'Université du Québec à Montréal. De 1959 à 1970, il travaille à la conception ou à la réalisation de près de 50 bâtiments au Nouveau-Brunswick, mais, en 1965, un voyage d'études en Europe éveille une passion latente pour la peinture. En novembre 1970, il commence deux années en France, où sa carrière de peintre démarre sérieusement. À son retour au Nouveau-Brunswick, il enseigne à temps partiel à l'Université de Moncton et participe activement à la création de la Galerie Sans Nom et de la Galerie 12.

Au cours des trois dernières décennies, Roméo Savoie a organisé plusieurs expositions importantes. Poète acclamé, l'artiste a aussi travaillé étroitement avec d'autres écrivains pour le théâtre acadien et a participé à des performances artistiques. Son investissement dans la communauté artistique a été aussi considérable que son influence de peintre actif sur deux générations d'artistes acadiens.

La technique de peinture évocatrice et éloquente de Roméo Savoie explore la texture, le trait, la forme et le symbole d'une manière non objective qui vise à séduire le spectateur et à encourager l'examen attentif. Au fur et à mesure de l'ajout de couches de matériaux et de gestes, ses peintures dégagent des déclarations impérieuses et cohésives. Leur invitante surface est texturée et dense, remplie de l'accumulation de gestes passés et de la présence de l'artiste en processus créatif. Amalgames

After his initial studies at the Collège Saint-Joseph in Memramcook, New Brunswick, Roméo Savioe, graduated in 1956 from the Université de Québec à Montreal with a Bachelor of Architecture. Between 1959 and 1970, he designed or worked on the construction of almost fifty buildings in New Brunswick but a 1965 study tour in Europe ignited a latent passion for painting. Beginning in November 1970 he spent almost two years in France where his career as a full-time painter began in earnest. Upon his return to New Brunswick Savoie taught part-time at the Université de Moncton and became actively involved in the establishment of the Galerie Sans Nom and Galerie 12.

Savoie has been involved in curating a number of important exhibitions during the past three decades. An acclaimed poet, Savoie, has worked closely with other writers in aspects of Acadian theatre and he has participated in performance art. Not only has his involvement within the cultural community been extensive but his example as an active painter has also had an immense influence on two generations of Acadian artists.

Savoie's eloquent and evocative painting technique explores texture, line, form and symbol in a non-objective style that is intended to engage the viewer and encourage close examination. As they grow in successive layers of materials and gestures, his paintings emerge as cohesive and commanding statements. The inviting quality of their surfaces is textured and dense, filled with the accumulation of past actions and the

2006　*Roméo Savoie: A Retrospective Exhibition*, Galerie d'art Beaverbrook | Beaverbrook Art Gallery

1999　Doctorat honorifique en arts visuels | Doctor Honoris Causa in Visual Arts, Université de Moncton

1998　Prix Éloizes Award

1998　Prix Strathbutler Award

1994　Prix Miller Brittain pour l'excellence dans les arts visuels | Miller Brittain Prize for Excellence in Visual Arts

1992　*Venezia: tableaux récents de Roméo Savoie* (en solo | solo), Maison de la culture Côte-des-Neiges, Montréal

1988　Maîtrise en beaux-arts | Master of Fine Arts, Université du Québec à Montréal

1982　*Great Acadian Fan* (en solo | solo)

1971-1972　*Roméo Savoie*, Centre culturel canadien | Canadian Cultural Centre, Paris

Collections selectionées | Selected Collections

Galerie d'art Louise-et-Reuben-Cohen, Université de Moncton

Musée du Nouveau-Brunswick | New Brunswick Museum

Galerie d'art Beaverbrook | Beaverbrook Art Gallery

Centre d'art de l'Université du Nouveau-Brunswick | University of New Brunswick Art Centre

Banque d'œuvres d'art du Nouveau-Brunswick | New Brunswick Art Bank

Musée d'art contemporain de Montréal

Musée national des beaux-arts du Québec, Québec

Centre culturel canadien | Canadian Cultural Centre, Paris

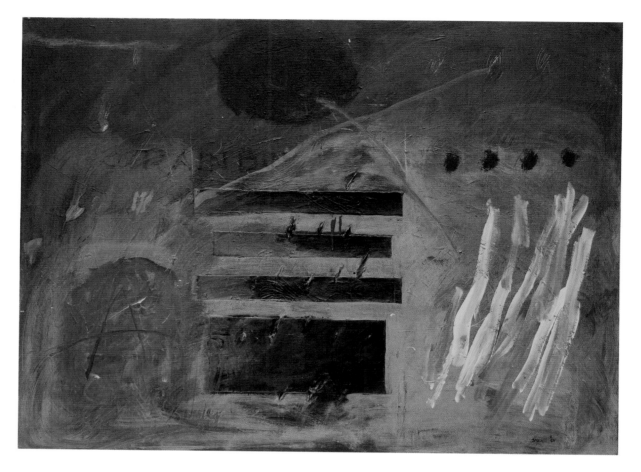

Romeo Savoie
Four Purple Dots, 2001
techniques mixtes sur toile | mixed media on canvas
91 x 122 cm
Collection Sheila Hugh Mackay des lauréats du Prix Strathbutler.
 Achat rendu possible grâce au soutien financier de la
 fondation Sheila Hugh Mackay Inc., et du programme d'aide
 aux acquisitions du Conseil des Arts du Canada | Sheila Hugh
 Mackay Collection of Strathbutler Award Winners, purchased
 with financial support of the Sheila Hugh Mackay Foundation
 Inc., and the Canada Council for the Arts Acquisition Assistance
 Program, 2007 (2007.27)
Collection: Musée du Nouveau-Brunswick | New Brunswick Museum

de son savoir et de son expérience, ses œuvres sont la preuve physique d'une expérimentation constante.

Roméo Savoie comprend le pouvoir de l'écrit. *Bateau gris*, sa toile de 1989, est sillonnée d'une superposition de texte-graffiti qui sont des notes sur des bouts de pensées et de méditations. Les peintures de l'artiste sont le produit d'un voyage fascinant rempli d'aventure, de curiosité et d'une quête constante de connaissance profonde.

PJL

artist's presence in the creative process. As amalgams of his knowledge and experience, his works are physical evidence of a constant experimentation.

Savoie understands the power of the written word. His 1989 canvas, *Bateau gris*, incorporates a graffiti-like overlay of text that are notations of partial thoughts and musings. Savoie's paintings are the product of a compelling journey that is filled with adventure, curiosity and a constant quest of insight.

PJL

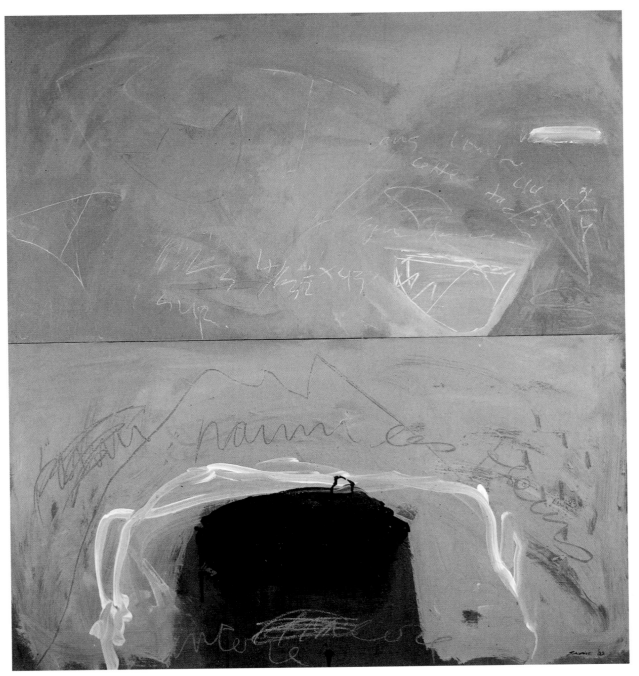

Romeo Savoie
Bateau Gris (Diptych), 1989
techniques mixtes sur toile | mixed media on canvas
122 x 122 cm
Collection de l'artiste | Collection of the artist

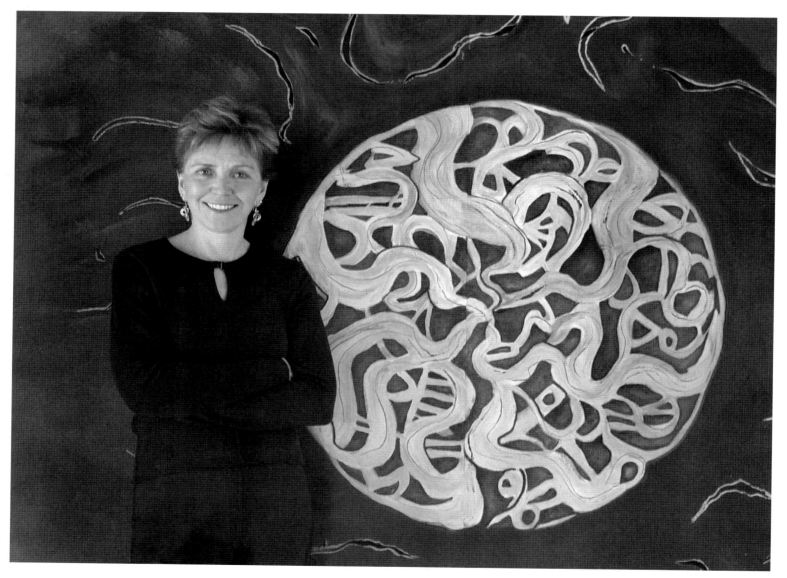

Nancy King Schofield, 2001

NANCY KING SCHOFIELD

Born in 1940 in Saint John, New Brunswick | Née en 1940 à Saint John, au Nouveau-Brunswick

Receiving her Bachelor of Fine Arts, with distinction, from Mount Allison University in 1991, Nancy King Schofield came late into her career as an artist. However, she quickly established herself as a serious artist within New Brunswick. Her work immediately struck a sympathetic chord within the francophone arts community of Moncton, exhibiting the sort of edgy experimentation associated with the artists coming out of the visual arts program at the Université de Moncton. She established a studio within the Aberdeen Cultural Centre, and joined Galerie 12, an artist-run centre that features work by many of the most significant artists working in the area.

Her early painting practice was influenced by her intaglio work as a student. She began to paint on wood surface and to carve into the surfaces, adding a further dimension to the work. Inspired by the strong textural quality in this work she also began to incorporate found objects into the work. Using discarded pieces of rusted metal, along with organic material, King Schofield explored the relationship between art and nature. Her work is strong, both intellectually and emotionally, pushing viewers to consider their own relationship with the environment.

One is struck by the spiritual quality that resides within much of her work. The work clearly points to her reverence for the natural world, without being overly didactic. In *Reliquiae II*, the incredible force of nature that constantly pushes to the surface is a strong element in her work, as is the oppositional force that

Nancy King Schofield
En ruine, 2009
mixed media on wood panel | techniques mixtes sur bois
Collection of the artist | Collection de l'artiste
Photo: Mathieu Léger

2007 *Double Identity* (with | avec Roméo Savoie), Ingrid Mueller Art + Concepts, Fredericton
2004 *Wood Collages* (solo | en solo), église de Barachois, Grand-Barachois
 Words, Rhymes, Rhythms (solo | en solo), Galerie 12, Aberdeen Cultural Centre | Centre culturel Aberdeen, Moncton
2003 *Passages* (solo | en solo), Peter Buckland Gallery, Saint John
2001 Atlantic Prize, Festival of Art Juried Competition | Prix de l'Atlantique, concours du Festival des arts visuels en Atlantique, Caraquet
2000 *Secrets on Surfaces* (solo | en solo), Galerie d'art de l'Université de Moncton
1998 *Fragments* (solo | en solo), CBC Mini-Galerie, Moncton
1995 *More Fragments* (solo | en solo), Struts Gallery, Sackville
1992 *Earth Fragments II* (solo | en solo)

Selected Collections | Collections selectionées
New Brunswick Museum | Musée du Nouveau-Brunswick
Beaverbrook Art Gallery | Galerie d'art Beaverbrook
Aberdeen Cultural Centre | Centre culturel Aberdeen, Moncton
University of New Brunswick Art Centre | Centre d'art de l'Université du Nouveau-Brunswick
Province of New Brunswick | Gouvernement du Nouveau-Brunswick
Galerie d'art Louise-et-Reuben-Cohen de l'Université de Moncton
Galerie Assomption, Place de l'Assomption, Moncton

Obtenant en 1991 son baccalauréat en beaux-arts avec distinction de l'Université Mount Allison, Nancy King Schofield entreprend sa carrière d'artiste sur le tard. Cependant, elle s'impose vite comme une artiste de qualité au Nouveau-Brunswick. Fruits du genre d'expérimentation audacieuse associée aux artistes qui ont suivi le programme d'arts visuels de l'Université de Moncton, ses œuvres reçoivent immédiatement un accueil favorable dans la communauté artistique

Nancy King Schofield
Hiding Series #1, 2004
mixed media on paper | techniques mixtes sur papier
57 x 76 cm
Collection of the artist | Collection de l'artiste

often results from human intervention. King Schofield is aware that the delicate balance that can exist between these two forces is one that is easily interrupted.

PB

francophone de Moncton. Elle met sur pied un studio au Centre culturel Aberdeen et devient membre de la Galerie 12, un centre géré par des artistes qui expose le travail de bon nombre des meilleurs artistes de la région.

Au début, la peinture de Nancy King Schofield est influencée par la taille-douce, qu'elle a pratiquée lorsqu'elle était étudiante. Ensuite, elle commence à peindre sur des surfaces de bois, qu'elle creuse aussi, ajoutant une autre dimension à son travail. Inspirée par la qualité texturale intéressante de ces créations, elle commence à y incorporer des objets. L'artiste explore la relation entre l'art et la nature en combinant l'utilisation de morceaux de métal rouillé mis au rebut et de matières biologiques. De ses œuvres émane une force intellectuelle et émotionnelle qui amène les observateurs à réfléchir sur leur propre relation avec l'environnement.

Une bonne partie des œuvres de Nancy King Schofield possèdent une qualité spirituelle frappante. Elles témoignent clairement de son profond respect pour la nature, sans être exagérément didactiques. Dans l'œuvre *Reliquiae II*, l'incroyable force de la nature qui revient constamment à la surface est un élément dominant dans ses créations, tout comme l'est la force opposée qui résulte souvent de l'intervention humaine. L'artiste est consciente que l'équilibre fragile entre ces deux forces peut être facilement perturbé.

PB

opposite | ci-contre:
Nancy King Schofield
Reliquiae II, 1998
mixed media on wood | techniques mixtes sur bois
124 x 146 cm
Purchased with the support of the Canada Council for the Arts Acquisition Assistance program and a grant from the James Venner Russell Foundation | Achat rendu possible grâce au soutien financier du programme d'aide aux acquisitions du Conseil des Arts du Canada et un subvention de la Fondation James Venner Russell, 2002 (2002.29)
Collection: New Brunswick Museum | Musée du Nouveau-Brunswick

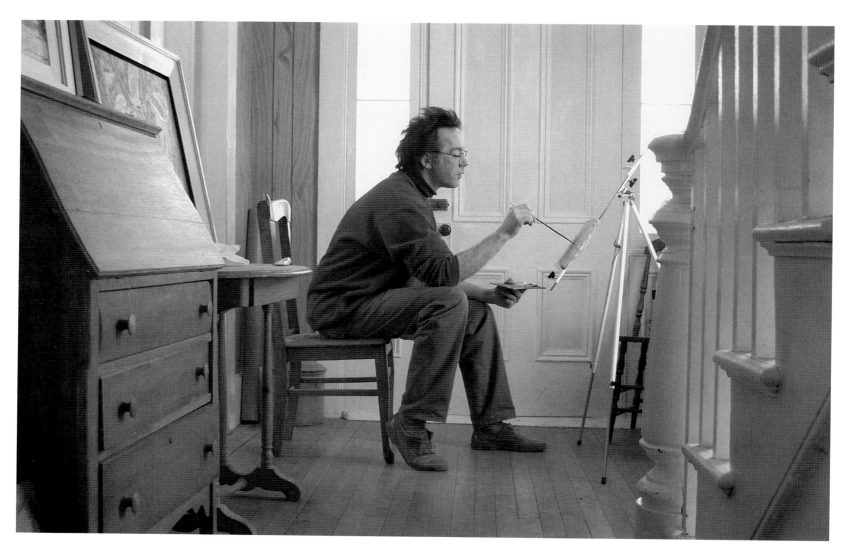

Stephen Scott, 2002

STEPHEN SCOTT

Born in 1952 in Saint John, New Brunswick | Né en 1952 à Saint John, Nouveau-Brunswick

Stephen Scott has called the Fredericton area home throughout most of his career in painting. After studying at the Ontario College of Art in the early 1970s, Stephen Scott received his Bachelor of Fine Arts from Mount Allison University in 1978. In 1998 he earned a Master of Arts degree in Art Therapy at Concordia University in Montreal. He traveled and did independent study in Belgium in 1980-1981 and in Sweden in 1991.

Stephen is a consummate painter. With heightened attention to detail, his canvases spring to life, a brilliant amalgam of light and texture. His figurative work pushes beyond the traditional bounds of naturalism to explore the emotional and psychological depths of his subject, and in so doing, courageously open a window upon the artist himself. His portraits and his landscapes are exquisitely rendered with deft handling of the materials and an intuitive grasp of subject that brings an emotional weight to the work.

Painting is simply Stephen Scott's way of exploring the world. Whether a landscape along the St. John River, a street scene in Berlin or a portrait, his is an attempt to discover something universal about us and the world which we inhabit. His act of painting is a kind of probing, a remarkable communion between subject and painter. Painting is an expressive act, using paint upon the surface of the canvas to get inside the subject.

Southside, is a remarkable portrait of downtown Fredericton. It is at once distanced from the subject, yet surprisingly intimate. The artist's chosen vantage point, his selection of winter and his brooding and

Stephen Scott a vécu dans la région de Fredericton pendant presque toute sa carrière de peintre. Après avoir étudié à l'Ontario College of Art au début des années 1970, il obtient en 1978 un baccalauréat en beaux-arts à l'Université Mount Allison. En 1998, il décroche une maîtrise en art-thérapie à l'Université Concordia, à Montréal. Il voyage et fait des études indépendantes en Belgique en 1980-1981, et en Suède en 1991.

Stephen Scott est un peintre accompli. Ses toiles, brillants amalgames de lumière et de texture, s'animent grâce à sa très grande attention au détail. Son travail figuratif repousse les limites traditionnelles du naturalisme pour explorer les profondeurs psychologiques et affectives du sujet, ouvrant ainsi courageusement une fenêtre sur lui-même, l'artiste. Ses portraits et ses paysages sont d'une grande finesse, du fait d'un traitement habile des matériaux et d'une compréhension intuitive du sujet qui donne un poids émotionnel à l'œuvre.

Pour Stephen Scott, la peinture est tout simplement un moyen d'explorer le monde. Qu'il ait peint un paysage en bordure du fleuve Saint-Jean, une scène de rue à Berlin ou un portrait, il a par son acte tenté de découvrir quelque chose d'universel sur nous et sur le monde que nous habitons. Chez lui, l'acte de peindre semble être une sorte de recherche poussée, une remarquable communion entre le sujet et le peintre. Peindre est un geste expressif et l'artiste se sert de la peinture appliquée sur la surface de la toile pour comprendre le sujet.

Southside est un portrait remarquable du centre-ville de Fredericton. L'œuvre saisit la ville à distance, tout en donnant une impression de proximité et de rapport

Stephen Scott
Hadrian on the Beach, 1995-1999
oil on canvas | huile sur toile
97 x 111 cm
Private collection | Collection privée

2008 *The Drawing Show*, Peter Buckland Gallery, Saint John

2006 *Works after Berlin* (solo | en solo), Gallery 78, Fredericton

2003-2005 Residency in | Résidence à Berlin, Germany (Allemagne)

2002 Portrait Commission « Elizabeth Parr Johnson », outgoing President of the University of New Brunswick | Commande du portrait d'Elizabeth Parr-Johnson, présidente sortante de l'Université du Nouveau-Brunswick

2000 *New Works* (solo | en solo), Gallery 78, Fredericton

1997 *The Therapists as Artists*, Galerie Isart, Montreal

1991 Brucebo Fine Arts Scholarship, Canadian Scandinavian Foundation for independent study in Sweden | Bourse d'études en beaux-arts Brucebo de la Fondation Canada-Scandinavie pour des études indépendantes en Suède

1980 Elizabeth Greenshields Foundation Award, independent study in Belgium | Subvention de la Fondation Elizabeth Greenshields, études indépendantes en Belgique

Stephen Scott
Thicket, 1994
oil on panel | huile sur panneau
31 x 41 cm
Gift of | Don de Leslie B. Marcus, 2004 (2004.9.5)
Collection: New Brunswick Museum | Musée du Nouveau-Brunswick

Selected Collections | Collections selectionées
New Brunswick Museum | Musée du Nouveau-Brunswick
Beaverbrook Art Gallery | Galerie d'art Beaverbrook
Owens Art Gallery
University of New Brunswick Art Centre | Centre d'art
 de l'Université du Nouveau-Brunswick
The Andrew and Laura McCain Art Gallery, Florenceville,
 New Brunswick (Nouveau-Brunswick)
Department of Defence | Ministère de la Défense,
 Gagetown, New Brunswick (Nouveau-Brunswick)
New Brunswick Art Bank | Banque d'œuvres d'art du
 Nouveau-Brunswick
Department of Sports and Recreation, Toronto
Glenbow Museum, Calgary, Alberta (Alberta)
Canada Council Art Bank | Banque d'œuvres d'art du
 Conseil des Arts du Canada
Department of Foreign Affairs | Ministère des Affaires
 étrangères, Ottawa

muted palette allow the viewer a very candid birds-eye view. It's as though this picturesque university town has been caught with its guard down. We see a community portrayed with a rather sullen countenance as it once again hunkers down for unforgiving winter. Scott's landscape works convey an emotional sense equal to that found in his portraits.

PB

d'intimité. Le point de vue qu'a choisi l'artiste et le fait d'avoir opté pour l'hiver et une palette maussade et sourde donnent à l'observateur une vue d'ensemble sans complaisance. C'est un peu comme si cette pittoresque ville universitaire avait été surprise la garde baissée, alors que, plutôt sombrement, elle s'apprête à s'enfoncer dans l'impitoyable hiver. On retrouve dans les paysages de Stephen Scott une émotion égale à celle de ses portraits.

PB

Stephen Scott
Southside, 1995-1999
oil on canvas | huile sur toile
91 x 122 cm
Private Collection | Collection privée

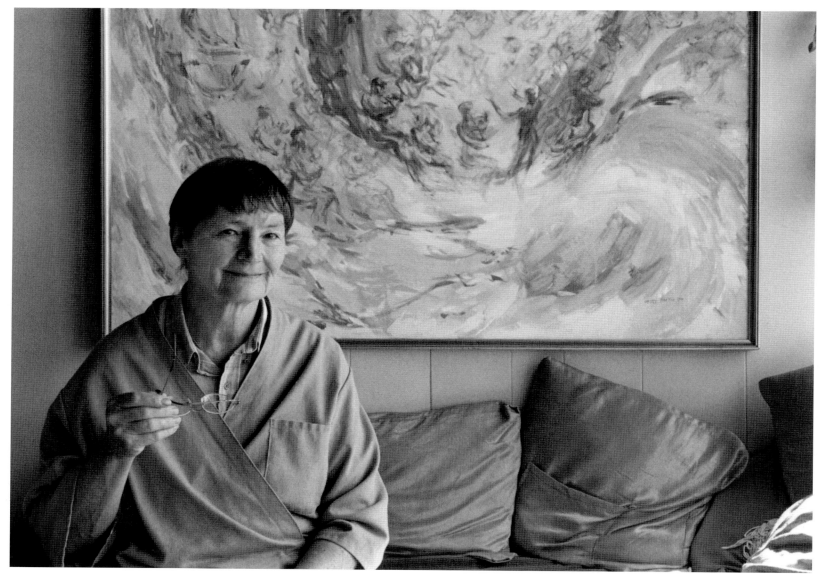

Peggy Smith, 2001

PEGGY SMITH

Born in 1935 in O'Leary, Prince Edward Island | Née en 1935 à O'Leary, à l'Île-du-Prince-Édouard

After some initial instruction with her mother and classes with Eleanor Lowe at Prince of Wales College on Prince Edward Island, Peggy Smith studied in the Fine Arts Department of Mount Allison University with Lawren P. Harris, Alex Colville and Ted Pulford. After her graduation in 1955 she moved to Toronto to pursue further education in Childhood Studies. Her marriage and the birth of two children kept her on the fringe of the bustling art world of late-1950s Toronto. After residing in England for five years and the birth of two more children, Smith returned to Canada and eventually settled in Saint John, New Brunswick. For the next fifteen years she painted part-time while she taught school, undertook art restoration and operated a daycare. Since 1981 she has painted on a full time basis.

Smith's repertoire includes landscape, still-life and portraiture. She has had a longstanding love and appreciation of music and this has resulted in a prodigious amount of individual and group studies of musicians engaged in practice and performance. One of her earliest successes, at the age of thirteen, was a prize for a painting of people dancing to music and her interest continued when she took the opportunity to sketch jazz musicians in popular after-hours clubs when living in Toronto. A grant in 1994 allowed Smith to travel to Ontario and Quebec where she further developed her approach to painting of entire orchestras. Smith's practice includes the grinding and mixing of her own pigments which permits her to achieve a purity of colour in her rendering of light.

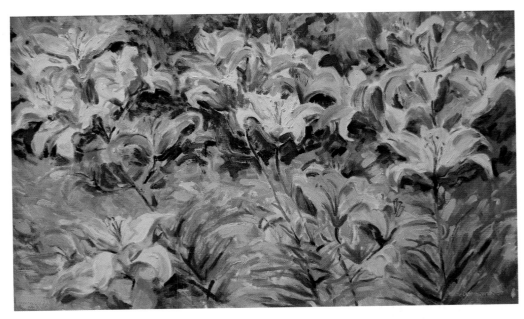

Peggy Smith
Consider the Lilies, 2001
oil on canvas | huile sur toile
56 x 91 cm
Gift of the artist | Don de l'artiste, 2008 (2008.16)
Collection: New Brunswick Museum | Musée du Nouveau-
 Brunswick

Après avoir reçu une formation de sa mère et suivi des cours d'Eleanor Lowe au Prince of Wales College à l'Île-du-Prince-Édouard, Peggy Smith étudie au Département des beaux-arts de l'Université Mount Allison auprès de Lawren P. Harris, d'Alex Colville et de Ted Pulford. Après l'obtention de son diplôme en 1955, elle déménage à Toronto pour suivre des études de l'enfance. Son mariage et la naissance de ses deux enfants la tiennent en marge du monde artistique mouvementé du Toronto de la fin des années 50. Après cinq années en Angleterre et la naissance de deux autres enfants, Peggy Smith revient au Canada et finit par s'installer à Saint John, au Nouveau-Brunswick. Pendant les 15 années qui suivent, elle peint à temps

Selected Collections | Collections selectionées
New Brunswick Museum | Musée du Nouveau-
 Brunswick
Owens Art Gallery
University of New Brunswick Art Centre | Centre d'art
 de l'Université du Nouveau-Brunswick
Saint John Art Centre (formerly | anciennement Aitken
 Bicentennial Exhibition Centre)
New Brunswick Art Bank | Banque d'œuvres d'art
 du Nouveau-Brunswick
Canada Council Art Bank | Banque d'œuvres d'art
 du Conseil des Arts du Canada
University of Prince Edward Island | Université de
 l'Île-du-Prince-Édouard

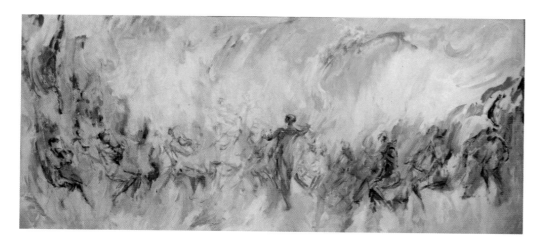

Peggy Smith

Italian Symphony, 1995
oil on canvas | huile sur toile
89 x 201 cm
Purchased with financial support of the Canada Council for the Arts
 Acquisition Assistance Program | Achat rendu possible grâce
 au soutien financier du programme d'aide aux acquisitions du
 Conseil des Arts du Canada, 1997 (1997.19)
Collection: New Brunswick Museum | Musée du Nouveau-
 Brunswick

Smith's 1983 painting, *Ben*, combines her strong interest in portraiture and musicians. This work shows her ability to captures the mood of music as well as the personality of the sitters. The subtle colours, decisive forms and assured compositions of her work convey an appealing immediacy and approachability.

PJL

partiel et enseigne, fait de la restauration d'objets d'art et exploite une garderie. Depuis 1981, elle exerce son art à temps plein.

Peggy Smith se consacre surtout au paysage, à la nature morte et au portrait. Par ailleurs, elle aime et apprécie la musique depuis longtemps, ce qui l'a amenée à produire un nombre considérable d'études de musiciens en train de répéter ou de jouer, seuls ou en groupe. D'ailleurs, l'un de ses premiers succès, à l'âge de quinze ans, qui lui a valu un prix, a été une œuvre représentant des gens en train de danser, et son intérêt pour la musique n'a fait que grandir après qu'elle a eu l'occasion, alors qu'elle vivait à Toronto, de faire des esquisses de musiciens de jazz dans de populaires clubs after hours. En 1994, une bourse lui permet de voyager en Ontario et au Québec, où elle développe sa façon de peindre des orchestres entiers. En moulant et mélangeant elle-même ses pigments, elle obtient une pureté de couleur dans sa représentation de la lumière.

Ben, une peinture réalisée en 1983, combine son vif intérêt pour les portraits et les musiciens. Cette œuvre témoigne de la capacité de l'artiste à saisir l'esprit de la musique et la personnalité du modèle. Ses couleurs subtiles, ses formes précises et sa composition assurée donnent une impression de proximité et de facilité d'abord attachantes.

PJL

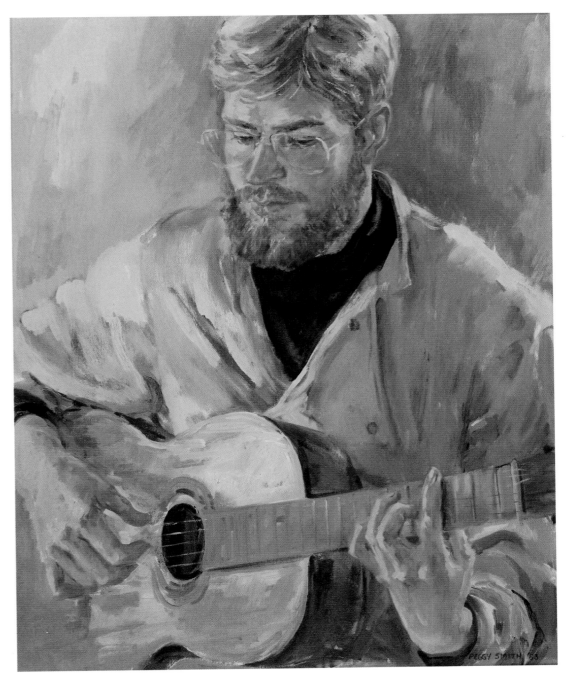

Peggy Smith

Ben, 1983
oil on canvas | huile sur toile
71 x 56 cm
Collection Saint John Art Club Collection, 1995 (1995.26.32)
Collection: New Brunswick Museum | Musée du Nouveau-Brunswick

Roger Vautour, 2008

ROGER VAUTOUR

Né en 1952 à Cap-Pelé, au Nouveau-Brunswick | Born in 1952 in Cap-Pelé, New Brunswick

Roger Vautour obtient son baccalauréat en beaux-arts à l'Université de Moncton en 1977 et, la même année, gagne un concours de murales commandité par l'Université. En 1984, l'Université du Québec à Montréal lui décerne une maîtrise en beaux-arts. Durant les années 1990, il reçoit de nombreuses bourses artistiques provinciales. En 2003, il est artiste en résidence pour la Ville de Shediac et en 2006, lauréat du prix Miller Brittain pour l'excellence en arts visuels. Il a exposé en solo à de nombreuses reprises et participé à des expositions à Québec, Montréal, la Nouvelle-Orléans et Paris.

L'œuvre de Roger Vautour est fondée sur une appréciation de son sens du lieu et de son identité en tant qu'Acadien moderne. C'est un enseignant convivial qui aime l'échange que permet le travail avec ses groupes, avec lesquels il collabore d'ailleurs pour la création de certaines œuvres d'art. Souvent, il prend des représentations d'objets familiers ou d'éléments de paysage et les retravaille pour en faire des formes iconiques et simplifiées qui créent un lien direct et personnel entre l'artiste, la peinture et l'observateur.

Un examen de l'œuvre de Roger Vautour montre un peintre qui maîtrise manifestement son médium. Il convient notamment de remarquer sa manière de traiter l'échelle. Sa peinture *Deux colonnes grises* illustre très bien le puissant sens du style que l'artiste apporte à son œuvre. C'est une étude en contrastes, l'artiste réunissant avec brio l'espace négatif et positif. L'observateur se trouve devant deux colonnes – d'où le titre – et trois formes d'urnes qui semblent reculer et avancer pour

Roger Vautour received his Bachelor of Fine Arts from the Université de Moncton in 1977 and won a university sponsored mural competition in this same year. He earned a Master of Fine Arts degree in 1984 from Université du Québec à Montréal. Vautour was awarded numerous provincial arts grants throughout the 1990s. In 2003 he was artist in residence for the town of Shediac. In 2006, he was the recipient of the Miller Brittain Award for Excellence in Arts. He has had numerous solo exhibitions of his work. His work has been included in exhibitions in Quebec City, Montreal, New Orleans and Paris.

Vautour's work is grounded in an appreciation of his sense of place and his identity as a modern Acadien. He is a gregarious teacher and enjoys the repartee of working with groups, sometimes collaborating with them on the creation of particular artworks. Often he will take representations of familiar objects or landscape elements and rework them into simplified, iconic forms that generate a connection among artist, painting and viewer that is direct and personal.

An examination of Roger Vautour's body of work shows a painter clearly in command of his medium. His handling of scale is particularly worth noting. The painting, *Deux colonnes grises*, clearly illustrates the strong sense of design that Vautour brings to his work. The work is a study in contrasts as the artist masterfully reconciles positive and negative space. The viewer is presented with two columns (hence the title) and three urn-shapes that appear to shift back and forth for dominance. The artist cleverly combines his

Roger Vautour
T, 2008
acrylique sur papier | acrylic on paper
74 x 61 cm
Collection de l'artiste | Collection of the artist

Collections selectionées | Selected Collections
Galerie d'art Louise-et-Reuben Cohen, Université de Moncton
Banque d'œuvres d'art du Nouveau-Brunswick | New Brunswick Art Bank
Fédération des caisses populaires acadiennes, Caraquet
Musée d'art contemporain, Montréal
Lavalin Inc.
Steinberg Ltd.

Roger Vautour
Série Sous Bois – Underwood Series: Enchant, 2007
acrylique sur bois | acrylic on wood
30 x 240 cm
Collection de l'artiste | Collection of the artist

dominer visuellement. L'artiste combine intelligemment sa composition sévère avec un traitement stylistique de la peinture, créant ainsi une toile richement texturée qui fait clairement allusion au classicisme, mais est aussi un clin d'œil au minimalisme des années 1960. L'observateur a besoin de temps pour absorber le mécanisme d'une œuvre qui s'appuie habilement sur des sources historiques. Le sujet finit par se présenter lui-même comme faisant partie intégrale de quelque chose de bien plus grand. En observant cette œuvre, on sent qu'elle va bien au-delà de ses limites physiques.

Dans les dernières années du XXᵉ siècle, Roger Vautour a beaucoup apporté aux courants de la peinture néo-brunswickoise. Sa connaissance de l'histoire de l'art, alliée à son immersion dans les tendances contemporaines, apporte une dynamique vitale à son œuvre.

PB

hard-edged composition with the painterly application of paint. This creates a richly textured canvas that obviously references the classical while giving a nod to the minimalism of the 1960s. A work that cleverly builds upon historical sources, it demands time from the viewer so that the mechanics of the painting take hold. Finally, the subject presents itself as being part of something much larger; one senses that the painting carries on well beyond its current physical boundaries.

Roger Vautour has added much to the currents of New Brunswick painting during the late twentieth century. His knowledge of art history, combined with his immersion into contemporary streams, brings a vital dynamic to his work.

PB

opposite | ci-contre:
Roger Vautour
Deux Colonnes Grises, 1994
acrylic on canvas | acrylique sur toile
120 x 120 cm
Collection of the artist | Collection de l'artiste

Lynn Wigginton, 2008

LYNN WIGGINTON

Born in 1952 in Saint John, New Brunswick | Née en 1952 à Saint John, au Nouveau-Brunswick

Lynn Wigginton's interest in art began early and as a child she attended children's art classes at the New Brunswick Museum. After high school she went to Sackville, New Brunswick, to study in the Fine Arts Department of Mount Allison University under Lawren P. Harris, Ted Pulford and George Tiessen. It was the meticulous work of master printmaker David Silverberg and the intellectually-challenging teaching methods of sculpture professor and pioneering video artist, Colin Campbell, that served as significant influences during her training. After her graduation in 1974, Wigginton spent some time teaching in Newfoundland and Fredericton, New Brunswick. Upon her return to Saint John, she heeded the advice of renowned painter Fred Ross who urged her to stay focused on her artistic career. Wigginton continues to paint in Saint John where she is also actively involved in advocacy and encouragement of the artistic community as a founding member of fundraising group, *The Tea Towel Team.*

Wigginton's painting has focused on architecture and landscape. In the 1990s she spent an extended period of time working on a comprehensive series of images documenting many of New Brunswick's nineteenth-century churches. *Victorian Cottage Window* unites Wigginton's longstanding affection for the built heritage of her hometown with her acute sense of observation. This fragment of architectural detail displays a keen sense of order, light and colour. The serenity and clarity of this subject is emphasized in the shallow pictorial space and the meditative layering of colour. There is an intensified sense of observation in this work, not

Lynn Wigginton commence très tôt à s'intéresser à l'art et elle suit les cours d'art pour enfants du Musée du Nouveau-Brunswick. Après ses études secondaires, elle part à Sackville (Nouveau-Brunswick) étudier au Département des beaux-arts de l'Université Mount Allison auprès de Lawren P. Harris, Ted Pulford et George Tiessen. Pendant sa formation, le travail méticuleux du maître-graveur David Silverberg et les méthodes d'enseignement intellectuellement stimulantes de Colin Campbell, professeur de sculpture et pionnier de l'art vidéo, influencent tout particulièrement la jeune artiste. Après l'obtention de son diplôme en 1974, Lynn Wigginton enseigne quelque temps à Terre-Neuve-et-Labrador et à Fredericton, au Nouveau-Brunswick. À son retour à Saint John, elle suit le conseil que lui donne le peintre renommé Fred Ross de se consacrer à sa carrière artistique. Lynn Wigginton continue d'exercer son art à Saint John où, en tant que membre fondatrice du groupe de financement *The Tea Towel Team*, elle participe activement à la défense des intérêts et à l'encouragement de la communauté artistique.

En peinture, Lynn Wigginton s'intéresse surtout à l'architecture et au paysage. Dans les années 1990, elle a consacré une longue période à une vaste série d'images présentant de nombreuses églises néo-brunswickoises du XIXe siècle. *Victorian Cottage Window* réunit son affection de longue date pour le patrimoine bâti de sa ville natale et son sens aigu de l'observation. Ce fragment de détail architectural révèle un sens très fin de l'ordre, de la lumière et de la couleur. La sérénité et la clarté du sujet sont mises en valeur par un espace

Lynn Wigginton
Steeple and Streetscape, Trinity, Saint John, c. | vers 1990
acrylic on wove paper | acrylique sur papier vélin
52 x 33 cm
Bequest of | Legs de Sheila Hugh Mackay, 2006 (2006.3.26)
Collection: New Brunswick Museum | Musée du Nouveau-Brunswick

Selected Collections | Collections selectionées
New Brunswick Museum | Musée du Nouveau-Brunswick
Owens Art Gallery
University of New Brunswick Art Centre | Centre d'art de l'Université du Nouveau-Brunswick
University of New Brunswick Saint John | Université du Nouveau-Brunswick à Saint John
New Brunswick Art Bank | Banque d'œuvres d'art du Nouveau-Brunswick
Saint John Free Public Library | Bibliothèque publique de Saint John
City of Saint John | Ville de Saint John
Town of Rothesay | Ville de Rothesay

Lynn Wigginton

View from Rockwood Park of Uptown Saint John,
 New Brunswick, Canada, 2008
acrylic and oil on canvas | acrylique et huile sur toile
102 x 153 cm
Collection of the artist | Collection de l'artiste

2008 *Saint John: An Industrial City in Transition* |
 Saint John : Une ville industrielle en transition
 (solo | en solo), New Brunswick Museum | Musée
 du Nouveau-Brunswick
1998 City of Saint John Heritage Award | Prix du
 patrimoine de la Ville de Saint John
1995 *On Earth As It Is In Heaven* (solo exhibition and
 monograph | exposition en solo et monographie),
 University of New Brunswick Art Centre | Centre
 d'art de l'Université du Nouveau-Brunswick
1993 *Recent Works* (solo | en solo), Andrew and Laura
 McCain Gallery, Florenceville, New Brunswick
 (Nouveau-Brunswick)
1992 *Selected Medley Churches*, University of New
 Brunswick Saint John | Université du Nouveau-
 Brunswick à Saint John
1989 *Recent Works* (solo | en solo), Wing Gallery, The
 Playhouse, Fredericton
1986 *Landscape Patterns* (solo | en solo), City of Saint
 John Gallery | Galerie d'art de la Ville de Saint John
1980 *Houses & Buildings of Saint John* (solo | en solo),
 New Brunswick Museum | Musée du Nouveau-
 Brunswick

just documentary recording. These raincapped and shuttered windows assume a personality with their shut and curtain-veiled panes. At once extremely specific, they speak of the timeless spirit of an era that has been captured in Wigginton's harmonious design and her careful rendering of light.

PJL

pictural peu profond et une superposition des couleurs prêtant à la méditation. Il y a dans cette œuvre un sens de l'observation intensifié qui va plus loin qu'une consignation documentaire. Les vitres closes aux rideaux fermés confèrent une personnalité aux fenêtres à larmier et volets, très caractéristiques, qui témoignent de l'esprit hors temps d'une époque, que Lynn Wigginton a saisi dans un dessin harmonieux et un rendu soigneux de la lumière.

PJL

Lynn Wigginton
Victorian Cottage Windows, 1992
acrylic on wove paper | acrylique sur papier vélin
56 x 74 cm
Private collection | Collection privée

The New Brunswick Museum gratefully
acknowledges the assistance of:

The artists
Beaverbrook Art Gallery
Signe Gurholt and Bill Cooper
Dr. and Mrs. M.P. Holburn
Kathy Pattman
Anonymous lenders

Barb Kennedy
Judith Mackin and Robert Moore
MT&L Public Relations – NATIONAL Atlantic
Gallery 78 Inc.

Sheila Hugh Mackay Foundation Inc.
Canada Council for the Arts
CARCC

Le Musée du Nouveau-Brunswick tient à
manifester sa reconnaissance pour l'aide de:

Les artistes
La Galerie d'art Beaverbrook
Signe Gurholt et Bill Cooper
Dr. et Mrs. M.P. Holburn
Kathy Pattman
Les bienfaiteurs anonymes

Barb Kennedy
Judith Mackin et Robert Moore
MT&L Public Relations – NATIONAL Atlantic
Gallery 78 Inc.

La Fondation Sheila Hugh Mackay Inc.
Le Conseil des arts du Canada
CARCC

Index

Text: W. Jane Fullerton, Peter J. Larocque, Peter Buckland, James Wilson.
Catalogue design: Julie Scriver, Goose Lane.
Translation: Optimum Inc.
Cover image detailed from "Shade Flower 2" (1987) by Suzanne Hill.
 Collection of James Wilson.
Printed in Canada.

Mailing address:
New Brunswick Museum
277 Douglas Avenue
Saint John, New Brunswick
Canada E2K 1E5
Toll free: 1-888-268-9595
Tel: (506) 643-2300
Fax: (506) 643-2360
Website: www.nbm-mnb.ca

ISBN 0-919326-62-5

Library and Archives Canada Cataloguing in Publication

Wilson, James, 1950-
 Portraits : New Brunswick painters = peintres du Nouveau-Brunswick /
photography by James Wilson photographies; Peter J. Larocque &
Peter Buckland.

Text in English and French.
ISBN 978-0-919326-62-0

1. Painting, Canadian — New Brunswick — 20th century.
2. Painters — New Brunswick — Biography.
3. Painting, Modern — 20th century.
I. Larocque, Peter J. II. Buckland, Peter, 1952-
III. New Brunswick Museum IV. Title.

ND246.N4W55 2009 759.11'51 C2009-903670-3E

Texte: W. Jane Fullerton, Peter J. Larocque, Peter Buckland, James Wilson.
Conception du catalogue: Julie Scriver, Goose Lane.
Traduction: Optimum Inc.
L'image de la couverture est un détail d'un l'œuvre "Shade Flower 2"
 (1987) de Suzanne Hill. Collection de James Wilson.
Imprimé au Canada.

Addresse postale :
Musée du Nouveau-Brunswick
277, avenue Douglas
Saint John (Nouveau-Brunswick)
Canada E2K 1E5
Téléphone sans frais 1-888-268-9595
Téléphone: (506) 643-2300
Télécopieur: (506) 643-2360
Site web: www.nbm-mnb.ca

ISBN 0-919326-62-5

Catalogage avant publication de Bibliothèque et Archives Canada

Wilson, James, 1950-
 Portraits : New Brunswick painters = peintres du Nouveau-Brunswick /
photography by James Wilson photographies ; Peter J. Larocque &
Peter Buckland.

Texte en anglais et en français.
ISBN 978-0-919326-62-0

1. Peinture canadienne — Nouveau-Brunswick — 20e siècle.
2. Peintres — Nouveau-Brunswick — Biographies.
3. Peinture — 20e siècle.
I. Larocque, Peter J. II. Buckland, Peter, 1952-
III. Musée du Nouveau-Brunswick IV. Titre.

ND246.N4W55 2009 759.11'51 C2009-903670-3F